高职高专产教融合艺术设计系列教材

构成艺术

陈新宇 / 编著

清华大学出版社
北京

内 容 简 介

本书内容包含平面构成、色彩构成、立体构成三方面的内容，共13章。书中讲授了构成艺术的基本理论及在实际设计中的运用。本书区别于传统教材，结合大量有代表性的作品、案例进行深入分析，采用图解方式对知识点做了图像化处理，方便学习者直观地理解，有效地提升设计思维能力和设计表达能力。

本书附带各章节的教学课件可方便教师有效地进行线上、线下教学使用。本书还提供扩展素材，包括国内外优秀作品展示、优秀设计大师的创作事迹等，内容选取体现了鲜明正确的意识形态和实用创新的价值体现，是立德树人的核心载体。

本书可作为高等院校数字媒体艺术、视觉传达、室内外设计等专业设计理论课教材，也可作为设计类相关从业人员的设计理论辅导教材。

本书封面贴有清华大学出版社防伪标签，无标签者不得销售。
版权所有，侵权必究。举报：010-62782989，beiqinquan@tup.tsinghua.edu.cn。

图书在版编目（CIP）数据

构成艺术 / 陈新宇编著. —北京：清华大学出版社，2023.8
高职高专产教融合艺术设计系列教材
ISBN 978-7-302-64273-2

Ⅰ.①构… Ⅱ.①陈… Ⅲ.①平面构成（艺术）– 高等职业教育 – 教材 Ⅳ.①J061

中国国家版本馆CIP数据核字（2023）第137033号

责任编辑：张龙卿
封面设计：曾雅菲　徐巧英
责任校对：刘　静
责任印制：沈　露

出版发行：清华大学出版社
网　　址：http://www.tup.com.cn, http://www.wqbook.com
地　　址：北京清华大学学研大厦A座　　邮　编：100084
社 总 机：010-83470000　　邮　购：010-62786544
投稿与读者服务：010-62776969, c-service@tup.tsinghua.edu.cn
质量反馈：010-62772015, zhiliang@tup.tsinghua.edu.cn
印 装 者：三河市君旺印务有限公司
经　　销：全国新华书店
开　　本：210mm×285mm　　印　张：13　　字　数：386千字
版　　次：2023年8月第1版　　印　次：2023年8月第1次印刷
定　　价：79.00元

产品编号：098917-01

前　言

构成艺术是由平面构成、色彩构成、立体构成三大构成组成的,是现代造型设计的重要理论基础。

构成艺术作为一门正式的设计基础课程,在广告设计、计算机辅助设计、网页设计、游戏美术、动漫设计、影视制作、室内外设计等领域均被视为重要的美学理论基础。设计相关的各职业岗位虽设计手段不同,但设计思维的基础离不开三大构成基础,因此,掌握三大构成理论是设计行业必备的基础能力,能够合理地运用三大构成理论则是专业设计的敲门砖。

本书共 13 章内容。第 1～6 章为平面构成部分,讲授平面构成要素及形式美法则,引导学生合理加以运用;第 7～9 章是色彩构成部分,讲授色彩的基本理论及运用技巧,培养学生色彩知识的掌握与应用;第 10～13 章是立体构成部分,讲授立体构成理论基础、材料及材料表现、立体构成元素及在各类设计中的运用,借助设计实例剖析立体构成的内涵,培养学生空间立体思维和运用立体构成元素的表达设计构思的能力,掌握平面、色彩、立体三大构成融合应用的能力,以服务于设计任务。

本书结合党的二十大精神,在内容建设、素材选择上注重立德树人,在整体建设和系统梳理上做到内容准确、思路清晰、重点突出,充分结合学生思想、生活和学习实际,结合艺术设计相关学科的特点,以一些实际项目的设计思维为融入点,剖析社会实际案例的创意思维并融入知识点中,使枯燥的理论活化成更具生命力的指导内容,形成良好的教学效果。

本书编者是具有多年教学经验、实践经验的高校教师,在教学和实践中总结了艺术设计教学理念,结合职业岗位需求,编写了设计相关专业学生必需的构成艺术基础知识。本书突出以下特点。

(1) 突出思政内容的呈现,全面贯彻党的二十大精神,引导师生深入领会,学懂弄通,为学生打好坚实的思想基础。

(2) 发扬优良传统,承载创新理念,分析设计思潮,择优为我所用,强调设计理念的合理运用。

(3) 重视理论知识在社会实际中的应用,带动学生不断提升设计、创新的应用能力。

（4）教学形式多样化。教材以图文形式为主导，以网络素材、微课视频资源、公众号内容等形式辅助教学，满足线上、线下多媒介学习需求。

本书由陈新宇主编并统稿。书中凝聚了编者多年积累的教学、实践经验，虽兢兢业业，但限于能力，难免会有不妥之处，恳请广大读者斧正。

编　者

2023年3月

目　　录

第1章　构成快速入门　1

1.1 构成概述 1
 1.1.1 构成的概念1
 1.1.2 构成的起源2
 1.1.3 构成艺术对中国早期设计的影响6
1.2 构成艺术与自然造化 8
1.3 构成艺术与传统纹样 10
 1.3.1 传统元素蕴含着深刻的寓意10
 1.3.2 传统元素的简洁化11
1.4 学习构成的目的与方法 12
 1.4.1 学习构成的目的12
 1.4.2 学习构成的方法15
1.5 小结 15

第2章　形态与构成　16

2.1 形态的知觉和心理 16
 2.1.1 形态的知觉16
 2.1.2 形态的知觉和心理17
2.2 形态的基本元素 19
 2.2.1 概念元素19
 2.2.2 关系元素19
2.3 小结 19
2.4 习题 20

第3章　平面构成的形式美法则　21

3.1 对称与均衡 21
 3.1.1 对称22
 3.1.2 均衡24
3.2 比例与分割 24
 3.2.1 分割24

　　　　3.2.2　比例 ... 25
3.3　变化与统一 .. 26
　　　　3.3.1　变化 ... 26
　　　　3.3.2　统一 ... 26
3.4　对比与调和 .. 27
　　　　3.4.1　对比 ... 27
　　　　3.4.2　调和 ... 29
3.5　节奏与韵律 .. 29
　　　　3.5.1　节奏 ... 29
　　　　3.5.2　韵律 ... 30
3.6　小结 .. 30
3.7　习题 .. 30

第4章　平面构成的基本要素　31

4.1　点 .. 31
　　　　4.1.1　点的形态与特点 31
　　　　4.1.2　点的特征 ... 32
　　　　4.1.3　点的作用 ... 34
4.2　线 .. 36
　　　　4.2.1　线的形态与分类 36
　　　　4.2.2　线的错视 ... 41
　　　　4.2.3　线的构成 ... 42
　　　　4.2.4　线在设计中的应用 44
4.3　面 .. 47
　　　　4.3.1　面的概念与分类 47
　　　　4.3.2　面的形态特征 47
　　　　4.3.3　面的视觉特征 50
　　　　4.3.4　面的构成 ... 51
　　　　4.3.5　面的错视 ... 52
　　　　4.3.6　图与底的关系 54
　　　　4.3.7　点、线、面的构成 56
4.4　小结 .. 58
4.5　习题 .. 58

第5章　平面构成的基本形与骨骼　59

- 5.1 基本形 ... 59
 - 5.1.1 基本形和基本单元形 59
 - 5.1.2 基本形的群化构成 60
 - 5.1.3 基本形组合 63
- 5.2 骨骼 ... 63
 - 5.2.1 骨骼概述 63
 - 5.2.2 构成中骨骼的分类 65
- 5.3 小结 ... 68
- 5.4 习题 ... 68

第6章　平面构成的构成类型　69

- 6.1 骨骼构成 69
 - 6.1.1 重复构成 69
 - 6.1.2 近似构成 76
 - 6.1.3 渐变构成 82
 - 6.1.4 特异构成 86
 - 6.1.5 发射构成 92
- 6.2 自由构成 96
 - 6.2.1 感知构成 96
 - 6.2.2 抽象构成 100
 - 6.2.3 肌理构成 103
 - 6.2.4 对比构成 108
 - 6.2.5 密集构成 113
 - 6.2.6 空间构成 117
- 6.3 小结 ... 122
- 6.4 习题 ... 122

第7章　色彩的本源　123

- 7.1 色彩与光线 123
 - 7.1.1 光与色彩的关系 123
 - 7.1.2 光对色彩感觉形成的影响 124

7.2 了解色彩构成 125
7.2.1 色彩构成的概念 125
7.2.2 色彩的三要素 125
7.2.3 色彩的分类 127
7.3 色立体 128
7.3.1 色立体的基本结构 128
7.3.2 孟塞尔色立体 128
7.3.3 奥斯特瓦德色立体 129
7.4 小结 129
7.5 习题 129

第8章 色彩对比与调和 130

8.1 色彩的对比 130
8.1.1 同时对比与连续对比 131
8.1.2 色相对比 132
8.1.3 明度对比 132
8.1.4 纯度对比 135
8.1.5 冷暖对比 136
8.1.6 面积对比 137
8.1.7 位置对比 138
8.1.8 色彩的形状对比 139
8.1.9 色彩的肌理对比 140
8.2 色彩的调和 141
8.2.1 色彩调和的意义 141
8.2.2 色彩的秩序调和 141
8.3 小结 146
8.4 习题 146

第9章 色彩心理与色彩感觉 147

9.1 色彩心理 147
9.1.1 色彩的知觉 147
9.1.2 色彩的心理颜色 151
9.2 色彩感觉 151

		9.2.1	色彩的心理感觉	151
		9.2.2	色彩心理在设计中的应用	154
	9.3	小结		157
	9.4	习题		157

第10章 立体构成简介 158

	10.1	立体构成的相关概念		158
		10.1.1	造物与造型	158
		10.1.2	造型的类别	159
	10.2	立体构成特点		160
		10.2.1	轮廓的不固定性	160
		10.2.2	立体构成是触觉艺术	161
		10.2.3	光线的利用	162
		10.2.4	符合物理规律	162
	10.3	小结		163
	10.4	习题		163

第11章 材料与材料表现 164

	11.1	材料要素		164
		11.1.1	材料	164
		11.1.2	加工工具	166
	11.2	材料表现		166
		11.2.1	材料形态方面	166
		11.2.2	材料质地肌理	167
	11.3	材料分类		167
		11.3.1	材料分类概述	167
		11.3.2	常用材料的类别	168
	11.4	立体构成材料加工工艺		169
		11.4.1	立体形态材料加工	169
		11.4.2	立体形态制作工艺	169
	11.5	小结		174
	11.6	习题		174

第12章 立体构成形态的造型方法与立体构成元素 175

- 12.1 形态造型的技法 ... 175
 - 12.1.1 加法造型 ... 175
 - 12.1.2 减法造型 ... 175
 - 12.1.3 乘法造型 ... 176
 - 12.1.4 除法造型 ... 176
 - 12.1.5 分解重构造型 ... 177
 - 12.1.6 适形造型 ... 177
- 12.2 造型材料与构成方法——点材 ... 177
- 12.3 造型材料与构成方法——线材 ... 178
- 12.4 造型材料与构成方法——面体的空间构成 ... 180
 - 12.4.1 面的基本概念 ... 180
 - 12.4.2 面体的半立体空间构成方法 ... 180
 - 12.4.3 面体的单板伫立构成方法 ... 181
 - 12.4.4 面体的层板排列空间构成及其造型方法 ... 183
 - 12.4.5 面体的单形插接空间构成造型方法 ... 183
 - 12.4.6 面体的单板分解重构 ... 184
 - 12.4.7 面柱结构的纸造型空间构成 ... 184
- 12.5 线体的空间构成 ... 185
- 12.6 块体的空间构成 ... 188
- 12.7 小结 ... 190
- 12.8 习题 ... 190

第13章 立体构成在设计中的应用 191

- 13.1 立体构成在产品设计中的应用 ... 191
 - 13.1.1 线材和产品设计 ... 191
 - 13.1.2 面材和产品外观 ... 192
 - 13.1.3 块材和产品造型 ... 192
- 13.2 立体构成在建筑设计中的应用 ... 193
- 13.3 小结 ... 194
- 13.4 习题 ... 194

参考文献 195

第1章 构成快速入门

学习目标

- 了解构成、平面构成、色彩构成、立体构成的概念。
- 学习构成的起源,了解设计理论流派的主旨与思想。

学习要点

- 深刻掌握什么是构成、平面构成、色彩构成、立体构成。
- 掌握构成的起源,了解中国早期构成设计的发展情况。

1.1 构成概述

1.1.1 构成的概念

所谓构成,就是以诸多单元重新组合成为一个新的单元,是研究多个设计要素的综合在造型上或者是形态上的可能性。

设计则是追求这种综合的合理性。

造型的可能性与设计的合理性构成设计的独创性,而此处的造型必须是具有新颖独特特性的。

构成的作用就是将各种不同、相同或相互矛盾的要素整合为一体,形成一个完整的造型或形态,用以满足人们对其物质和精神的需求。因此,造型既不是设计要素的堆积,也不是对设计要素的"直译"。图1-1中(a)~(c)三图展示了秩序、变异、骨骼等构成形式语言,呈现出设计的平衡与稳定。

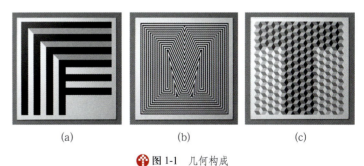

图1-1 几何构成

1. 平面构成

平面构成是指将具象形态和抽象形态在二维的平面内按照一定的构成原理进行分解、组合,从而构成理想的形态与组合方式,其核心是研究形态的生成及规律,如图1-2所示。

图 1-2　平面构成

在平面构成中,点、线、面是排除了实际材料的物质特性后抽象化所形成的概念,是平面构成的基本元素。点、线、面之间通过一定的方式可以相互转化,而它们之间的划分是相对的,是根据形态之间即时的面积大小、空间距离以及人对形态的主观感受而决定的。在实际设计中,点、线、面包括大小、形状、色彩、肌理、面积、方向、距离、数量等。

将视觉元素在画面上进行组织、排列,形成具有设计思维的画面,这就是关系元素,它是以完成视觉传达为目的的,包括位置、方向、空间、重心等。

2. 色彩构成

色彩构成是指色彩的相互作用,是人们从对色彩的感知和心理效果出发,用科学分析的方法把复杂的色彩还原成基本要素,利用色彩在空间、量和质方面的可变换性,按照一定的规律对构成之间的相互关系进行组合,再创造出新的色彩效果的过程。通过对色彩理论的分析与研究,可以用科学的方法和态度将复杂的色彩现象还原为基本设计要素,按照色彩规律去研究视觉印象及情感上的表现,并按照一定的色彩配合原则,重新组合创造出美好的视觉色彩。

色彩构成是一种比较系统和完整的认识色彩的理论,是掌握色彩形式法则的艺术设计的基础,它与平面构成和立体构成有着不可分割的关系。值得注意的是,色彩不能脱离面积、空间、位置、机理等独立存在。图 1-3 所示的孟塞尔色立体颜色系统为人们提供了完整的色彩体系,方便人们使用和管理色彩,以及形成统一标准。

3. 立体构成

立体构成是研究空间中将立体造型要素以一定的原则组合成富有个性的、美的立体形态的学科。

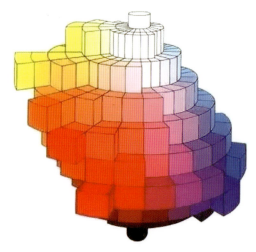

图 1-3　孟塞尔色立体

对于立体物体的观测,我们可以前后、上下环绕地观测。由于观测点的位置不同,人们所观测到的物体的形状也不相同,因此,要想全面了解和认识一个立体造型的物质形态,必须要从不同角度、不同距离进行观测,然后将这些观测到的形象经过在大脑中综合后形成一个整体的立体形象,如图 1-4 所示。

图 1-4　全角度观测的立体构成造型

1.1.2　构成的起源

1. 立体主义

1907 年,乔治·布拉克与毕加索相识并成为知己。布拉克被毕加索的《亚威农的少女》(图 1-5)所吸引,并创作出画作《葡萄牙人》(图 1-6)。由此他们共同发起了立体主义运动。

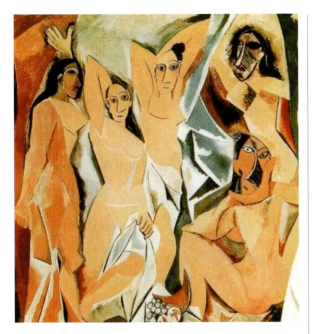

图1-5 毕加索的《亚威农的少女》

性的成分,力求组织一种几何化的画面结构。当然,我们还可以在这些作品中看到一定的具象性,但是从根本上看,他们的目标不是客观再现,而是用"同时性视象"的绘画语言,将物体多角度的不同视象结合在同一形象之上。

毕加索创作于20世纪30年代的《格尔尼卡》是一幅具有重大历史意义的作品,如图1-7所示。这幅作品表现的是战争,画面中虽然没有军队、武器和厮杀的场景,但它生动地再现了法西斯纳粹轰炸西班牙北部的巴斯克重镇格尔尼卡这一残酷事件。毕加索把一个个完整的形象逐一分解后,又根据画面需要重新组合。他将满腔愤怒宣泄在画面之中,经过多风格、多手法地组合重构,塑造出极其夸张的形象与独具特色的风格,表现出对法西斯野蛮、兽性行径的鞭挞,以及对苦难人民的同情。

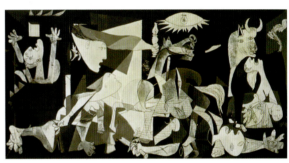

图1-7 毕加索的《格尔尼卡》

立体主义发展到后期,尽管相关作品在形体上依然支离破碎,但是色彩在画作中的作用更加明显,作品的装饰性更强。如图1-8所示,布拉克的《桌子上的胡安格里斯吉他》中出现了将实物与画面图形进行拼贴的艺术手法和语言,对20世纪的雕塑产生了较为深远的影响。

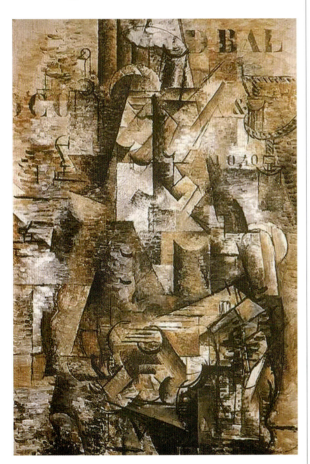

图1-6 布拉克的《葡萄牙人》

在西方现代艺术中,立体主义是一个具有重大影响的画派。立体画派画家受塞尚"用圆柱体、球体和圆锥体来处理自然"的思想启示,试图在绘画中创造结构美。他们不断减少作品中表现性和描绘

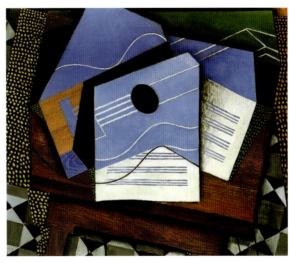

图1-8 布拉克的《桌子上的胡安格里斯吉他》

2. 构成主义

构成主义主要是指来自苏联的构成主义平面设计,这个流派被誉为现代设计的"三驾马车",另外"两驾马车"分别是荷兰风格派与德国包豪斯,"三驾马车"最终都融合到包豪斯中集以大成。

究其根本,构成主义属于包豪斯风格中的骨骼,起到关键的支撑作用。包豪斯也是在构成主义的影响下,从表现主义路线转向现代主义路线,这在一些平面设计作品中可见一斑,如图1-9和图1-10所示。

图1-10 包豪斯风格的平面设计

成熟阶段的包豪斯在教育方向上解决的主要问题是如何让设计师设计出又好又便宜的产品与住房。而这种思想的种子、设计的形式雏形就来源于苏联的构成主义。苏联作为世界上第一个社会主义国家,其制度最基本的要素就是"坚持人民当家做主",因此,当时的构成主义本质上是真正以为人民为出发点来发展设计的。构成主义简约的形式本身就有实用的功能性,这区别于西方为权贵阶层提供的华丽、烦琐的设计。如图1-11所示为构成主义风格的家具设计。

图1-9 构成主义风格的平面设计

包豪斯的创始人格罗皮乌斯也从过去的乌托邦理想主义,转向为大众、为人民设计的以实用主义及功能主义为主的设计教育方向。

现代主义设计的核心思想就是为人服务,因为现代设计紧扣批量化生产的目标,形式简约则更有利于批量化生产,这样可以降低生产成本,使人们更容易获得经济实惠的产品。

图1-11 构成主义风格的家具设计

构成主义的形式感来源于苏联至上主义艺术风格的变体。至上主义创始人马列维奇主张纯抽象的几何形式设计，拒绝模仿任何自然形态，这基本上与康定斯基的抽象表现主义属于同一体系。作为构成主义的关键人物，李西斯基深受至上主义风格影响，致力于在实际中应用构成主义。1919年他创作的宣传海报《用红色楔子打击白军》成为构成主义平面设计教科书式的风格，海报的图案设计极为简单，但却强有力地表达了设计意图，给观众留下极深刻的印象，形成独特的风格，如图1-12所示。

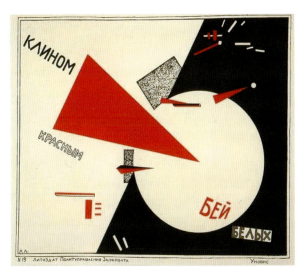

图1-12　李西斯基的《用红色楔子打击白军》

3. 抽象主义

抽象主义一般泛指抽象艺术，包含两种类型：一是从自然现象出发加以简化或抽取其富有表现特征的因素，形成简单的、极其概括的形象；二是不以描绘具体形象为目标的抽象艺术，通过线条、色彩、块面、形体、构图来传达情绪，激发人们的想象，启迪人们的思维。

俄罗斯画家康定斯基和荷兰画家蒙德里安被认为是抽象艺术的先驱。康定斯基对平面的空间形以及点、线、面做了大量的研究，这些在他的画作中都有所展现，对后期的很多艺术流派产生了深远影响。康定斯基认为：所有艺术不仅仅是绘画，也是一种精神状态的重塑，并且通过转向抽象化、元素化，可以使艺术更加贴近它们的目标。图1-13所示的作品《构成第五号》（1911）对康定斯基有重大的意义，该作品将一系列偶发的不成熟的具体形象暗含在抽象的形式之中。康定斯基在魏玛时期的作品《构成第八号》（1923）如图1-14所示，

该作品将几何形状限定为圆形、半圆、排线、曲线、直线几种有限的元素，处于主导地位的圆形位于画面左上角，其他一些非同心圆围绕在周围；栅格形穿过自由散布的圆形和半圆形，却并未阻止这些圆形，也未与圆形形成对抗格局。作品中的图形元素既相互矛盾，又互为平衡。

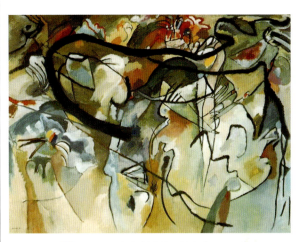

图1-13　康定斯基的《构成第五号》

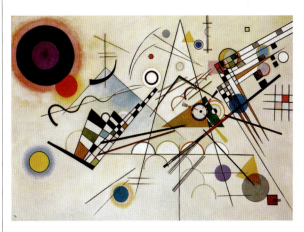

图1-14　康定斯基的《构成第八号》

蒙德里安是抽象艺术的另一位重要人物，他最著名的艺术作品就是我们熟悉的《红、黄、蓝构图》，如图1-15所示。他认为：艺术应从根本上脱离统一的绝对境界，即"纯粹抽象"。蒙德里安通过几何图案表达出自己内心的一方天地，他从美学和神学的角度出发，将直角赋予了不同的含义。

蒙德里安的美学思想历久弥新，成为美学世界独一无二的存在。现代社会人们崇尚简单，蒙德里安的抽象主义美学受到现代社会人们的推崇。《红、黄、蓝构图》作品中强烈的色彩反差和简洁的几何形带给人们一种视觉上的震撼感，设计师将这种风格广泛应用于生活之中，成为流行元素，如图1-16所示。

图 1-15 蒙德里安的《红、黄、蓝构图》

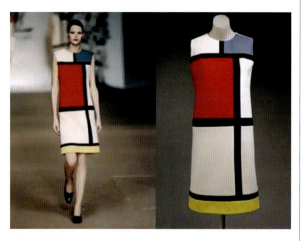

图 1-16 蒙德里安作品在服装设计中的应用

4. 包豪斯艺术学院

包豪斯是一所设计院校的名字，全名是"国立包豪斯学校"，后改为设计学院。包豪斯的德语简称Bauhaus，这是一个生造词，由德语"房屋建造"的单词倒置而成，如果直译，可以理解为"现代建筑之家"。但包豪斯的设计教育是综合性的，不局限于建筑领域。包豪斯具有广泛影响力的主要原因是：设计形式始终围绕功能展开，本质上不痴迷任何风格，属于对设计目的性的满足。

现在的设计教学中非常重要的三大构成学习体系就是由包豪斯奠定的，其雏形由包豪斯的教师约翰·伊顿完成。

伊顿是第一个创造现代基础课的人，他的课程中有两方面特别重要：其一是强调对于色彩、材料和肌理的深入了解，对二维、三维或者是平面与立体形式的探讨与了解；其二是通过对绘画的分析，找出视觉规律，特别是韵律结构和结构规律两方面，逐步让学生对于自然事物有一种特殊的视觉敏感性。

约翰·伊顿是世界上最早将孟塞尔于1912年创立的色立体引入设计教学的教师，他坚持认为色彩是理性的，由此可以推导出设计应具备很大程度的科学性。他强调学生必须先了解色彩的科学构成，才可以谈色彩的自由表现；要综合运用点、线、面与形体的关系。

来自匈牙利的莫霍里纳吉对包豪斯也产生了巨大的影响。莫霍里纳吉在包豪斯主要教授手工艺方面的课程，他受到俄国构成主义的强烈影响，特别强调设计的功能目的。

抽象艺术先驱康定斯基也是包豪斯教员群体中的一位，他于1922年进入包豪斯任教，此时康定斯基已步入老年。他对于色彩与形体的理解与伊顿相近，但是伊顿注重总体规律性的结构，而康定斯基则注重色彩在具体项目中的运用，两位大师刚好形成互补。

包豪斯除了奠定设计教学系统之外，十分知名的就是三大戒律，分别是形式追随功能、忠实于材料、少即是多。

（1）形式追随功能：形式应该是内容本身，真正好的设计应该让每一个修饰与编排都紧扣功能，要以功能作为发挥的基础，不过分添加形式。

（2）忠实于材料：包豪斯提倡让每一种材料都保持本色，不要企图让水泥伪造木头。

（3）少即是多：这句话是不是听起来很熟悉？这是密斯·凡·德·罗提出的概念，其本质意思是要求去除一切多余的装饰。也有一种解释是用最小的成本与周期做最多的事情，这也是包豪斯提倡为大众设计这种观念的体现。

学习三大构成可以夯实设计基础知识，会对设计思维的提升与拓展创新思维起到促进作用。在现代艺术设计中，具有扎实的专业基础和良好的设计想象力、创造力的人才是非常有潜力的，也为自己日后的专业发展创造了良好条件。

1.1.3 构成艺术对中国早期设计的影响

1. 鲁迅对中国早期设计的影响

构成主义能够落地中国，与新文化运动带来的空前思想解放密切相关，受此影响兴起的出版业成

为构成主义的重要传入渠道和试验场,其中现代文学先驱鲁迅先生起到的作用最具有实质意义。鲁迅先生不仅是文学家,也是设计师,他身体力行地实践并在设计中运用"拿来主义"的思想,影响了当时大批的年轻设计师,成为构成主义在中国发展的主要因素。

1933年,鲁迅先生举办了"俄法书籍插画展览会",介绍俄国的书籍设计,这是构成主义传入中国的重要事件。鲁迅先生亲自设计的书籍装帧、海报、版画、标志等作品也堪称时代先锋。

鲁迅最著名的设计应该是为北京大学设计的校徽,如图1-17所示。校徽"北大"二字采用篆书,文字做了适当的变形,从字形、字义上都彰显了文化底蕴,表达了"北大人肩负着开启民智的重任"的理想。

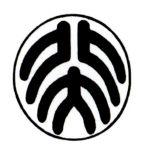

图1-17　鲁迅设计的北大校徽

鲁迅还为自己翻译的《艺术论》设计了封面,采用双线描摹字体,又对折角和交叉处做了艺术处理,彰显了简约而不简单的艺术感,如图1-18所示。

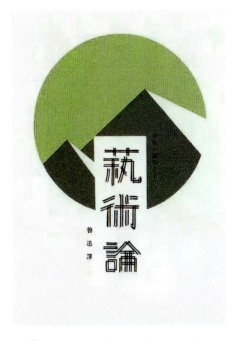

图1-18　鲁迅设计的《艺术论》封面

也正是这一时期,构成主义与其他的西方设计风格逐渐融合并影响着当时的中国文化界,形成了一种文化身份更为模糊的设计形式。1945年左翼作家代表冯雪峰出版了他的杂文集《有进无退》(图1-19),这本杂文集的封面设计无论色彩还是元素都相当现代,很明显是受到了构成主义影响,尤其是受到构成主义代表人物李西斯基1919年设计的海报《红色楔子攻打白军》的影响。封面上设计元素虽然较为简单,但是作者在处理时使用的技巧却十分独特,视觉的主体全部由抽象的三角形色块以及线条组成。这些元素由左下方同一个原点向上散开,铺满整个画面,封面底端设计成一整条黑色带,其中间排入红色的出版社名。这个封面作品中,设计师对于构成主义风格的理解与运用是非常高明的,尤其是构成主义对于抽象的三角形、红黑两色组合等视觉元素的强化以及富于象征意义的表述,都被成功地移植到了《有进无退》的封面设计中。

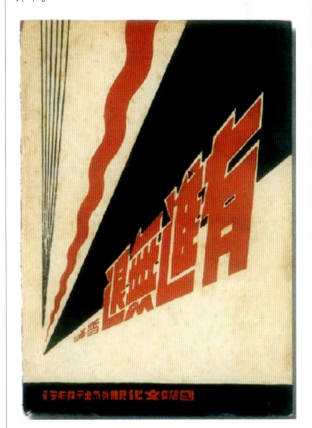

图1-19　《有进无退》的封面设计

2.其他艺术家对中国早期设计的影响

随着设计风格的不断融合,带有本土传统元素的设计也不断涌现,比如叶浅予设计的《甜蜜的梦》的封面(图1-20),封面中的设计语言极为丰富,

既有立体主义的多维度视角,又有达达与未来主义的运动与无序,而画面中的有序线段与色彩展现又具有构成主义的特点,同时在人物形象的白描绘画中又充满了新艺术的曲线装饰。主题文字虽然采用了黑体,但却运用重组结构、变换方向、大小与角度等方式形成新的构成效果,装饰性极强,说明当时的设计师驾驭各种设计风格也是游刃有余的。

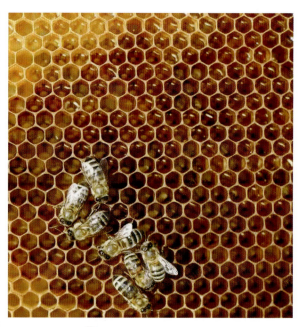

图 1-21 自然界中的蜂巢

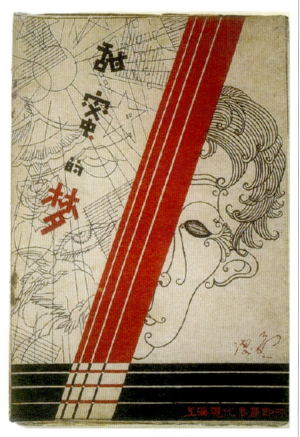

图 1-20 叶浅予设计的《甜蜜的梦》封面

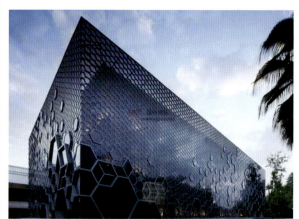

图 1-22 华·美术馆的仿生外形

1.2 构成艺术与自然造化

自然界和人类社会中,任何事物都存在着各种结构关系和组合关系,都有其自己的构成秩序、构成逻辑与构成规律。人们从自然界的草木、动物、贝壳、山石等形态中发现、发展、学习,创造出具有功能性、美观性的工业产品、建筑、家具等。蜂巢的结构强度很高,且重量很轻,有益于隔音、隔热,因此,现代的航天飞机、人造卫星、宇宙飞船在内部大量采用蜂巢结构,卫星的外壳也几乎全部是蜂巢结构,所以这些航天器又统称为"蜂巢式航天器"。在建筑与工业设计中,蜂巢结构也是采用最多的仿生形,如图 1-22 所示。

悉尼歌剧院的贝壳屋顶可谓是举世瞩目,几乎可以作为悉尼的代名词,那么歌剧院的屋顶为什么要设计成贝壳形呢?我们来看一下贝壳的构造。不同种类的贝壳都是多级层状结构,是由石灰质成分构成的,只要用锤子敲击,便能击碎贝壳,但是若将重物压在贝壳上面,它却能承受很重的压力而不碎,这是因为贝壳的拱形多级层状结构具有良好的抗压性能,如图 1-23 所示。悉尼歌剧院的贝壳造型屋顶不仅是为了美观,更是为了有非常好的抗压性能,如图 1-24 所示。

自然形态最受现代设计推崇的流行符号应该非豹纹莫属了(图 1-25),不仅在时装界广为应用,在设计包装领域、饰品领域同样大放异彩。豹纹元素以其特有的造型、配色在时尚界散发着十足的魅力,经久不衰,如图 1-26 和图 1-27 所示。

图 1-23　各种贝壳造型

图 1-24　悉尼歌剧院的贝壳屋顶

图 1-25　自然界中的猎豹

图 1-27　豹纹耳饰

另外植物形象、动物形象、自然形态也是各领域设计中重要的元素，人们不断从自然形态中体验美感，发现规律，寻找灵感，在建筑设计、装饰设计、服装设计、平面设计等诸多领域以新的形态诠释设计理念，表达设计情感，图1-28是用常青藤叶子造型制作的仿生项链，图1-29是天鹅造型的施华洛世奇手镯，这些形象都以简洁、精练且辨识度极高的仿生造型为设计元素，是消费者趋之若鹜的经典产品。图1-30是设计师（弗莱德·弗雷蒂）Fred Frety为某家具品牌设计的吊舱休闲椅，灵感来源于织布鸟为自己编织的巢。

图 1-28　用常青藤叶子造型制作的仿生项链

图 1-26　豹纹手表和缎带

图 1-29　施华洛世奇天鹅手镯

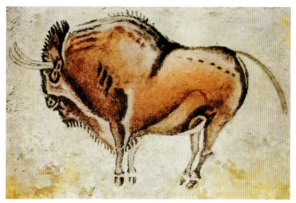

图 1-31　阿尔塔米拉岩画《站立的野牛》

图 1-30　设计师 Fred Frety 为某家具品牌设计的吊舱休闲椅

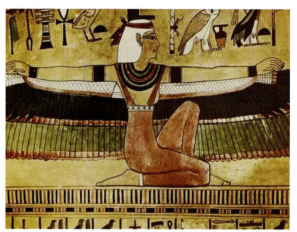

图 1-32　古埃及壁画

大自然为我们提供了取之不尽的视觉元素,这些资源的发现不仅需要设计师具备观察事物结构与外形特征的能力,更需要设计师具有敏锐的直观感受,能够理性地分析事物本质,在平凡中提取艺术的种子,这就是视觉艺术之源。

1.3　构成艺术与传统纹样

纵观世界历史长廊,从西班牙阿尔塔米拉岩画(图 1-31)到古埃及壁画(图 1-32),再到中国传统纹样的青龙、白虎、飞天、祥云、太极、阴阳、八卦等,这些传统的视觉形态其实都是物质文化元素的具体体现,在古代建筑、服饰、生活器具、祭祀礼器等视觉能看到的范畴都有展现。这些从平面到立体的经典元素形态是构成传统文化视觉形态元素的主流,也是现代设计和创作运用传统元素的重要素材。

1.3.1　传统元素蕴含着深刻的寓意

为什么西班牙阿尔塔米拉岩壁上会画着各种姿态的牛?为什么中国古代的传统纹样会有青龙、白虎、朱雀、玄武,它们又代表了什么?

经过科学家们对阿尔塔米拉岩画的分析,几千年前居住在那里的原始人类已经懂得如何利用图形表现的手法描绘形态各异的动物造型,这些色彩夺目、线条流畅的动物形象附着在洞穴顶壁,通常被认为绘制于公元前 18000 至前 15000 年间,被赞誉为"史前罗浮宫"。这些绘画中形象最多的是野牛,或站立,或奔跑,或受伤,形态各异,生动雄壮,极富有动感,采用粗壮和简练的黑色线条勾勒轮廓,用红、褐、黑色表现动物的结构和体量,充满了原始气息和野性的生命力。有专家分析旧石器时代的洞穴壁画中很少有植物,最多的图案是动物,这是为了祈求在猎取食物的时候能够更加顺利,这些绘画很明显带有巫术的性质;也有人说是古代人相信万物有灵,可以相互沟通,动物形象是巫术影响下的一种沟通手段。

古埃及壁画是我们较为熟悉的一种风格,如今,古埃及壁画已不单单是作为考古研究的艺术存在,更多的是作为一种装饰作品呈现。古埃及壁画特有的异域文化表现和风格在装饰领域具有重要的影响,壁画中的人物形象特别具有装饰性,程式

化明显，面孔是侧面像，眼睛却是正面的造型，上半身是正面，腹部以下的下半身则是侧面，这种极具特点的表现手法是古埃及壁画的主要特点之一。古埃及壁画的构图主要是横带状的排列结构，用水平线来划分画面，在一条直线上安排人与物，依据人物的尊卑和远近来确定形象的大小，具有较强的秩序感。一般通过画面的秩序性描述即可了解绘画内容。古埃及壁画的色彩运用是有严格界定的，比如黑色代表繁衍、新生、复活；白色意为纯净、神圣；蓝色代表天空、海水；红色代表混沌与无序并意喻毁灭和死亡，被古埃及视为最有力的颜色，也被视为生命和保护，来自于血液和生活用火，在护身符中广泛使用。

在中国的传统器具、装饰中比较常见的纹样就是青龙、白虎、朱雀、玄武，如图1-33所示，人们称之为天之四灵或四圣。古人通过观星象认为天空的形象会随季节的转换而变化。天之四灵分别对应四个季节，青龙代表春，万物生机勃勃，生命绽放；朱雀代表夏，象征炽热火红的太阳；白虎代表秋，与落寞、肃杀的气氛相契合，中国古代的秋后问斩就充满了肃杀的寒意；玄武代表冬，此时花草树木枯萎，动物休眠，这是收藏之象。也有古人认为天之四灵是四方的守护神，在《三辅黄图》中记载，苍龙、白虎、朱雀、玄武为天之四灵，以正四方，所以有左青龙、右白虎、前朱雀、后玄武四大灵兽镇守东、南、西、北四宫，辟邪恶，调阴阳，又被人成为四方之神。所以我们说天之四灵的意义是深远的，它代表了古人对宇宙的探索与认知。

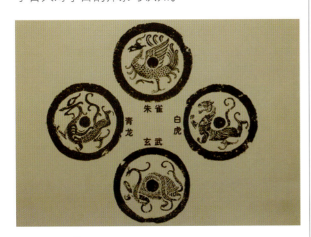

图1-33　青龙、白虎、朱雀、玄武

1.3.2　传统元素的简洁化

艺术设计中的传统纹样元素指各种器物之上装饰图案的总称，传统的纹样元素包括回纹纹样、龙凤纹样、万字纹样、如意头纹样等。传统纹样始终贯穿在中华民族的发展历程中；出现在人们生活的方方面面，是各个历史时期风俗习惯、宗教信仰等方面的表现，同时也反映了各时期人们的艺术审美观。如国人最熟知的传统纹样中国结就是借鉴传统纹样元素盘长（图1-34）。盘长纹样被简化、精练后，作为家喻户晓的中国联通的标志，如图1-35所示。盘长纹样又叫吉祥结，是佛教文化中的代表元素。盘长纹样中的绳结连绵不断、周而复始，没有开头和结尾，这正代表着佛教文化的心物合一、永恒不灭和回环贯彻。也正是因为盘长纹样的连绵不断，它被视为吉祥、富贵、美好的代表。中国结继承并发扬了盘长纹的美好寓意。中国联通的标志正是从盘长元素中汲取灵感，利用中国结的线条代表着中国联通作为电信企业的通畅迅达和长长久久，该标志中两颗上下相连的心形代表了中国联通通信的企业理念，即永远和用户心心相连。这种对传统纹样元素的沿用使艺术设计的商业气息弱化，丰富了其文化内涵和人文情怀。

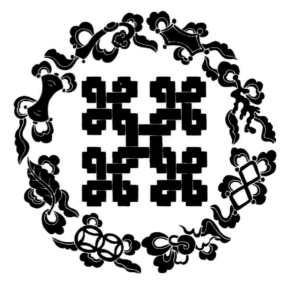

图1-34　盘长纹样

图1-35　中国联通标志

1. 传统元素的深刻思想表达

中国文化中，通过一些具体的视觉形态元素将传统思想意识形态表达出来，如佛、道、儒、太极、阴阳、八卦、五行、法宝禅宗等，都是以寓意、象征的手段加以表现。在当代设计中，我们常看到融合了中国传统含义的形态要素体现于作品中，为现代设计增添了丰富的思想内涵。太极图是中国元素中最具代表的图样之一，北宋思想家周敦颐所做的《太极图说》中绘制的"太极图"，如图1-36（a）所示，用"万物生化""坤道成女""乾道成男""水、火、木、金、土""阴静、阳动"及无名的圆框五层图像阐述其哲学思想，是象数和义理结合的表达，也是对宇宙万物和人类社会最简明的表达。后经不断改良后，演变成现代的太极图样貌，如图1-36的图（b）和图（c）所示。太极图中各层的圆形表达的是宇宙万物为一个整体，完整无缺。中华五千年文明能延续至今，与伟大的儒家哲学思想在民间的传承以及秦皇汉武的统一思想密切相关，疆域的统一、思想文化的统一是中华文明强盛不衰的根本。

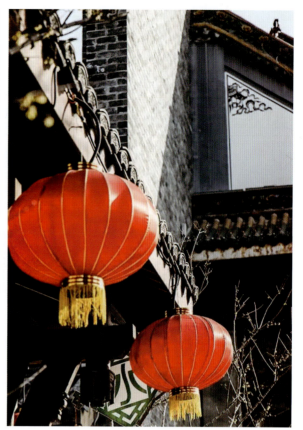

图1-37　火红的灯笼

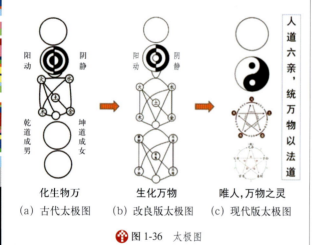

(a) 古代太极图　　(b) 改良版太极图　　(c) 现代版太极图

图1-36　太极图

2. 传统色彩在设计中的应用

中国红是中国人最熟悉和喜爱的色彩，在运动场上它是骄傲、自豪的色彩；从叙利亚撤侨时，它是安全的象征，是祖国母亲的颜色。追溯历史到原始时期，山顶洞人用赤铁矿染色物作为装饰用品，在祭祀中也大量采用红粉，说明红色在中国传统文化的"礼"中是具有符号意义的。红色在中国延续了几千年，过年的红灯笼（图1-37）、民间的窗花剪纸（图1-38）、结婚礼仪的装饰等几乎都是红色，红色是喜庆、热烈、红红火火的象征。中国红以一种独特的传统文化维系着世界各地中国人的民族情结。

图1-38　贴窗花

在现代设计中也常常大量采用的传统色彩黄色、蓝色等，将在后面章节中详细讲解。

1.4　学习构成的目的与方法

1.4.1　学习构成的目的

1. 启发设计思维，培养造型构思能力

设计思维是一种设计方法，它为解决问题提供了一种基于解决方案的方法。它在处理定义不清或未知的复杂问题时非常有用，通过理解所涉及的人

类需求,通过以人为中心的方式重新构建问题,通过头脑风暴创建许多想法,并在原型和测试中采用实际操作的方法。斯坦福大学Hasso-Plattner设计学院提出了五个阶段的设计思维模型,这五个不同阶段是共情、定义(问题)、构思、原型和测试,如图1-39所示。

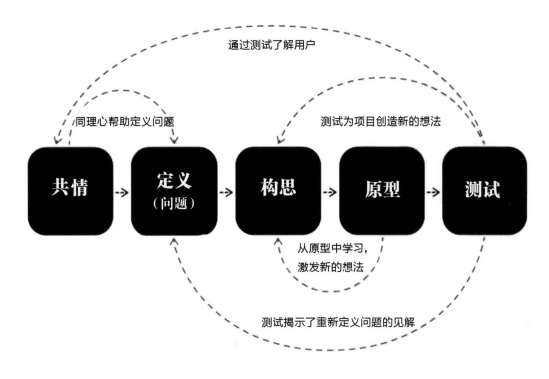

图1-39 设计思维的五个阶段

(1)共情。共情是设计思维的第一阶段,如图1-40所示。共情包括咨询专家,通过观察、参与和同情他人,了解他们的经历和动机,从而找到更多自己所关注领域的信息,并让自己沉浸在物理环境中,以便对所涉及的问题有更深入的理解。

同理心对于以人为中心的设计过程(如设计思维)是至关重要的,同理心允许设计者抛开自己对世界的假设,以便洞察用户及其需求。

在这个阶段会收集大量的信息,以便在下一个阶段中使用,并尽可能地深入了解用户及其需求,并了解开发该特定产品所面临的问题。

(2)定义(问题)。这是设计思维的第二阶段,如图1-41所示。在该阶段,将把"移情"阶段创建和收集的信息放在一起。该阶段将分析讨论者的意见并进行综合,以定义讨论团队到目前为止已确定的核心问题。该阶段应该以人为中心将问题定义为问题陈述。

该阶段将帮助团队中的设计人员收集好的想法,以建立特性、功能以及其他元素,这些元素将促进问题的解决,或者至少使用户能够以最小的难度自行解决问题。

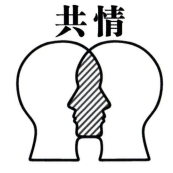

图1-40 设计思维的第一阶段:共情

图1-41 设计思维的第二阶段:定义(问题)

（3）构思。这是设计思维过程的第三阶段（图1-42），设计人员要准备好并开始产生想法。该阶段大家已经逐渐了解了"共情"阶段的用户及其需求,在"定义问题"阶段分析并综合了分析者的观察结果,最后得出了以人为中心的问题陈述。在这个特定的背景下,设计团队成员可以开始跳出框框思考,以找到针对问题陈述的新解决方案,并且可以开始寻找查看问题的替代方法。

图1-42　设计思维的第三阶段：构思

常用的创意技巧有数百种,如头脑风暴、最坏想法和快速跑。头脑风暴和最坏想法的讨论通常用来刺激自由思考和扩展问题空间。在构思阶段的开始,获得尽可能多的想法或问题解决方案是很重要的。在构思阶段结束时,应该选择一些其他的构思技巧,以帮助调查和测试构思,这样就可以找到解决问题或提供规避问题所需元素的最佳方法。

（4）原型。这是设计思维的第四阶段,如图1-43所示。在该阶段,设计团队将生成许多廉价的、缩小的产品版本或在产品中找到特定功能,这样他们就可以研究上一阶段产生的问题的解决方案。原型可以在团队内部、其他部门或设计团队之外的一个小组中共享和测试。这是一个实验阶段,其目标是为前三个阶段中列出的每个问题确定最佳解决方案。

图1-43　设计思维的第四阶段：原型

解决方案是在原型中实现的,可以一个接一个地对它们进行调查,或者接受、改进和重新检查,或者根据用户的体验拒绝它们。在这一阶段结束时,设计团队将会对产品固有的约束条件和存在的问题更加明确,并能更清楚地了解实际用户与最终产品交互时的行为、思维和感受。

（5）测试。这是设计思维的第五阶段,如图1-44所示。该阶段设计师或评估人员要严格测试完整的产品,并使用在原型阶段确定的最佳解决方案。然而在实践中,这个过程是以一种更加灵活和非线性的方式进行的。

图1-44　设计思维的第五阶段：测试

例如,设计团队中的不同团队可以同时进行多个阶段,或者设计师可以在整个项目中收集信息和原型,从而使他们能够将自己的想法付诸实践,并将问题解决方案可视化。

此外,测试阶段的结果可能揭示一些关于用户的见解,从而可能导致另一个头脑风暴会议或开发新的原型。

值得注意的是,这五个阶段并不总是连续的,它们不需要遵循任何特定的顺序,它们经常可以并行发生,并且可以迭代地重复。

然而,五个阶段设计思维模型十分系统化并确定了在设计项目和解决问题时希望执行的模式。

设计思维不应该被看作一种具体的、死板的设计方法。

为了获得对特定项目最纯粹和最深刻的洞察,可以切换这些阶段,以扩展解决方案的空间,并获得最佳的可能解决方案。

五阶段模型的一个主要好处是,在后面的阶段获得的知识可以反馈到前面的阶段,从而不断地加强人们对问题的理解,并可以重新定义问题。这创

造了一个永恒的循环,在这个循环中,设计师不断获得新的见解,以新的方式来看待产品及其可能的用途,并对用户及其面临的问题有更深刻的理解。

2. 培养立体感并掌握二维到三维构成的规律

培养立体感是学习设计构成的重要内容,如果设计作品中缺少空间感、层次感,就仿佛缺少了灵魂,所以必须要通过一系列的学习、训练,在平面构成、色彩构成、立体构成等理论的精髓中掌握立体化、层次化的要领,才能提升设计作品的层次。

(1) 要树立立体观念。树立立体观念必须要学习用立体的眼光观察事物。分析、理解物象时,要深入地剖析其结构形态、层次关系,揣摩用构成手段表现的方式、方法。

(2) 学习中要创造条件了解如何体现立体感。在平面构成、色彩构成中都是用二维的线条、形状、色彩来表现内容,但是采用一些色彩搭配、形状变化、肌理变化、材料变化、线条变化、方向变化等诸多手段可以创造出画面的立体感。当然,创造立体感的方法还有很多,需要多观察、多思考,应熟练掌握平面构成、色彩构成理论的基础知识,要善于发现问题,也要创造条件并对这些理论加以利用。

1.4.2 学习构成的方法

1. 提高自己的美学鉴赏水平

鉴赏不仅是欣赏艺术的美,还要能分析艺术美的根源,这就需要拥有丰富的相关背景知识,在感性的基础上作理性分析,也就是说不仅知其然,更要知其所以然。如鉴赏凡·高作品《星空》(图1-45),除了掌握该画作的年代、类别、尺寸、作品风格外,还要了解凡·高的生平信息、生活背景、作画时的生活境遇和精神状态等各方面资源,这将有助于深刻理解画作,感受画家作品的深刻内涵。

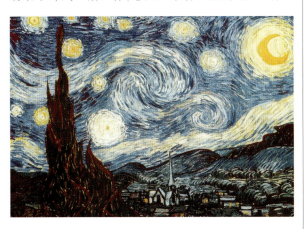

图1-45 凡·高的《星空》

2. 掌握三大构成基本理论并合理利用构成的基本法则

通过对平面构成、色彩构成、立体构成三大构成的掌握,使自己具备抽象思维能力、空间立体思维能力、色彩构成思维和工艺手工制作能力、对形式美法则的灵活应用能力、对色彩的综合运用能力、对点线面的综合运用能力等。

3. 深入分析优秀的设计作品,学习其设计思维与表现技巧并合理借鉴

对成功的作品、案例进行深入学习,分析其结构布局、色彩配置、技巧方法等,寻找创作灵感并合理借鉴,通过不断调整创作出自己的作品。

4. 掌握基本设计软件技术,能够利用软件技术与功能表达设计思想

一定要掌握基本的软件应用技术,如Photoshop、Illustrator、After Effects等,如图1-46所示。软件是设计师的"笔",利用它才能表达设计想法及表现艺术情感。

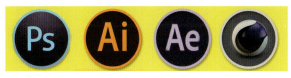

图1-46 平面设计常用软件

1.5 小结

学习构成就是认识形,因为构成就是在构建造型。形有形状(平面)、形态(立体)、色彩、面积(平面)、体积(立体)、方向、位置、材质肌理、重心、情感等属性。在学习中要把形、色、体抽离为独立的三部分进行单独学习,在设计活动中再将三者进行有机的结合。构成中的形主要是对抽象的点、线、面、体进行研究,所以需要在深层次的学习中对构成的形式、规律、方法、原则——掌握,为创建构成设计作品打下坚实的理论基础。

第2章 形态与构成

学习目标

- 区分形状、形象和形态之间的关系，熟练掌握形态的多种变化。
- 学习形态构成的不同表现及其变化特点。

学习要点

重点掌握形态在平面构成中如何表现，了解概念形态、具象形态及关系形态三种形态的意义、区别及表达出的不同情感，学会在设计创作中进行应用。

2.1 形态的知觉和心理

2.1.1 形态的知觉

我们熟知的北京故宫是具有鲜明特点的中国皇家建筑，其中故宫午门处的造型尤为特殊，如图 2-1 所示。这是一处典型的凹形建筑，深处的午门被两侧高大的城墙环抱，凸显威严、宏大的气势，展现了其威武庄严、神圣不可侵犯的形象。

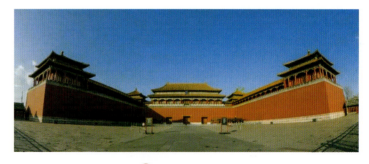

图 2-1　故宫午门

形态是物体外形与内在神态的结合，形是物体的外在体貌特征，态是关照主体对形的心理描述。

感觉器官对客观事物个别属性的反应是单一感觉器官活动的结果。

知觉是人脑对客观事物的整体反应，是多种感觉器官联合活动的结果。反映客观事物的整体，不是指该事物的各个属性或各个部分的总和，重要的是描述该事物的各个属性或各个部分之间的关系。

从知觉对象的性质来看，知觉可分为反应事物大小、远近、方位、形状等空间特性的空间知觉，反应事物运动过程先后、长短的延续性和顺序性的时间知觉，反应自身和物体在空间中进行位置移动的运动知觉。一定的时间和空间里，知觉者总占据

着空间的一个位置，其感觉信息往往是以个人为参考系而被接收的。我们生活在三维空间里，必须具有了解自己与空间事物之间的关系及其变化的能力。人体的各种感官为人们提供了来自空间的各个点的信息，因为能够将这些信息组织起来，在这个变幻莫测的世界里才能做到可观、可触、可及，这才是真实的世界。

2.1.2 形态的知觉和心理

1. 完整的形

完整的形是指封闭且连续的轮廓，有明确意义的、肯定的形态。

（1）图形和背景。图形会从与其差异性较大的背景中凸显出来。图形与背景的关系是互补的，它们可以通过相互之间的作用增强或减弱效果，且有效地组织彼此之间的关系以达到设计目的。

对图 2-2 中三个方块的样式进行分析可知，图（a）中看到的一系列黑线之间有等量的空间，黑线和白线的等量间隔会形成一种灰色的区域，也就是黑白间形成的一种效果；图（b）中去除白色，就变成一块黑色的面板了，此时不仅看不到空间的样式，其他的元素也都变成了单一的元素。图（c）的区域中去除了两条黑线，进而激活了一个空间，使得这个区域位于灰色区域的顶部，背景就成为图形，由此可以进行更加深入的设计。

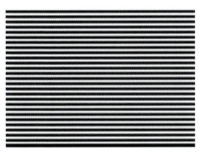

（a）等间距的黑线形成一个灰色区域，图形与背景是稳定的关系

（b）间距被删除，黑线占主导地位，我们看到的是一个纯黑的区域

图 2-2　图形与背景的关系 (1)

（c）删除其中的两条黑线，使空间变得活跃起来，白色矩形似乎置于整个灰色区域的前面

图 2-2（续）

（2）图形与背景的几种关系。

① 稳定形态：图形元素与背景清晰可辨，主体元素特征清晰，如图 2-3（a）所示。

② 可逆形态：图形和背景都能够吸引观者视线，有势均力敌的紧张感，如图 2-3（b）所示。可以利用这种特性创造有动态效果的设计。

③ 歧义状态：图形与背景可以互为转换，图形与背景由观者的切入点带入，如图 2-3（c）所示。

图形和背景之间的关系不是它们在格式塔原则中的最突出作用，彼此的接近与封闭也是充分利用了空间与形状之间的关系。

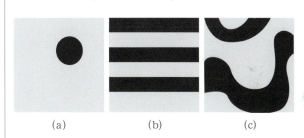

（a）　　　　（b）　　　　（c）

图 2-3　图形与背景的关系 (2)

2. 单纯的形

单纯的形是指构成要素少、构造简单、形象明确且肯定的形。视知觉的基本法则就是将图形当作单纯构造元素去观察，尤其是在刺激减小时，单纯化会更为突出，如图 2-4 所示。

（1）接近。这是通过一个封闭空间的元素连接其他元素。越接近的元素越能形成一个群组，而距离较远的元素则会被认为是该组以外的形，如图 2-5 所示。

（2）封闭。这种形式是观者根据以往的经验去填补空白的信息以完整地描绘一个整体。这种形式是使空白与形象区域达到一种平衡状态，从而使图形的特点被突出出来，如图 2-6 所示。

图 2-4 单纯的形

图 2-5 接近

图 2-6 封闭

3. 形状心理学

形是指事物的内外轮廓,是人眼对事物的直观判断;状是指事物的表现状态。事物以其所展现的形状、形态使人产生各种联想,比如火热的太阳常以波浪曲线形态表达,房屋常表现为三角形或矩形的形状,这种表达习惯其实就是人们心理意识的表现。在设计中充分利用形状对人心理的影响,就是形状心理学在设计中的应用。

经过研究证明,各种形状都是具有特殊含义的。在心理学测试中常通过形状来判断人的心理状态和性格特征,人们在下意识状态下选择的图形能很准确地体现一个人的心理倾向。

形状大体上分为几何形、自然形、抽象形三类。

(1)几何形。几何形是比较常用的图形,在设计中选用几何形状也是最为常见的。

方形和矩形边缘清晰整齐,直角方正总能给人一种可靠、安全的感觉,所以我们常见的建筑大多数是成方形的。

三角形相对来说是较有活力的图形,它具有方向性和动感。正三角形会给人稳定和平衡的感觉,夹角朝上的三角形会使人感到安心,而相反方向的三角形则让人感到危险与紧张。

圆形因为没有起始和结束,总是给人以圆满、恒定的感觉。宇宙间星球的外观大部分是圆形的,这与它的含义不谋而合。椭圆同样和许多宇宙天体的形保持一致,这也是为什么圆形和椭圆形常会带给人神秘感的原因。由于圆形没有角,这使它看起来更加圆润温和。

螺旋形同样是自然界中常见的图形(图 2-7)。螺旋形总被视为知识和信息、创造力和新思维的标志。

图 2-7 螺旋形

(2)自然形。自然形是大自然不拘泥于几何图形的框架所创造的形状。大自然创造出的形状独具特色,如树叶、花朵、动物、雪花、云朵等,这些形状很多具有鲜明而具体的寓意,给设计师提供了创

作灵感。如玫瑰象征爱情,枫叶代表秋天等。这些形状以其特有的自然形状和其在人们心目中的固有印象表达着特殊的意义,如图 2-8 所示。

图 2-8　树叶、花朵、动物的自然形状

（3）抽象形。抽象形通常是由自然形状简化后的视觉符号。很多抽象形状识别度不高,是因为这些形是非写实的,只能通过一些细节反映出原始根源。一些抽象形带有直接或间接的比喻含义,在平面设计、徽章设计、图标设计中用得较多（图 2-9）。抽象形是无须语言即可快速传递信息的有效方法。

（a）抽象形　　　（b）抽象形在 Logo 中的应用

图 2-9　抽象形及抽象形在 Logo 中的应用

2.2　形态的基本元素

2.2.1　概念元素

点、线、面是平面构成的概念元素,也是构成表现的形态要素。点单独存在时是空间中的一个痕迹。点也是线的起始点,点移动的轨迹就成了线。点或线的疏密、重复、聚集会形成面,而面在一定空间中也可被视为点或线,这就是点、线、面的相互转化,如图 2-10 所示。

(a) 点　　　　　(b) 线　　　　　(c) 面

图 2-10　点、线、面的相互转化

2.2.2　关系元素

点、线、面如何在画面上组织起来形成舒适、美观的图形呢？组织、排列是靠关系元素来决定的,关系元素是由骨骼、空间、重心、位置、方向、虚实、有无等多种元素构成的,其中最主要的元素是骨骼,形态元素依赖其建立,其他如空间、重心、位置等因素则需要依赖设计师的感觉去体现。如图 2-11 所示,橘子面包是以实物作为点呈现的,面包的虚实、物体的明暗对应了点的浓与淡,下面连续的黑色文字则形成线,成为连接左右两侧形象的纽带,这就是关系元素合理运用的效果。

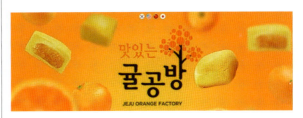

图 2-11　韩国橘子面包广告

2.3　小结

世间万物都是以不同的形态存在并变化着,大到整个浩瀚宇宙、星球,小到逼真的微观世界,不仅现实中真实存在,也会在我们的意念和梦幻中产生。我们对形态的感知不会只依靠视觉,而听觉、触觉、味觉、嗅觉等,感觉器官也会帮助我们更好地感知精彩的图形世界。现实世界中物体呈现给我们的形态多种多样,有具象的、抽象的或是意幻的等,那么如何将多姿多彩的形态世界在画面中表现出来,形态在我们的画面中以何种关系存在,则是本章学习的主要内容。形态表现是平面构成学习的核心,在后面的章节中我们会详细学习。

2.4 习题

根据图 2-12 所示形态创作 2 幅形态构成设计图。

工具：针管笔、卡纸。

尺寸规格：25cm×25cm。

图 2-12　形态素材

第3章　平面构成的形式美法则

学习目标

- 了解什么是形式美，掌握几种不同形式美的规律表现。
- 要学会并自觉运用多种形式美的原则进行艺术创作。

学习要点

　　深入生活，融入自然，拓宽设计思路，提炼生活中的美与丑，提高艺术鉴赏水平和审美能力。透彻领会不同形式美规律的特定表现功能和审美意义。

　　形式美法则是人类在创造美的形式、美的过程中对美的形式规律的经验总结和抽象概括，主要包括对称与均衡、单纯齐一、调和对比、比例、节奏韵律和变化统一。研究、探索形式美的法则，能够培养人们对形式美的敏感，指导人们更好地去创造美的事物。掌握形式美的法则，能够使人们更自觉地运用形式美的法则表现美的内容，达到美的形式与美的内容高度统一。

3.1　对称与均衡

　　对称是完全平衡，是力和重心矛盾统一的相对稳定状态，是严谨的数理比例美，是等量、等形的构成，如自然界中的蝴蝶（图3-1）、对称的建筑（图3-2）。

图3-1　对称的蝴蝶

图 3-2　对称的建筑

均衡是相对平衡，是异形等量的组合，是不对称的形态在视觉上相互保持等量，获得平衡的视觉效果，这是具有动态的平衡。均衡更着重于视觉与心理的体验，如图 3-3 和图 3-4 所示。

图 3-3　均衡美——艺术体操

图 3-4　均衡美——团体艺术体操

3.1.1　对称

以中心点或轴心线为中心，左右或上下两边的视觉形态均等一致即为对称。自然界或人类生活中这种对称现象随处可见，如空中飞鸟的翅膀、植物的叶子、高大的楼房、恢宏的桥梁等。对称是人们最早发现并沿用至今，其自然、稳定、协调、整齐、庄重的朴素美感深受人们的喜爱，可以说，对称是永恒之美，如图 3-5～图 3-8 所示。

图 3-5　植物的叶子

图 3-6　鸟儿的翅膀

图 3-7 建筑

图 3-8 桥梁（太原南中环桥）

对称有不同的分类，根据对称轴心不同，我们将对称分为点对称和轴对称。根据对称形式不同，又可分为完全对称、近似对称和反转对称。不同对称会有不同的视觉感受，合理利用会带来有趣的视觉效果。如以点为中心通过旋转得到的相同图形为点对称（图 3-9）；以直线为中轴线，两边形状形态完全相同的为轴对称（图 3-10）；两边图形不论形状、分量和结构都完全相同则是完全对称（图 3-11）；形态、量感及结构不完全相同，局部呈现差异的则为近似对称（图 3-12）；图形方向发生变化，但形态、量感及结构完全相同，则是反转对称，如图 3-13 所示。

图 3-10 轴对称（天坛）

图 3-11 完全对称（中国国家大剧院）

图 3-9 点对称（风车）

图 3-12 近似对称（儿童夏凉鞋）

图 3-13　反转对称（创意海报）

3.1.2　均衡

均衡是指视觉元素聚散、疏密搭配的平均与平衡，不强调两边对象形态的一致，只是利用对形态的视觉心理感受，利用力学杠杆原理（图3-14），通过调节形态大小、形状、色彩、位置、虚实、动静产生的重量感来获得视觉上的平衡，在画面构图中有较高的自由度。均衡包括对称均衡和不对称均衡，如图3-15和图3-16所示。

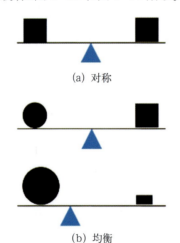

图 3-14　均衡原理

图 3-15　对称均衡

图 3-16　不对称均衡

3.2　比例与分割

构成中的比例与分割是以纯粹的数理性为基础，两者是相辅相成的关系，其目的都是为解决版面的空间划分与整理。当设计师面对一个限定的设计版面时，首先要考虑的就是如何划分空间，巧妙地组合安排图片、文字、图形这些视觉元素。那么分割构成就是解决这个问题的基础，分割划分版面的优劣就取决于比例及分割得是否美观。

3.2.1　分割

1. 分割的概念

分割是将一个整体分成多个单元，然后根据一定的构成原理重新组合、构成，这是平面设计中常用的构成方法。上下分割型排版的主空间经常使用图形化的标题文字充当画面主体，解决画面缺少层级的问题。设计时可根据版面内容的信息体量划分画面空间，使主题清晰、层次分明，传达独特的视觉感受，如图 3-17 所示。

图 3-17　上下分割型排版

2. 分割的特点

（1）分割构成的目的是实现从无形到有形，也就是利用分割构成创造新的形象，如图 3-18 所示。

图 3-18　从无形到有形的分割构成

（2）分割构成有时也可以实现从有形到变异的目的，也就是利用分割构成从另一个角度展现原形象，如图 3-19 所示。

图 3-19　从有形到变异的分割构成

3. 分割的分类

（1）等形分割：要求形状完全一样，分割后再把分界线加以取舍，会有良好的效果，如图 3-20（a）所示。

（2）等量分割：被分割的形彼此之间虽然形态不同，但是面积几乎相同，被称为等量分割，如图 3-20（b）所示。

（3）自由分割：是不规则的，它不同于按特定规则分割产生的整齐效果，但它的随意性给人活泼而不受约束的感觉，如图 3-20（c）所示。

（4）比例与数列：利用比例完成的构图通常具有秩序、明朗的特性，给人清新之感。分割给予一定的法则，如黄金分割法、数列等，如图 3-20（d）所示。

（a）等形分割　　　　　（b）等量分割

 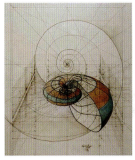

（c）自由分割　　　　　（d）比例与数列

图 3-20　分割的分类

3.2.2　比例

1. 比例的概念

比例是图形中各部分间的大小关系，是建立在对图形进行分割时所需要确定的量的比率，如长方形的长与宽的比率称为该长方形的比例。

2. 比例的类型

（1）数列分割比例。这是指用不同的数列比率进行的分割，这种比例凸显出秩序感和节奏感，如图 3-21 所示。

图 3-21　数列分割比例

(2) 黄金分割比例。1∶1.618 是最完美的比例。鹦鹉螺的黄金螺旋构造比例就是黄金分割比例，如图 3-22 所示。希腊神庙的屋顶与柱子也是黄金分割比例，这正是它看起来俊美、挺拔的重要因素。

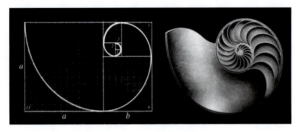

图 3-22　黄金分割比例

秩序条理性的表现在平面构成中占有相当的比重，而构成中建立数理逻辑秩序和完美的比例关系分割画面则是极为重要的。适度的比例和尺度是平面构图中各视觉元素建立、排列组合的重要因素，是造型美的基础。对比例与尺度的有力把握可以帮助设计师创造优秀的设计作品。

3.3　变化与统一

变化与统一是形式美法则中最基本且应用最多的一种表现形式，统一赋予形态条理、秩序、和谐与稳定，而变化则是创造活跃、新奇的氛围，变化与统一的配合可使视觉感受充满美妙的感觉。

3.3.1　变化

变化是指将两个以上不同的事物放置在一起时所呈现的差别和对比，如黑与白颜色的对比、方与圆形状的对比、粗糙与光滑质感的对比、软与硬质地的对比等。变化可体现事物的个性与差别，给人以生动、活泼的感受。如图 3-23 所示，重复元素是边线有浮雕感的立方体块的秩序排列，变化元素是无边线立方体块面，虽无边线，却以线条填充而呈现出一个侧面，因此能清晰感受到立方体各面的边界；通过调整体块的方向产生重复元素中的变化因素，形成了秩序中的冲突和意趣，使平淡呆板的墙面增添了几分趣味性。

变化的形式多样，有形态的变化，如大小、粗细、曲直、高低；有方向的变化，如正反、旋转、内外；还有色彩的变化，如色相、明度、纯度等，都可产生多样化的视觉表现，如图 3-24 所示。

图 3-23　变化

图 3-24　变化构成

3.3.2　统一

统一可以体现事物的共性和整体的联系，强调事物的共同性和一致性，从而产生事物的整体感和安定感。

变化与统一是一对矛盾对立的关系，要在变化中寻求统一，在统一中创造变化。如图 3-25 所示，由线构成的画面中，通过线条的粗细、长短的不同以及线条的疏密排列，使画面富于变化，但这个变化又统一在同一方向、同一角度的整体画面中，包括画面中的文字线、文字块都遵循这一角度和方向，使得画面充满设计感。图 3-26 中楼体外饰的菱形孔洞是统一的视觉元素，形状统一，角度统一，元素的大小随着排列的次序发生着变化，令整体设计充满灵动效果。

3.4 对比与调和

区分对象的不同要依赖于对比，经过对比才能使双方的特征变得更加强烈。而和谐则可使对比强烈的双方趋于平衡，因此对比与和谐虽看似矛盾，但在设计中却是相辅相成、密不可分的。若只强调对比或对比过强，画面就会生硬、冲撞而失去美感；如果只强调和谐而忽视对比，也会使画面沉闷并缺乏生气。因此创作中既要强调对比，也要注重和谐，这样才能使画面松紧有度、动静相宜、富于张力，从而增添作品的艺术魅力。

3.4.1 对比

对比是将不同的形态放置在一起时而产生的区别与差异。因相互刺激而使对比双方特征加强，形象突出，表达主题更加鲜明，视觉效果更加活跃。对比关系主要通过视觉形态的各方面对立因素来体现，包括空间对比、聚散对比、大小对比、方向对比、曲直对比、明暗对比等。

1. 空间对比

中国书画家常借"密不透风，疏可跑马"来强调书法绘画的疏密、虚实之对比。图 3-27 的啤酒广告，利用版面空间的疏密对比，以及三维空间与二维造型的对比，分别突出了品牌与啤酒的形象，起到了非常好的宣传效果。

图 3-25　统一（方向与角度）

图 3-26　统一（形态统一）

变化与统一设计应遵循全局统一及少量变化的原则，这样才能保证秩序中有变化，且不产生凌乱无序的效果。

图 3-27　空间对比

2. 聚散对比

设计中，跟空间对比紧密联系的是聚散对比。聚散对比是由密集的图形与松散的空间形成的对比关系。保持好各个聚集点之间的位置联系，并且使主要聚集点与次要聚集点主次分明，是有效处理画面的关键，如图 3-28 所示。

图 3-28　聚散对比

3. 大小对比

大小对比是最容易突出画面主次关系的，这在很多设计中是比较常用的方法。通过将主要内容处理得较大一些，能有效地产生对比关系，突出重点内容。如图 3-29 所示，画面中将原本微小的玉米放大，将人物与卡车缩小，形成了大小对比反转，获得了非常惊艳的视觉效果。

4. 方向对比

在设计中，带有方向性的形象都必须处理好方向的关系。如果大部分元素的方向相同或近似，而少数元素的方向不同，就会形成方向上的对比。画面上主体的方向与局部的方向形成对比，可表现出活泼而富有变化的画面效果，如图 3-30 所示。

图 3-29　大小对比

图 3-30　方向对比

5. 曲直对比

曲直对比指的是曲线与直线的对比关系。一幅设计图中，过多的曲线会给人不安定的感觉，而过多的直线又会给人呆板、停滞的印象。所以，采用曲线与直线相结合的方法，可使画面既整齐又具有灵活性，如图 3-31 所示。

图 3-31　曲直对比

6. 明暗对比

没有明暗对比的画面是混沌且缺少层次的,因此,设计时必须处理好明暗关系的恰当配置,创造强烈的明暗对比关系,营造出明快的画面效果。图3-32中通过暗色与明黄色的对比,创造了深远的空间感,也增强了戏剧化的冲突效果。

图3-32 明暗对比

3.4.2 调和

调和是指画面中各个组成部分整体上达到和谐一致,并且能给人视觉上一定的美感享受。设计作品若要达到调和效果,首先需要在作品中具备共同的因素。平面设计中处理好画面的调和、统一非常重要,调和、统一的形式主要有形象特征统一、色彩统一、方向统一。

1. 形象特征的统一调和

形象特征的统一调和是指整体的特征风格要调和统一。在诸多形象存在的画面中,达到形象特征的统一调和可采用两种办法实现:一种是有秩序地渐变,另一种是增加重复性。在不同的形象中恰当增加其重复性或类似形,可起到前后穿插呼应的作用,如图3-33所示。

图3-33 形象特征的统一调和

2. 色彩的统一调和

色彩的统一调和是指色彩关系的统一,它也有两种方法:一种方法是在明暗关系上做到统一,另一种方法是在色相上做到统一。

3. 方向的统一调和

具有长度的形象都是具有方向性的,一般情况下,在画面的整体设计中应该有一个主流方向,同时也应该有恰当的接近助力方向的支流加以配合,这样的构图能够产生设计的美感,这就是方向的统一调和,如图3-34所示。

图3-34 方向的统一调和

3.5 节奏与韵律

节奏在音乐中被定义为"互相连接的音,所经时间的秩序",在造型艺术中则被认为是反复的形态和构造。韵律是节奏的变化形式,它赋予重复的音节或图形以强弱起伏、抑扬顿挫的规律变化,形成律动感。节奏与韵律互为依存,互为因果。韵律在节奏基础上丰富,节奏在韵律基础上发展。通常认为,节奏带有一定程度的机械美,而韵律又在节奏变化中产生无穷的情趣,如植物枝叶的对生、轮生、互生,各种物象由大到小、由粗到细、由疏到密,不仅体现了节奏变化的伸展,也是韵律关系在物象变化中的升华。

3.5.1 节奏

节奏是指一些元素有条理地反复、交替或排列,使人在视觉上感受到动态的连续性,进而产生节奏感,如图3-35所示。

🏮 图 3-35　节奏

3.5.2　韵律

韵律是节奏形式的深化。相对于富于理性的节奏，韵律则更富于感性。韵律不只是简单地重复，而是有一定变化的相互交替，是情调在节奏中的融合，能够在整体中创造不寻常的美感，如图 3-36 所示。

🏮 图 3-36　三峡工程的韵律

节奏与韵律是通过体量大小的区分、空间虚实的交替、排列的疏密、长短的交错、曲柔刚直的穿插等变化来实现的。具体的手法包括连续式、渐变式、起伏式、交错式等。螺旋的楼梯就很好地体现了节奏与韵律，如图 3-37 所示，盘旋向下延伸的楼梯像是山间流动的溪水，有节奏而迅速地流向远方，充满魅力。

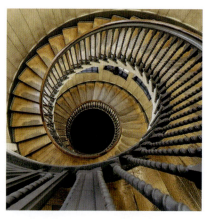

🏮 图 3-37　螺旋楼梯

3.6　小结

形式美法则源于生活，发于自然，是人们在长期的生产生活中不断积累、总结所得，是一切艺术创造活动的基础，也是必须遵守的基本规则。不同位置、角度、方向、颜色的形态在画面空间中组合、分解、排列，都具有一定的形式规律，这种规律就是我们常说的形式美规律。人们因受地理位置、生活环境、文化素养、生活理想及价值观等影响，对形式美的认知与理解不同，审美观念亦有所不同，但对美与丑的认识还是一致的。因此我们从多方面提升自己，提高审美，将形式美的规律灵活应用到各种设计中，创作出优秀的设计作品。

形式美是一个抽象的概念，既复杂又深奥。本章所讲的形式美表现只是形式美的一部分，还有很多形式美的规律等待我们去发现。

3.7　习题

请用形式美法则绘制具有形式美感的多幅画面。

要求：每张作品突出表现一种形式美法则，所用工具及图形语言不限。

尺寸：25cm×25cm。

第4章 平面构成的基本要素

学习目标

- 了解平面构成基本元素的知识，重新审视生活中点、线、面的表现。
- 准确理解点、线、面的概念、特点及构成表现。
- 分析点、线、面在设计中的应用，解析经典设计对平面构成基本要素应用的设计理念。

学习要点

对基本形态元素点、线、面的基本理论知识及构成规律要熟知，并掌握点、线、面之间相互转化的条件和状态，知道如何运用点、线、面形态元素及其构成规律进行艺术设计创作，掌握设计规律，拓展设计思路。

4.1 点

点是最基本的视觉符号，有时它只表现位置特征而被忽略大小和形状；而作为形态要素的点，它不仅具有位置特征，而且被赋予了形状、大小、厚度等，具备了视觉感知的所有的具体造型形象，迎合了人们视觉效果的需要。

点可以是任何的形态，如方形、圆形、三角形、任意规则或不规则的图形等，这主要取决于参照空间。在自然界中，一粒种子是点，一颗果实也是点，一株参天大树也是点，宇宙中的星辰依然可以作为点，所以说点的视觉表现范围是非常广泛的。

4.1.1 点的形态与特点

1. 点的大小

点的大小是相对而言的，具有不固定性，当两个同样大小的点出现在不同的场景中，人们会出现两种不同的心理错视。在宽敞空间中的点比狭窄空间中的点相对要小；狭小空间中的点看起来相对较大，具有膨胀的感觉，如图4-1所示。

图4-1 等大的点在不同空间中给人一种大小不一的感觉

2. 点的形态

点的形状可以是设计需求的多种形态，常见的有几何形、

有机形和偶然形。不同形状在特定的环境里都能够具备点的特质,如图4-2所示。

图4-2 自然界中各种形式的点

3. 点的变化

点存在的状态多种多样,在设计中经常用不同点的状态来表达设计构思。点的虚化连接、点的线化、点的面化都可以用来表现点的存在,表达设计中点的构成美感(图4-3)。

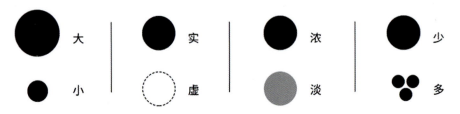

图4-3 点的多种状态

点的大小、浓淡、远近各不相同,给人的视觉感受也是不同的。如图4-4所示,随着点向右侧逐渐扩大,点的属性逐渐转变成面,而左侧最小的点则呈现逐渐消失的感觉,这个过程的演变具有相对性,点的大小并不固定。

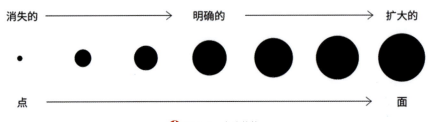

图4-4 点的转换

4.1.2 点的特征

1. 点的焦点特征

面对一幅平面设计作品,人们的视线总是会自觉地集中在点上,这是点所具有的焦点特征。这个焦点是力的中心,在画面空间中具有张力。设计中,应充分利用焦点特性进行构图,将主体元素放置于接近焦点的位置,同时还可以利用对比关系突出主体的焦点性。如图4-5所示,三角框内的小笼包整体既是视觉焦点,又是画面里的中心,具有突出主体的作用。

而当画面中出现"两个点"的时候,点与点之间相互关联,形成视觉张力,人的视线开始在两个点之间来回流动,这就是动态的焦点。

2. 点的虚面特性

当画面中出现"多个点"的时候,人的视觉对某一点的关注减弱,而是将注意力放在由点形成的块面

上，虽然它们可以变化成多样的形状，但它们始终保留其作为点的特征，这就是点的虚面性，如图4-6所示。点的聚集数量越多，点的个数概念越模糊，当超过一定的阈值后，取代它的则是"面的数字"，而不是"点"。

的形状围合而成的隐性的点，如围棋盘交叉的点、十字路口、两条以上线的交叉部位等，如图4-7和图4-8所示，这种交叉形式的点也可以有效地引起观者的注意。

图4-5　点的焦点特征(1)

图4-7　交叉产生的隐性点

图4-6　点的焦点特征(2)

3. 隐性的点

视觉元素相互交叉的部分也可以视为一种点的状态，这种点没有明确的点的外形，而是由周围

图4-8　十字路口的隐性点

4.1.3 点的作用

生活中我们会经常发现由于点所处的位置、光线和环境条件的变化,而产生大小、远近、空间等与所观察事物发生背离的现象,或者静止状态的点经过色彩或构成处理而表现出来的动态效果,这些就是我们常说的错视现象。我们将点的错视分为大小错视、明暗错视、远近错视、运动错视、方向错视和色彩错视等。

1. 不同位置的点的作用

(1) 居上的点。焦点聚集在画面上方,这种点的位置很符合人们的视觉阅读习惯,即按自上而下的顺序,这是非常自然的视线落脚点,如图4-9所示。

图4-9 居上的点

图4-10 居中的点

(2) 居中的点。焦点聚集在画面中心的位置,位置近乎对称,所以给人一种均衡、平稳、向内集中的感觉,如图4-10所示。

(3) 居下的点。焦点聚集在画面偏下方的位置,会产生下沉、安静、低调、不易察觉的心理作用,如图4-11所示。

图4-11 居下的点

（4）黄金分割点。黄金分割点是指视觉聚焦点的位置刚好在画面的黄金位置，构图的设计感、形式感极强，很容易吸引观者的注意，如图 4-12 所示。

图 4-12　黄金分割点

2．点的视觉引导作用

（1）多点引导视线流动。如果说一个点可以引导视线的高度集中，那么多个点则可以牵引视线的流动，顺着点的顺序排列会形成强烈的视线牵引力，观众可依据这个方向滑动视线，形成视觉流动效果，如图 4-13 所示。如果画面中两个等大的点同时出现，视线会在两个点之间徘徊，如果点有大小区别，那么大的点会更具有吸引力，首先被吸引，接着是较小的点，这样就产生了视觉的先后顺序；同时还有近大远小、近实远虚的视觉规则，形成空间感和距离感，这种也会产生视觉的顺序和流动。

（2）点的聚散效果。根据主题需求，点的聚集排列可形成密集型的编排样式，形成十分紧凑的版式效果，在视觉上给观众留下膨胀或拥挤的感觉，如图 4-14 所示。

图 4-13　视线的流动

图 4-14　点的聚集作用

分散式的多点聚集是以散构的形式分布在版面中,使画面产生饱满、充实的效果,但是这种分散式的设计需要注意保持点与点之间的关联性,避免过于散乱无序,影响到主题的表达效果,如图4-15所示。

图4-15　分散式多点

3．点的空间平衡作用

在设计中,利用点占据画面空间以寻求平衡的做法非常常见。如图4-16所示,利用黄色斑块位置和部分文字的位置来平衡画面中的轻重,以达到视觉平衡效果。

4．点的烘托氛围作用

以点的形式随机地分布于画面中,形成烘托氛围的效果,为简单或肃静的内容点缀空间及丰富氛围,这也是在设计中常常采用的设计手段。如图4-17所示,在空中飘落的羽毛,增强了空间的深度和可触及的质感。

图4-17　点的烘托氛围作用

4.2　线

任何形状沿着一定的轨迹重复排列就形成了线的感觉。

在设计中,作为可视的线有长度、宽度、厚度和位置。线的形态变化极为丰富,表现力也很强,是设计中重要的元素之一。

4.2.1　线的形态与分类

1．线的分类

(1) 直线与曲线。线的种类很多,简单来说有直线和曲线、虚线和实线。直线是点沿固定方向移动所形成的,包括水平线、垂直线、斜线和折线。曲线是点有序或无序变化移动方向所形成的,包括几

图4-16　点的空间平衡作用

何曲线、自由曲线等,如图 4-18 和图 4-19 所示。

图 4-18　直线

图 4-19　曲线

(2) 虚线与实线。实线是相对于虚线而言的,通常说线是点移动的轨迹,那么点与点之间的距离大于 100% 时,这条线就是虚线,如图 4-20 所示;如果点与点之间距离在 100% 以内,呈现的就是实线的效果,如图 4-21 所示。

图 4-20　虚线(点间距为 160%)

图 4-21　实线(点间距为 55%)

2. 线的形态特征

(1) 水平线。在我们的潜意识里,总会将水平线与地平面、海平面、大草原等联系在一起,这种视线中简单、平直、开阔的画面总会使每一个观者感到震撼,视野范围内似乎单纯无物,实则海纳百川,包容万千。如图 4-22 所示,水平的线条给人以平静、稳定、宽广的心理感受。

(2) 垂直线。垂直线是指垂直向上不断延伸的线,采用垂直线的设计可以加强画面在视觉传达上的肯定感。在设计中,利用垂直线的设计分为上升和下降两种。如图 4-23 所示,汽车的前进方向是屏幕上方,因此画面具有向上延伸的效果。

图 4-22　水平线

图 4-23　垂直线的设计

(3) 斜线。斜线是具有动感的线条,具有鲜明的方向性。倾斜的角度具有令人感觉不稳定和动态的效果。

图 4-24 是一组运动图标,图标采用斜向角度设计,充分表现了运动动态的瞬间,同时能够通过这一动态预判下一个动作,这就是斜线设计的动感瞬间效果。

图 4-24　动感十足的斜线

(4) 放射线。放射线是由一个中心点向四周扩散的运动瞬间,这种放射线条能表现强烈的视觉张力,能有效地吸引人的注意力。

如图 4-25 所示,所有的线条都围绕着一个轴心有序地排列,宣传主体设置在轴心上,有序且有规律地以放射状扩散。这个轴心就是画面的视觉重心,虽然它处在画面的最低端,但也阻挡不住其所处的核心地位。除此之外,有规律的、放射状的线条会产生强烈的视觉张力,又使注意力转移到整齐排列的弧线上,达到非常有效的宣传效果。

图 4-25 放射线效果

（5）曲线。曲线是设计中最常见的线条形式，其形式多样，如螺旋曲线、波浪曲线、抛物曲线、圆形曲线、S 形曲线等。曲线的样式不同，产生的视觉印象也不一样。

① 螺旋曲线是生活中很常见的一种线形，它是高度、宽度与长度相互对立与融合的持续；它是动态的，也是充满弹性和力量的。如龙卷风的气流转动，具有强大的破坏力和行动力，速度惊人，如图 4-26 所示。螺旋线还是一种具有一定稳定性且蕴含强大力量的空间，如人体细胞 DNA 螺旋体结构能快速地分裂细胞，如图 4-27 所示，在设计中合理运用将会获得非凡的效果。

图 4-26 龙卷风

图 4-27 DNA 结构图

② 波浪曲线是起伏波动的线条，具有流畅、轻快、有节奏且缥缈不定的感觉，如图 4-28 所示。

图 4-28 波浪曲线的设计作品

③ 抛物曲线一般由 3 点构成，所以在表现形式上具有肯定性。平面设计中运用抛物曲线结构，使设计内容有规划地约束在一定区域内，并合理地运用抛物曲线的重力、弹性、方向性等特征创造有控制的造型和布局，以获得和谐及富有美感的画面效果，如图 4-29 所示。

④ 圆形曲线设计是指几何图形中的圆在平面设计中的应用，造型以圆润、饱满为突出视觉效果。如图 4-30 所示，所有设计要素依托于圆形结构之上，富于节奏的排列布局和色彩分布，严格地遵循圆形的规则，强调了圆形曲线的完美设计感。

S形曲线构图，这是最容易产生美感的造型，能够用轻快活泼的曲线将各个设计元素联系起来，创造和谐的画面效果。如图4-31所示，S形曲线将背景的竖立面和平面串联起来，毫不突兀，创造了一个连贯而大气的空间，衬托出以直线形为主的宣传主体，效果突出地完成了烘托作用。

图4-29　餐饮广告

图4-31　S形背景应用（1）

如图4-32所示，画面主体人物的造型是拉长的S形曲线，充满了弹性与张力，背景略呈反向S形且采用弯角更大的S形，同时利用渐变色彩创造出纵深方向的空间感，与主体人物形成既对抗又相互衬托的力感，增强了画面的动感。

3．线的视觉特征

（1）线的律动性。线是由点运动构成的，运动则成为线的重要表现特征。按照我们所赋予它的运动方式，将线进行有规律的排列组合，就会出现令人情感变化的动感效果，即律动。律动是有规律、有节奏的运动形态，线的重复、有秩序的排列，以及线的有序交错等都能形成律动。如图4-33所示，这是由若干线条秩序化复制、排列而形成的绚丽律动效果。

图4-30　圆形曲线设计应用

⑤S形曲线也是常用的曲线结构，S形曲线具有变化、延长的特点，能产生较强的韵律感，营造协调氛围。在设计中大多数曲线造型设计都会首选

图4-32 S形背景应用（2）

图4-33 线的律动

如图4-34所示，层层叠套的球体边缘以规律性的角度构建出一个具有韵律的空间结构，设计构思极为巧妙。

图4-34 产品中的律动

（2）线的多变性。线的多变性主要取决于线本身的形态变化。通过对线的刻意排列组合，线的粗细、虚实、曲直可以取得瞩目的设计效果，如图4-35和图4-36所示。

图4-35 线的多样表现（1）

图 4-36　线的多样表现 (2)

（3）线的情感表达。线能表达情感吗？回答是肯定的。线条的粗细、长短、粗糙与细腻、连续与断裂、排列与组合都在一定程度上传递着情感。

细线：以其纤细、锐利、微弱表达着精致、紧张、严谨。

粗线：以其厚重、豪放、粗犷表达着严密中的强烈紧张气息。

长线：表达着持续的连续性、速度性的运动感。

短线：能够表达停顿的、刺激的、较为迟缓的运动感。

锯齿状的线：因锯齿的密集程度不同，带给观者不同程度的不舒适感。

粗糙的线：总会给人感觉受阻的苦涩感。

顺滑平缓的流线：能产生和缓的平静与舒适。

4.2.2　线的错视

与点的错视一样，线的错视也是在特定条件下（如受不同位置角度、形态、环境及透视等影响）人们对线所形成的一种错误感知。我们根据线所接受的不同条件的影响，将线的错视分为长短错视、平行曲化错视、分段错视、空间错视及形态错视。

1．线的长短错视

长度相等的两条直线由于所处环境或诱导因素不同，视觉辨识便会产生错觉，使人感觉它们的长度并不相等，如图 4-37 所示。

图 4-37　线的长短错视

2．线的平行曲化错视

正方形受到多个同心圆影响，平行线受到不同方向斜线的影响，均会产生线的曲化错视现象，如图 4-38 所示。

奥尔比逊错视　　黑灵错视　　冯特错视

图 4-38　线的平行曲化错视

3．线的分段错视

因直线与斜线交叉，被分隔的两端会产生彼此都不在对方延长线上的错视效果。分段的次数越多，错位的感觉越强，如图 4-39 和图 4-40 所示。

图 4-39　线的分段错视

图 4-40　弗雷泽旋涡状螺线

图 4-43　线创造的三维效果

4. 线的空间错视

空间错视的画面由几何图形组成，只有在一个特定的角度才能看到完整图形，而其他任何角度、不同位置看上去都是破碎的或者只是片段。这种空间错视可以吸引参观者的注意，激发他们的兴趣，如图 4-41 所示。

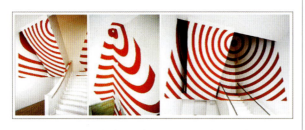

图 4-41　线的空间错视（瑞士艺术家 Felice Varini 的作品）

5. 线的形态错视

线本身的形态及构成表现会给人带来一种错误的视觉感受，原本平整的二维平面，却因线形的影响而显得不平整，呈现三维效果，如图 4-42 和图 4-43 所示。如果走在这样的地毯上，会不会有一种眩晕或掉下去的感觉？

图 4-42　错视效果

4.2.3　线的构成

若干不同形态的线经过排列组合，采用不同交叉方式或进行方向变动，可以形成具有一定空间深度和放射、旋转的极具强烈动感的视觉效果，即是线的构成。

线的构成包括线的重复构成、线的交错构成、线的交叠构成、线的复合构成、线的分割构成和线的自由构成。

1. 线的重复构成

线的重复构成包括有序重复和无序重复，有序重复是将曲线或直线按某一方向平行、有序和重复地排列，可以运用数学中固定的数列关系进行排列，这种构成方式在整体上具有统一、秩序和机械感，常被设计师广泛地应用于各种设计中，如图 4-44 所示。

图 4-44　线的有序重复表现

线的无序重复又称不规则线构,是将直线或曲线按某一方向非平行、无规律地重复排列,设计者可按照设计意图进行无序排列,这种构成方式较活泼,动感强,易令人心情激荡,如图4-45所示。

图4-45 线的无序重复表现

2. 线的交错构成

线的交错构成就是在有序、均匀排列的线构中利用线的宽度产生错位切割,形成黑白交错的视觉效果,如图4-46所示。

图4-46 线的交错构成

3. 线的交叠构成

线的交叠构成是指线与线之间相互交合、重叠,可以是粗细线或虚实线组合出新的构成效果,画面更具空间感和动感,如图4-47所示。

图4-47 线的交叠构成

4. 线的复合构成

线的复合构成是将直线和曲线、有序和无序的线按照一定方式进行合理组合及自然过渡,产生一种新的视觉效果,画面丰富且有创意,如图4-48所示。

图4-48 线的复合构成

5. 线的分割构成

线的分割构成就是用直线或是曲线将一张具有整体感的线的组合画面进行有规律的和无规律的自由分割。有规律的分割常要用数列关系来推算,无规律的自由分割可根据设计者的创意来进行分割,如图4-49和图4-50所示。

图 4-49　线的分割

图 4-51　线的自由构成 (1)

图 4-52　线的自由构成 (2)

4.2.4　线在设计中的应用

线的构成是基础设计。线的应用是将线的设计应用于各种实用的艺术设计当中,如平面设计、绘画艺术、包装设计、室内设计、建筑雕塑及服装设计等,如图 4-53 和图 4-54 所示。

图 4-50　线的无规律分割

6. 线的自由构成

线的自由构成是指粗细长短不同的各种线条按设计者的自由排列,形成活泼且富有情感的画面效果,如图 4-51 和图 4-52 所示。

图 4-53　线应用在平面设计中

图 4-54 线应用在包装设计中

在以线为主的艺术设计中,我们可以利用线组成各种各样的具象图形、抽象图形,但应合理运用线的速度大小、力度强弱、方向变换对人心理的影响,如图 4-55 和图 4-56 所示。

线具有典型的多样性,可以从有限中见到无限,可以从飞动、流动感中去召唤艺术的生命,所以不同线的形态所表现出的视觉效果也是不同的。

线在现代设计中应用最为广泛,尤其在平面设计中,线通常应用在广告、标志、包装、书籍等设计中,其丰富的变化为我们提供了多样的视觉表现效果,如图 4-57 ~ 图 4-60 所示。

图 4-55 具象图形

图 4-57 Apple 特别活动海报

图 4-56 抽象图形

图 4-58 EVERY COFFEE 的 VI 设计(奎迪)

图 4-58（续）

图 4-59 房地产广告（方念祖）

图 4-60 眼罩包装和设计（杨剑斌）

4.3 面

4.3.1 面的概念与分类

1. 面的概念

点移动的轨迹为线,线移动的轨迹是面。在平面构成中面的形成不仅仅是线移动的轨迹,同样也是点的扩大和线的加宽。面没有明显的界线,当有了线的约束,面就变得明确;当没有了线的约束,面就变得模糊,显得广阔无垠,更有一种虚无感。在平面构成中,面是具有长度和宽度的二维空间,但没有厚度。面的变化灵活多样,更富于表现力和视觉冲击力,如图4-61和图4-62所示。

2. 面的分类

面的分类包括实面和虚面。实面具有明确的轮廓线形态,且轮廓清晰、准确,内容完整、稳定、坚实。平面构成中具有实地的图形或色块都可以看作实面。虚面是将形态不同(具有点、线性质)的图形元素大量组合应用而产生的,体现一种模糊、虚幻的视觉效果,如图4-63和图4-64所示。

图4-63 实面

图4-61 面的多样性

图4-64 虚面

4.3.2 面的形态特征

不同线形会有不同的移动轨迹,因而会形成不同的面。直线沿不同方向移动会形成矩形、平行四

图4-62 面的变化灵活多样

边形、扇形及圆形,而曲线的不同移动轨迹则会形成更加丰富多彩的面,如图4-65所示。

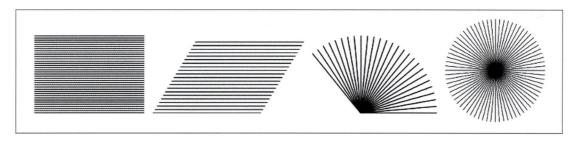

图4-65 面的形成

面的形态特征分为几何形、直线形、有机形、不规则形和偶然形。

1. 几何形

几何形是可以借助绘图仪器绘制出来的形态,如方形、圆形、三角形、五角形及多边形等,如图4-66所示。

图4-66 几何形

2. 直线形

直线形是用直线任意切割几何直线面而形成的图形,如图4-67所示。

图4-67 直线形

3. 有机形

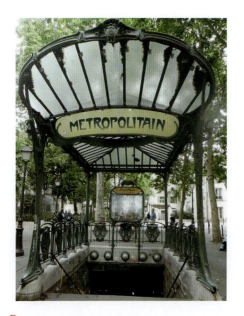

图4-68 法国设计师吉马德为巴黎地铁设计的入口

有机形通常主要以动植物、昆虫等自然物为灵感来源,并采用曲线进行整理、归纳、装饰。历史上最有名的有机形态设计风格就是新艺术运动,新艺术运动中最典型的纹样都是从自然中抽象出来,充满了流动的形态和交织蜿蜒的曲线,充满了内在活力。最具代表性的作品之一是法国设计师吉马德为巴黎地铁设计的入口(图4-68),其栏杆、灯柱等就全部采用了起伏卷曲的植物纹样。

位于西班牙巴塞罗那的米拉公寓是设计师高迪的代表作之一。建筑外观正弦波浪式结构赋予建筑一种动感和立体效果,也避免了90°拐角的平凡设计。这是新艺术运动中最引人注目的作品,充满了浪漫主义色彩,结合自然的有机形态,似海浪、沙滩,像洞穴、蚁巢,建筑物以强烈的扭曲形式来彰显活力与动感,给建筑注入了生命力,如图4-69所示。

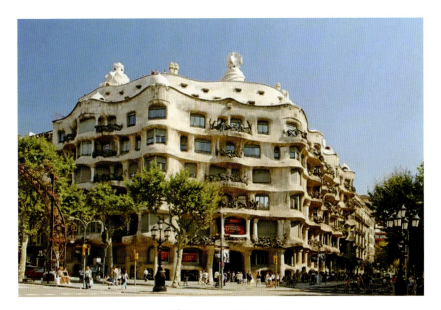

图 4-69　米拉公寓

4. 不规则形

不规则形是相对于大众所熟知的普通几何图形而言的,具有很强的主动性和创造性,如图 4-70 和图 4-71 所示。

图 4-70　不规则形

图 4-71　不规则形的设计应用

5. 偶然形

偶然形可以说是不经意的自由形,其形态在产生的过程中是不受控制的,是一种类似意外的造型。凡是人或自然在不经意的情况下留下的痕迹都可以说是一种无意识的形,也可以说是无意义的形。如喷溅的液体颜料、皱褶的纸张、撞击产生的凹痕、地面干裂产生的裂缝等,这些形态都是随机的、不能完全复制的偶然形,如图 4-72 和图 4-73 所示。

图 4-72 偶然形——墨迹

图 4-74 面的占有性表现

图 4-73 偶然形——地面龟裂

4.3.3 面的视觉特征

面的视觉特征包括面的占有性、面的虚化性、面的轮廓性和面的立体性。

1. 面的占有性

面的占有性体现在其在所在空间中占有的重量感和空间感。面积越大,重量感就越强,本身占有的空间力度就大,如图 4-74 所示。

2. 面的虚化性

面的虚化性特点就是没有明显的界线限定。点、线无论颜色、大小、明暗、位置、方向等逐渐与背景相融合,产生面的虚化效果。如图 4-75 所示,由无数规则排列的亮色光点形成的楼房逐渐与天空相融合,产生面的虚化效果。

3. 面的轮廓性

面的轮廓性是指在二维空间里描绘形态,必须要依赖于轮廓线来辨别与塑造。轮廓线是构成图形和物体外缘的线条,图形则是被轮廓线包围的区域,轮廓与图形关系密切,如图 4-76 所示。

图 4-75 面的虚化性表现

图 4-76 面的轮廓性表现

4. 面的立体性

面本身没有厚度,它的立体性主要依靠面本身在空间中的变形体现出来,并通过面与面的重叠、面的转折、面的扭曲和黑白明暗变化使面产生厚度或透视效果,形成立体感和空间层次感,如图4-77所示。

(5)差叠:两个面相互交错重叠,重叠的地方被保留。

(6)联合:面与面之间相互交错重叠,彼此融合生成一个新的整体形象。

(7)减缺:一个面被另一个不可见的负形交错覆盖,生成一个新的面。

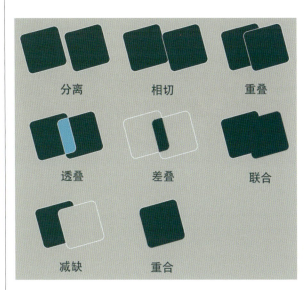

图4-78 面的构成关系

(8)重合:两个面完全重合在一起。

利用面的构成关系可将图形元素融合在一起,形成张弛有度、对比突出的画面效果,如图4-79和图4-80所示。

图4-77 面的立体性表现

4.3.4 面的构成

面的构成即指形态构成。当两个或两个以上的面在平面空间中同时出现时,因其大小、位置、方向、角度和形状等变化会出现多样的构成关系,主要有分离、相切、重叠、透叠、差叠、联合、减缺和重合八种,如图4-78所示。

(1)分离:面与面之间存在着一定距离,彼此独立,互不干扰。

(2)相切:两个面的轮廓互相接触。

(3)重叠:一个面覆盖在另一个面上,从而产生两个面之间的前后或上下关系,产生空间层次感。

(4)透叠:两个面相互交错重叠,重叠的地方被切掉后呈透明状。

图4-79 利用相切、联合、减缺构成关系的设计作品

图 4-80 利用重叠、透叠、差叠构成关系的设计作品

4.3.5 面的错视

受环境影响,面的错视分为大小错视、色彩错视、光渗错视、反转错视和悖理图形。

1. 大小错视

由于环境影响及图形大小不同的对比作用,使同样大小的两个倒三角形会出现大小不同的感觉,周围形体小的倒三角形产生大的感觉,周围形体大的倒三角形则产生小的感觉,如图 4-81 所示。

图 4-81 面的大小错视 (1)

同理,在设计文字时,将数字 8、3 和字母的 B、S 字的上半部安排得都略小于下部,这样不但调整了由于错视而产生的文字比例失调的缺陷,更增强了文字的稳定感,在视觉效果上令人比较舒服,如图 4-82 所示。

用等距离的垂直线和水平线组成两个同等面积的正方形,其长、宽的感觉却不一样。垂直线组成的正方形使人感到稍宽,而水平线组成的正方形则使人感觉稍高,如图 4-83 所示。

图 4-82 面的大小错视 (2)

图 4-83 面的长短错视

2. 色彩错视

两个面积、形状相等而颜色不同的面,红底上的黄色面显得大,黄底上的红色面显得小,如图 4-84 所示。

图 4-84 面的色彩错视

3. 光渗错视

在黑色和白色格子的交叉处,由于光渗的作用,产生了灰色的点子。但是,如果仔细看这些交叉点时,灰点就消失了。一般认为,这种错视是因为光渗现象和明暗对比造成的,如图 4-85 所示。

图 4-85 面的光渗错视

4. 反转错视

反转现象是讨论有关图形与背景,即图与底的错视问题。由于视觉判断的着重点不同,图与底将分别出现不同的形态,显示反转变化的现象,即反转错视。在设计中如果能很好地处理这种图与底的反转现象,常常可以获得奇妙的视觉效果,如图4-86所示。

图4-86　面的反转错视

5. 悖理图形

悖理图形是空间错视的一种表现形态,是一种违背常理的图形。这种图形只能在二维平面中进行表现,放在三维空间中是不合理的,或者是角度不同产生的错视效果,如图4-87所示。

悖理图形所表现的形态虽然能在二次元空间(二维平面)画面上表现出来,但是在三次元的空间中做成具体的立体形态图形则是不可能的,所以这种图形又被称作"无理图形"。这种形态因在二维的画面上表现出异乎寻常的三维空间的错综变化和特异空间感,而具有特殊的立体效果,饶富趣味。悖理图形所形成的神奇空间效果经常被设计师应用在标志、广告等设计中,如图4-88和图4-89所示。

图4-87　莫比乌斯环　　　　图4-88　无理图形的矛盾空间

图 4-89　悖理图形在广告、标志设计中的应用

4.3.6　图与底的关系

图与底的关系，任何图形都是由图与底两部分组成。在设计中，成为视觉对象的称为图（正形），其周围的空间处称为底（负形）。通常图与底是共存的，图具有前进性，在视觉上具有凝聚力；而底有陪衬作用，与图相比有后退感。图与底之间有一条共用的线，它的存在将两者紧紧连在一起，如图4-90和图 4-91 所示。

图 4-90　颜色重的形象组成正形

图 4-91　亮色被视为正形

通常人的视点会在图、底之间不断转换，造成图既是底，底又是图的错视现象，这种现象称为图底反转现象。

一般较易成为图的是：

(1) 位于画面中心或处于水平及垂直方向的图形，如图4-92和图 4-93 所示；

(2) 画面中封闭的图形，因其独具个体特点，如图4-94所示。

(3) 相对较小的图形，如图4-95所示。

图 4-92　画面中央的图形

图 4-94　封闭的图形

图 4-93　垂直方向的图形

图 4-95　小图相较于大图更易成形

（4）相对较集中的图形，如图 4-96 所示。

图 4-96　集中的图形较散乱的图形易为图

4.3.7　点、线、面的构成

点、线、面是构成设计的基本形态，也是造型艺术的基本视觉要素，三者之间的综合构成再加上形状、大小、数量、位置、方向、色彩、肌理的多要素应用，会使视觉图形千变万化，视觉语言的应用也更加复杂丰富。视觉要素的组合是一种极为微妙的关系，每一种视觉要素在空间中的形态、位置、大小和色彩等都可以影响视觉效果甚至产生新的视觉要素，如图 4-97～图 4-100 所示。

图 4-98　位置

图 4-99　大小

图 4-97　形状

点、线、面的构成包括点、线组合，线、面组合，点、面组合，以及点、线、面组合，如图 4-101～图 4-104 所示。

图 4-100 色彩

图 4-103 点、面组合

图 4-101 点、线组合

图 4-102 线、面组合

图 4-104 点、线、面组合

4.4　小结

点、线、面是平面构成形态表现最基本的视觉元素，也是一切造型艺术的基础。对于设计师来说，对点、线、面的掌握及熟练运用在设计创作中是尤为重要的。虽然点、线、面对于设计者而言都耳熟能详，信手拈来，但怎样赋予它新的理念、新的表现形式及新的视觉语言，也是每一个设计师都应该研究的课题，也应该是研究其视觉元素的起点。

4.5　习题

请完成以下操作题。

1．线构成作业：用线绘制一幅图形结构，要求简洁、大方、紧凑、完整，可以表现平面、立体感或冲突空间。

2．选择一首自己喜爱的歌曲或乐曲，以点、线、面的总和方式将音乐作品的感觉进行画面的抽象表达。构成形式要任意，依据需求选用。

第5章　平面构成的基本形与骨骼

学习目标

- 深刻掌握基本形的基本概念、特点和基本形群化表现。
- 对骨骼的概念、骨骼的分类及表现要熟练掌握。
- 灵活运用基本形及基本形的群化、骨骼及骨骼的不同类型进行平面构成的设计创作。

学习要点

通过训练，让学生掌握基本形综合构成形态、基本形的群化构成表现及骨骼的几种不同类型变化，寻找其中的变化规律，体会设计中的变化感、排列美感及重复渐变感等视觉感受，并用不同的基本形或骨骼进行设计实践。

5.1 基本形

5.1.1 基本形和基本单元形

1. 基本形概述

基本形是构成设计里的基本元素单位，而点、线、面则是最基础的基本形，也是构成基本形的元素。将基本形按照一定的构成原则排列、组合，便可以得到设计所需的构成效果。

在设计中，我们通常按形态将基本形分为具象形和抽象形，按数量将基本形分为单形和复形。

（1）单形：只是一个完全独立的形（点、线、面），其做出的构成效果比较死板、生硬，缺少变化，只有在表现强烈的秩序感和特定环境时才用，如图5-1所示。

图5-1　单形

（2）复形：由两个或两个以上的形组合构成，以复形为基本形做出的效果动感、空间感都很强，给人以强烈的视觉冲击性，如图5-2所示。

所以在平面构成中为了创造出精彩的构成效果，往往基本形并不局限于使用单个的点、线、面，而是更多地依靠其组合构成形成形态丰富的基本形。但在创作中要注意，基本形的设计不宜过于烦琐，即使是具象形、复形也应以简练为好，要注重其整体美感，既简洁又有变化。

图 5-2 复形

2. 基本单元形

基本单元形就是将基本形经重复、旋转、反向等排列后,形成一个有规律的新的形态。基本单元形是由基本形构成,形态较之基本形略微丰富,变化较多,如图 5-3～图 5-6 所示。

图 5-3 基本形(1)

图 5-4 基本形(2)

图 5-5 基本单元形(1)

图 5-6 基本单元形(2)

5.1.2 基本形的群化构成

将两个或两个以上一模一样的基本形按照一定的目的、方法加以群集,可以形成基本形的群化效果。基本形的群化构成一般分为自由构成和规律构成。

自由构成没有固定模式,可按照设计者主观创意进行,画风自由活泼、不拘一格,如图 5-7 所示。而规律构成则利用数理规律,将基本形按照方向、位置、角度、正负等变换进行重复表现,富于强烈的秩序美感,如图 5-8 所示。其变化形式包括如下几种。

图 5-7 自由构成

(1) 线形排列,即二方连续排列,就是将基本形按照直线或规律曲线进行水平方向、斜向或垂直方向排列,如图 5-9 和图 5-10 所示。

图 5-8 规律构成

图 5-9 水平方向及斜向线形排列

图 5-10 垂直方向线形排列

（2）环形排列：将线性排列的图形弯曲并首尾相接，可以形成具有较大负形空间的环性效果，如图 5-11～图 5-14 所示。

图 5-11 基本形（3）

图 5-12 环形排列（1）

图 5-13 基本形（4）

图 5-14 环形排列（2）

（3）面形排列：即四方连续排列。这是将基本形按上、下、左、右方向排列或将线形按另一方向排列,形成面状排列效果,如图5-15和图5-16所示。

图5-15　基本形面状排列(1)

图5-16　基本形面状排列(2)

（4）放射排列：基本形或基本单元形从中心分别向四周延续性组合,就形成了放射状的结构,这种结构难以形成负形空间,如图5-17～图5-19所示。

图5-17　基本形放射排列(1)

图5-18　基本形放射排列(2)

图5-19　基本形放射排列(3)

（5）对称排列：通过镜像反射方式形成左右、上下对称的单元形构成,如图5-20所示。

图5-20　基本形对称排列

5.1.3 基本形组合

构成是组合的艺术,看似普通的基本形在经过组合之后,就会大放异彩、惊艳四射,带来具有强烈视觉冲击力的神奇效果,如图5-21～图5-23所示。产生这种效果的原因有两个:一是重复与秩序的美感,二是负形的神奇造型效果。

图5-21 基本形的排列组合

图5-22 基本形组合及面状排列(1)

图5-23 基本形组合及面状排列(2)

当基本形(正形)的重复构成给我们带来视觉享受时,我们的视线会不自觉地转移到负形表现,会发现负形带给我们的震撼不亚于正形,因此在排列组合时要有意识地体现出负形的造型作用。基本形组合的特点如下。

(1) 基本形结构不宜过于复杂,应数量少而精。进行构成后应力求简练、概括、醒目、不琐碎。

(2) 基本形排列角度、位置、大小及组合方式等可变化多样,充分运用面的构成如透叠、减缺、相切等多种关系排列、组合,但需紧凑、严密而不松散。

(3) 构成后的形态要完整并具有美感,注意整体效果、明暗、虚实、空间等关系的处理,各部分结构力求稳定、平衡。

5.2 骨骼

5.2.1 骨骼概述

1. 什么是骨骼

人需要骨骼的支撑才能健步如飞,在构成中形态的排列组合同样也离不开骨骼的支撑。骨骼是指构成形态的框架、骨架,可以帮助形态元素(基本形)有秩序地排列组合。形态的构成依托于骨骼,同时骨骼的变化又会牵动着每个基本单元的空间变动,使原形态的结构、位置、方向产生变化,形成新的构成关系。在设计中常常借助于骨骼帮助我们更好地排列和组织各种形态,形成有规律、秩序和美感的构成效果,如图5-24～图5-28所示。

2. 骨骼的构成

骨骼是由骨骼框架、骨骼线、骨骼点和骨骼单位四部分构成的,如图5-29所示。

(1) 骨骼框架:构成画面形象的边框,可以是规律性的(正方形、三角形、长方形或圆形等),也可以是非规律性的(自由曲线、直线)

图 5-24 构成的骨骼（重复）

图 5-25 构成的骨骼（渐变）

图 5-26 金铅笔设计获奖作品

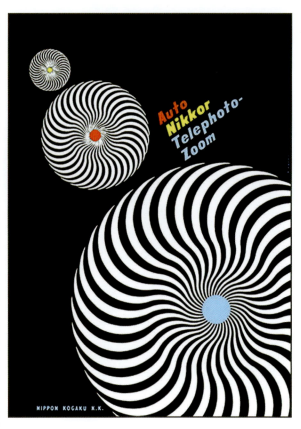

图 5-27 日本光学工业海报

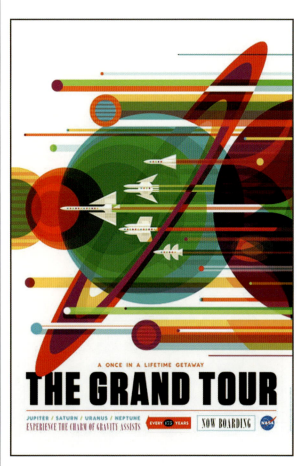

图 5-28 太空旅行怀旧海报

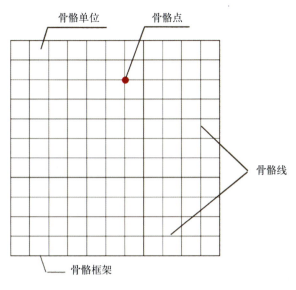

图 5-29 骨骼的构成

（2）骨骼线：组成骨骼框架的各种线段，可以是直线、曲线、折线等。

（3）骨骼点：骨骼线之间的交叉点。

（4）骨骼单位：由骨骼线和骨骼点交叉分割形成的空间单位。

5.2.2 构成中骨骼的分类

在平面构成中，我们通常把骨骼按规律性骨骼和非规律性骨骼、作用性骨骼和无作用性骨骼以及可见骨骼和不可见骨骼六部分来划分。

1．规律性骨骼

规律性骨骼是以数学方式构成的、呈严谨秩序排列的一种骨骼形式。精确严谨的骨骼线和基本形规律排列会形成强烈的重复感、秩序感。其中重复、渐变、发射、特异等骨骼都属于规律性骨骼。不同方形排列的骨骼线（曲线、直线）会使画面产生不同的视觉效果，如图 5-30 和图 5-31 所示。规律性骨骼构成中，基本形严格按照骨骼线排列，秩序规范，画面整齐、平稳。

图 5-30 规律性骨骼构成（重复）

图 5-31 规律性骨骼构成（渐变）

还有一种是由规律性骨骼衍变而来的骨骼形式，即半规律性骨骼。这种骨骼是在规律性骨骼中的某一位置发生骨骼变形，产生异变，给人以突然感，与规律性骨骼相比较具有一定的自由性，如特异构成就属于半规律性骨骼，如图 5-32 所示。

图 5-32 半规律性骨骼

2．非规律性骨骼

非规律性骨骼是一种相对自由且有秩序排列的骨骼形式，通常没有严谨的骨骼线。基本形排列自由随意，可做大小、位置和方向的多重变化，画面轻松活泼，像密集构成、对比构成都属于非规律性骨骼，如图 5-33 和图 5-34 所示。

图 5-33 非规律性骨骼构成（1）

图 5-34 非规律性骨骼构成（2）

3．作用性骨骼

作用性骨骼是将画面分割成若干相同的空间单元，各分割单元保持独立，每个单元基本形必须控制在骨骼线内且可自由改变位置、方向、正负等，不可侵占其他单元，超出部分会被骨骼线切掉，基本形会产生变化，如图 5-35 ～图 5-37 所示。

图 5-35 正负形变化（1）

图 5-36 正负形变化（2）

图 5-37 位置变化

作用性骨骼的特点如下。

（1）基本形都在骨骼线内，以正负显示骨骼线的存在，如图 5-38 所示。

图 5-38 作用性骨骼及构成表现

（2）基本形超出格子的部分要擦掉，形的方向、位置、大小可以自由安排，如图 5-39 ～图 5-41 所示。

图 5-39 正负形

图 5-40　正负、方向均发生变化

图 5-41　错位

（3）骨骼线起到划分空间的作用，并分割背景。

4．无作用性骨骼

无作用性骨骼有助于基本形的排列组织但不作用于基本形的形状，它可以限定基本形的准确位置，即基本形放置在骨骼点上，引导形象的安排。在无作用性骨骼中，基本形的形状、大小、位置、方向不受骨骼单位空间影响，可做随意变化，构成比较灵活生动的形象，如图 5-42 和图 5-43 所示。

图 5-42　无作用性骨骼表现形式

图 5-43　无作用性骨骼应用

应用无作用性骨骼时注意以下几点。

（1）基本形必须放在轴心上，骨骼线起轴心作用。

（2）骨骼主要管辖基本形的准确位置，最后要把线擦掉。

（3）形可大可小，不起分割背景的作用。

5．可见骨骼

在可见骨骼画面中，骨骼线可以清晰地体现并且有明确的空间划分，可见骨骼和基本形同时出现在画面中，如图 5-44 所示。

图5-44 可见骨骼构成

6．不可见骨骼

在不可见骨骼画面中，不可见骨骼只是概念性存在，并不体现在画面中。它只是作为基本形编排的依据和结构，并不一定画出来，如图5-45所示。

图5-45 不可见骨骼构成

5.3 小结

基本形和骨骼都是平面构成的构成基础，基本形是构成平面构成形态的基本单位，也可以说构成形态是由若干基本形组成，而骨骼则可帮助基本形按秩序进行规律性排列，基本形与骨骼之间相依相托，基本形依托于骨骼，骨骼则依赖基本形建立，二者密不可分。优秀的平面设计作品是离不开基本形和骨骼的，基本形和骨骼设计得好坏直接关系到平面构成作品的成败。

5.4 习题

请完成以下操作题。

1．设计单元形（基本形）进行组合练习。

要求：黑白稿。

2个单元形的组合不少于8个，4个单元形的组合不少于8个。

尺寸：在8开卡纸上进行有规律的排布。

2．骨骼的构成练习。

要求：黑白稿。

分别运用重复骨骼、发射骨骼、渐变骨骼、自由骨骼进行上题单元形的构成练习。

尺寸：在8开卡纸上进行有规律的排布。

第6章　平面构成的构成类型

学习目标

- 了解骨骼构成、自由构成中各个不同构成的概念、特点和类型，掌握骨骼构成和自由构成不同的思维方式及形态变化规律。
- 解析骨骼构成、自由构成中各种不同构成在设计中的应用与表现。

学习要点

培养逻辑思维和发散思维能力，掌握构成变化方法及规律，学会运用多种构成形式进行设计创作。

6.1　骨骼构成

6.1.1　重复构成

重复是最常见的一种视觉现象，其构成也是设计构成中最基础的构成表现，在自然界和人类社会中广泛存在，自然界中树木的树叶、植物的花瓣、动物身上的斑纹等都存在着重复形态。当然，重复构成中的整齐统一、和谐秩序的构成美感也通常会被人们应用在各行各业当中，如建筑结构中的重复、广告设计中的元素等，都存在大量的重复形态，如图6-1所示。

图6-1　生活中的重复表现

1. 重复构成的概念

重复构成是建立在规律性骨骼基础之上，以单个基本形按照一定的秩序有规律地重复多次排列，形成和谐统一的构成效果。因其构成基本形在形状、颜色、大小等方面完全一致，使得构成作品极具统一性和秩序感，给人带来整齐划一的节奏感和美感。但画面构成不宜过于繁杂或过于统一，繁杂则显得画面凌乱、厚重，过度统一则显得呆板、单调，因此设计时要注意在统一中寻求变化，灵活控制基本形的形态。如图6-2所示，左

图中形状、大小相同的调料碟有秩序地重复排列,单纯重复,形成统一、秩序、和谐的画面效果,不同色彩的调料又给秩序中添加了活泼灵动的效果;右图是书籍封面设计,蝌蚪形状元素有秩序地排列,三种色彩同样打破了秩序的呆板,给观者带来深刻的印象和辨识度。

图 6-2　广告中的重复构成

2. 重复构成的类型

(1) 基本形重复。构成画面是由一个基本形反复规则排列形成的,即为基本形重复。我们将基本形的重复分为单体基本形重复和单元基本形重复。

① 单体基本形重复。单体基本形重复是指一个基本形为一个基本单位的反复排列,包括基本形正负交替排列和基本形方向变化排列(并列、正反、角度等),如图 6-3～图 6-5 所示。

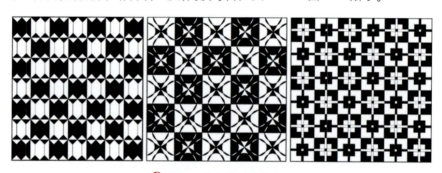

图 6-3　基本形正负交替排列

图 6-4　基本形方向变化(正反)

图 6-5　基本形方向变化(角度)

② 单元基本形重复。单元基本形重复是将多个形态组合为一个单元,以该单元为基本形反复排列。单元基本形可以是正方形,也可以是长方形。它又包括单元基本形单纯重复排列和单元基本形空格重复排列。

a. 单元基本形单纯重复排列。这是最为简单的排列方式,即将单元基本形单纯地呈上下、左右重复排列,如图6-6所示。

图6-6 单元基本形单纯重复排列

b. 单元基本形空格重复排列。单元基本形空格是一种有秩序的空格,即单元和单元间空出一格,可以增强构成空间的疏密对比,形成有规则的空间分布,使严谨的构成画面稍显活泼,如图6-7所示。

图6-7 单元基本形空格重复排列

(2) 骨骼重复。将骨骼框架内的空间划分为形状、大小相同的单位,即构成骨骼重复。骨骼重复可以帮助基本形在骨骼内有秩序地排列。在规律性骨骼中,骨骼重复是最基本的骨骼形式,如图6-8所示。骨骼线可以是不同线质(垂直线、水平线、波浪线折现等),将骨骼重复中的骨骼线沿垂直或水平方向移动,可以调节单位骨骼空间的大小、形状,形成多种丰富的骨骼重复,如图6-9所示。

图6-8 骨骼重复

图6-9 骨骼重复构成

① 骨骼线构成的单位骨骼空间必须是相等比例的重复组成，骨骼线可以有方向、宽窄和线质的变化，但必须是等比例的重复，如图6-10～图6-15所示。

图6-10　1/3错位排列(1)　　　图6-11　1/2错位排列(1)　　　图6-12　双向斜向排列(1)

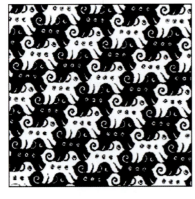

图6-13　1/3错位排列(2)　　　图6-14　1/2错位排列(2)　　　图6-15　双向斜向排列(2)

② 单向改变水平线质和垂直线质的骨骼重复如图6-16～图6-19所示。

图6-16　单向改变水平线质的骨骼重复(1)　　　图6-17　单向改变水平线质的骨骼重复(2)

图6-18　单向改变垂直线质的骨骼重复(1)　　　图6-19　单向改变垂直线质的骨骼重复(2)

③ 双向改变不同线质的骨骼重复如图 6-20 ~图 6-25 所示。

图 6-20　双向曲线整体加线切割

图 6-21　双向直线整体加线切割

图 6-22　随意联合的骨骼

图 6-23　双向折线变化

图 6-24　双向斜向排列 (3)

图 6-25　随意联合的骨骼

（3）骨骼重复和基本形重复的关系。重复构成中，骨骼重复和基本形重复可以同时使用，也可以有机组合。

① 用基本形重复、骨骼重复表现秩序感和统一感的效果如图 6-26 所示。

图 6-26　用基本形重复和骨骼重复

② 骨骼重复和基本形重复中出现方向、正负、位置的变化，统一中略显变化，如图 6-27 所示。

图 6-27　骨骼重复与基本形重复中加入变化

3. 重复构成的应用

(1) 重复构成在艺术绘画中的应用。

① M.C. 埃舍尔：荒谬、怪诞、矛盾、奇幻的图形世界。埃舍尔是荷兰著名的图形艺术家、版画大师，其作品大多选用非现实主义空间、几何等形态，以荒谬、幻象、矛盾等表现手法进行艺术创作，如图 6-28 和图 6-29 所示。

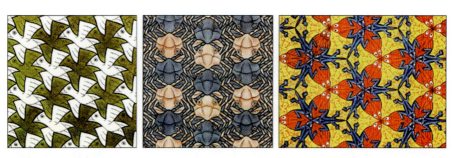

图 6-28　埃舍尔的图形作品 (1)

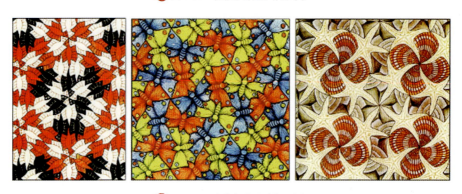

图 6-29　埃舍尔的图形作品 (2)

② Karan Singh 是一位来自澳大利亚的艺术家、插画家，他的作品大胆而又充满活力，通过重复的图案来表现深度和维度，完美地诠释了极简主义，画面富有动感，如图 6-30 和图 6-31 所示。

图 6-30　Karan Singh 的作品 (1)

图 6-31　Karan Singh 的作品 (2)

(2) 重复构成在 VI 设计中的应用。

① 浙商总会标志及形象识别设计。浙商总会整体形象设计是由一家知名设计公司完成的。设计师深入浙江了解当地文化,然后运用图腾、色彩、图形设计出完整又独特的识别系统。标志及其图形应用以重复构成形式表现,具有较强的视觉冲击力,如图 6-32～图 6-35 所示。

图 6-32　浙商总会 Logo 及辅助图形

图 6-33　浙商总会辅助图形设计

图 6-34　浙商总会形象识别设计(1)

图 6-35　浙商总会形象识别设计(2)

② Las Naciones 休闲餐厅 VI 设计。Las Naciones 是一家休闲的快餐厅,灵感来自世界各地的各种沙拉、三明治和新鲜的烘焙食品。其视觉标识参考了五个不同国家的国旗图形,将提炼的多个图形组合并多次重复形成具有鲜明特色的视觉形象,如图 6-36 所示。

图 6-36　Las Naciones 休闲餐厅 VI 形象设计

(3) 重复构成在包装设计中的应用。重复构成在包装设计中的应用如图 6-37～图 6-40 所示。

图 6-37　水泥品牌麻袋包装设计

图 6-38　DOISY & DAM 巧克力包装设计

图 6-39　Method & Orla Kiely Holiday Collection 包装设计　　　　图 6-40　Dear Crete 饼干包装设计

6.1.2　近似构成

自然界中两个完全一样的形状是不存在的,如动物、植物、花卉、人等。仔细观察就会发现虽是相同的事物,却都存在细微的差别,如海边的石子,每一块的形状、颜色、大小、肌理等都是相近却不完全相同的,这就是近似的现象。近似就是相同中有不同,不同中又有着高度的相似性,形成和谐统一又富于变化的美丽画面,如图 6-41 所示。

图 6-41　自然界中的近似表现

1. 什么是近似构成

近似构成指的是画面基本形在形状、大小、方向、位置、色彩、肌理等方面有着共同特征的构成形式，它表现了在统一中呈现生动变化的效果。

近似的程度是有大有小的，近似的程度过大就产生了重复感，近似程度过小则会破坏统一。总之，平面构成中的近似构成要让人感觉到各形态之间是一种同族类的关系，做到求同存异，如图6-42和图6-43所示。

图6-42 近似程度小

图6-43 近似程度大

2. 近似构成表现

近似构成是由若干近似基本形组合排列构成，以基本形的近似变化来体现。近似构成中没有完全一样的基本形。

近似基本形通常是以一个基本形为依据，设计出各种相似度很高的基本形。

（1）单一基本形变化。把一基本形的形状稍作方向、位置、颜色、角度的改变，抑或加或减，就可以求出几个近似的基本形，如图6-44和图6-45所示。

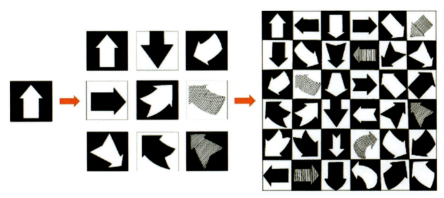

图6-44 单一基本形变化

图6-45 单一基本形表现

（2）两个或多个图形组合变化。利用两个或多个图形的透叠、减缺或联合等构成关系，也可以设计出多种形态不同的近似基本形。在图形组合中，图形的形状、正负、大小、方向、位置、色彩等也可以进行各种变化而得到近似效果，如图6-46和图6-47所示。

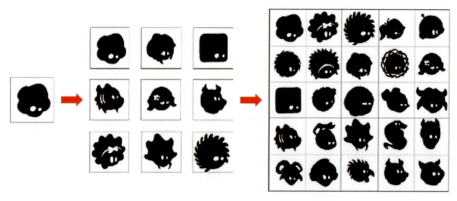

图 6-46 多个图形组成的基本形及其变化

图 6-47 多个图形的近似表现

（3）运用同形异构法、异形同构法和异形异构法原则得到近似基本形。

如图 6-48 所示，这是一组同形异构法得到的近似构成，这些图形外形相同，内部结构不同。如图 6-49 所示是一组外形不同、内部结构相同而产生的异形同构的近似构成。如图 6-50 所示则是一组运用异形异构法求得的近似构成，异形异构法属于差异性较大、相似性较小的一种类型，其外形和内部结构都不同，但内在的意趣和特质是一致的。

图 6-48 同形异构法表现

图 6-49 异形同构法表现

图 6-50　异形异构法表现

（4）近似骨骼。近似基本形可以利用骨骼重复做出近似构成效果，如图 6-51 和图 6-52 所示，也可以单纯运用近似骨骼来表现。

图 6-51　骨骼重复

图 6-52　近似骨骼

骨骼单位空间不尽相同而大致相近的骨骼形式称为近似骨骼。近似骨骼分为以下三种形式。

① 含一定规律的作用性骨骼。这种骨骼是重复骨骼的轻度变异，可直接纳入近似基本形。一般是取其中横向或纵向骨骼线作局部线段的微调，如图 6-53 和图 6-54 所示。

图 6-53　含一定规律的作用性骨骼

图 6-54　含一定规律的作用性骨骼构成

② 半规律性的有序近似骨骼。在规律性重复骨骼的基础上,将原有纵横交叉或斜线交叉进行扭曲变形,使原有的格局变为若有若无的有序状态。另外,可在重复骨骼的骨骼点上作轻微的移位变化,使基本形产生一种若即若离的顾盼关系,也属于有序近似,如图6-55和图6-56所示。

图6-55 半规律性的有序近似骨骼

图6-56 半规律性的有序近似骨骼构成

③ 非规律性的无序近似骨骼。这种骨骼形式既无规律性,又无秩序性,但构成的多种形态又多有近似特性,具有较强的随意性,其构成效果新颖、独特,如图6-57和图6-58所示。

图6-57 非规律性的无序近似骨骼构成(1)

图6-58 非规律性的无序近似骨骼构成(2)

3．近似构成应用

（1）近似构成在插画设计中的应用。

① 波点艺术与草间弥生。草间弥生是日本国宝级艺术家,她的作品都是无穷无尽的圆点和条纹,艳丽的花朵重叠成海洋,让人混淆了真实空间的存在,只有阵阵眩晕和不知身处何处的迷惑。

重复性的圆点对于草间弥生来说是她与世界沟通的途径,她在幼年时代就对现实生活视域中的圆点充满兴趣。镜子、圆点花纹、生物触角和尖端都是草间弥生后来作品中重复出现的主题,它们像是细胞、分子等生命最基本的元素,草间弥生把它们看作来自宇宙和自然的信号。她用它们来改变固有的形式感,在事物之间刻意地制造连续性,从而营造一种无限延伸的空间,置身其中的观众无法确定真实世界与幻境之间的边界,如图6-59和图6-60所示。

② Liam Brazier卡通人物造型插画。Liam Brazier是英国艺术家、插画家,他擅长以简单的几何线条和几何色块来塑造动画人物,尤其常以知名的动画形象中的超级英雄作为创作对象。他用独特的插画风格来重塑这些知名的人物,每一幅都栩栩如生且充满张力。本案例以多个大小不一、相近的几何形构成了一个个英雄人物形象,作品生动,有极强的视觉效果,如图6-61和图6-62所示。

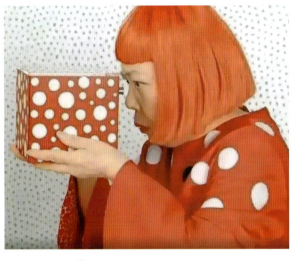

图 6-59 日本艺术家草间弥生

图 6-60 草间弥生作品

图 6-61 Liam Brazier 的插画作品 (1)

图 6-62 Liam Brazier 的插画作品 (2)

（2）近似构成在包装设计中的应用。近似构成在包装设计中的应用如图 6-63 和图 6-64 所示。

图 6-63 BenChic Chocolate 巧克力包装设计 (1)　　　图 6-64 BenChic Chocolate 巧克力包装设计 (2)

(3) 近似构成在广告设计中的应用。

近似构成在广告设计中的应用如图 6-65 ~图 6-67 所示。

图 6-65　新秀丽箱包广告

图 6-66　《神偷奶爸》电影海报设计　　　　　　　　图 6-67　国外食品创意广告

6.1.3　渐变构成

渐变是一种规律性的自然现象，广泛地存在于我们的生活之中，如潮涨潮退、日出日落，如一年四季、一日三时的更替，如动植物的生长发育，如路途由远至近、颜色由浓到淡、声音由小到大及由弱到强等，都是循序渐进变化而来并符合发展规律的渐变效果，如图 6-68 和图 6-69 所示。渐变在设计构成中是非常重要的组成部分，其渐变形式将进行十分有规律的自然过渡或逐渐递增、递减，与重复的同一性相比更富于动感、节奏韵律和自然变化的美感。

图 6-68　渐变的自然现象　　　　　　　　　　图 6-69　美术馆外观

1. 什么是渐变

渐变是设计形态逐渐地、有规律地循序变化,而渐变构成则是使基本形或骨骼逐渐地、循序地、变化时所具有的集合表现,其构成画面会产生渐次的动态趋势和速度感,具有抒情、流畅、节奏和韵律的美感。同近似构成相比,渐变构成有着较强的规律性,其渐变程度决定了渐变画面的效果,如果渐变的程度过大、速度过快,则失去渐变特有的规律性效果,会产生不连贯和跳跃感。而渐变程度过小且速度过慢、过缓,则无法体现变化的特质,易产生重复感。

2. 渐变构成的类型

渐变构成有多种类型的变化,包括基本形的形状、大小、疏密、粗细、角度、位置、色相等都可以产生变化。渐变构成类型分为基本形渐变和骨骼渐变。

(1) 基本形渐变。基本形渐变指的是基本形的形状、大小、方向、位置、色彩等逐渐变化。

① 形状渐变。物体从某一形状逐渐变换为另一形状的过程即为形状渐变,如圆形变换成五角形,五角形变换成圆形等。变换的特点是两形之间要逐渐相互转化,取其共性,制造过渡,要注意渐变的流畅感和自然感。

如图 6-70 所示,从鸽子到手,由手到鸡,由鸡到狮子,由狮子到骆驼的形状渐变,变化流畅,给人以自然可信的感觉。

如图 6-71 所示,从圆形到五角形的渐变,虽只用了五步,变化却自然流畅。

如图 6-72 所示,从站立在岩石上展翅的老鹰到怒吼的老虎,整个渐变过程细致入微,变化自然,让人信服。

图 6-70 形状渐变

图 6-71 图形渐变

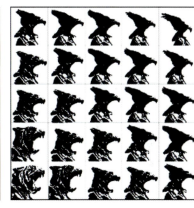
图 6-72 动物渐变

② 大小渐变。将基本形由大变小或由小变大进行渐变排列,可以给人以空间深度之感,如图 6-73 所示。

图 6-73 基本形的大小渐变

③ 方向渐变。基本形的形态不变,通过旋转方向可以产生规律性的起伏变化,画面形成旋转感和空间感,如图 6-74 所示。

图 6-74　基本形方向渐变

④ 位置渐变。将基本形在骨骼中做上下、左右或对角位置的有序移动，使原来静止的基本形产生波动或跳荡，如图 6-75 所示。

⑤ 虚实渐变。将基本形的实形向虚形或虚形向实形逐渐转化，使构成的画面呈现空间感和立体感，如图 6-76 所示。

图 6-75　基本形位置渐变

图 6-76　基本形虚实渐变

⑥ 色彩渐变。基本形的色彩由明到暗的渐次变化如图 6-77 所示。

（2）骨骼渐变。骨骼渐变是指骨骼线按一定的数列关系逐渐有规律地循序变动。划分骨骼的线可以是不同线质的骨骼线的渐变。渐变骨骼的精心排列会产生特殊的视觉效果，有时还会产生错觉和运动感，如图 6-78 所示。

① 单元渐变。用骨骼的水平线、垂直线或斜线做单向序列渐变，如图 6-79 和图 6-80 所示。

② 双元渐变。两组骨骼线（垂直线、水平线）同时进行序列渐变，如图 6-81 和图 6-82 所示。

图 6-77　基本形色彩渐变

图 6-78　几种不同的骨骼渐变

图 6-79　骨骼单方向渐变　　　　图 6-80　骨骼单方向渐变构成

图 6-81　骨骼双元渐变　　　　图 6-82　骨骼双元渐变构成

③ 等级渐变。将骨骼做竖向或横向整齐错位移动，形成阶梯状的渐变效果，如图 6-83 所示。

④ 联合渐变。将骨骼渐变的几种形式互相结合使用，成为较复杂的骨骼单位，如图 6-84 所示。

🔸 图 6-83　骨骼等级渐变构成　　　　🔸 图 6-84　骨骼联合渐变构成

3. 渐变基本形和骨骼的关系

（1）将渐变的基本形融入重复骨骼中，如图 6-85 所示。
（2）将重复的基本形融入渐变的骨骼中，如图 6-86 所示。
（3）将渐变的基本形融入渐变的骨骼中，如图 6-87 所示。

🔸 图 6-85　渐变基本形融入重复骨骼　　🔸 图 6-86　重复基本形融入渐变骨骼　　🔸 图 6-87　渐变基本形融入渐变骨骼

6.1.4　特异构成

同其他构成类型一样，特异也是生活中普遍存在的一种现象，如午夜村庄的一缕灯光、平静湖面突然泛起的一道涟漪、耕田中劳作的农民、大合唱中的领唱或集体舞中的领舞等，相同中出现的个体变化就是我们常说的特异效果，如图 6-88 和图 6-89 所示。

🔸 图 6-88　生活中的特异表现　　　　　　　　　　　🔸 图 6-89　鱼群中突然出现的一张郁闷的脸和开车的双手彰显了画面的趣味性

在设计中为了吸引人们的视线，设计师常常用特异这种手法表现自己的创意，这种手法在广告设计、排版设计、书籍装帧设计等方面应用广泛，如图 6-90～图 6-92 所示。

图6-90 形状似手枪的手血淋淋的、突兀的形象暗示战争的残酷

图6-91 书籍封面立体造型凸显，与周围平面产生强烈对比，突出了主题形象

图6-92 奶爸格鲁可从众多小黄人中脱颖而出，形象反差强烈，可让人加深记忆

1. 什么是特异

特异是一种规律性突变，是在规律性、近似性的骨骼或构成形态的基础上，某个局部突破骨骼和形态规律，产生突变，形成强烈的视觉差异。在这种整体的有规律的形态构成中出现局部突破和变化的构成叫特异构成，如图6-93所示。

图6-93 特异构成（规律性突变）

特异的差异是因对比而产生的,将小个体的形态或秩序突变,会使人在视觉上受到刺激,形成新的视觉焦点,以营造新奇的、令人振奋的视觉效果。但要把握好特异的差异度,过小则形不成特异效果,会被规律淹没;过大又会变化过强,失去整体平衡。另外,特异变化的基本形也不宜过多,过多则减弱特异效果,不能形成视觉冲击感,如图6-94和图6-95所示。

图6-94 特异过小则效果过弱

图6-95 特异过大则效果过强

2. 特异构成的几种形式

构成特异变化的形式有两大类:一类是基本形特异,另一类是骨骼特异。从中我们可以寻找特异的不同变化规律。

(1) 基本形特异

① 形状特异。在众多重复或近似的构成中,某一位置基本形出现形状变异,与其他形态形成差异对比,成为画面上的视觉焦点,如图6-96所示。

图6-96 形状特异构成

② 形象特异。主要指的是具象形象的变异。在相同形象的构成中,局部某一形象出现突变,这种变化可以是形象的概括、提炼、切割、扭曲或变形,也可以是不同类型形象的转换等,与其他形象形成强烈的差异对比,提供给画面趣味性及装饰性,如图6-97所示。

③ 大小特异。在构成画面中通过改变某一基本形的大小,使其形象更加突出、鲜明,构成大小特异,如图6-98所示。

④ 方向特异。在规律性秩序(方向一致)排列的基本形中,改变某一基本形的方向,形成方向对比的特异构成形式,如图6-99所示。

⑤ 颜色特异。在同一色调重复或近似构成中,某一基本形颜色突变,与周围颜色形成强烈的视觉对比,打破了画面的整体单调感,形成颜色特异的构成效果,如图6-100所示。

图 6-97　形象特异构成

图 6-98　大小特异构成

图 6-99　方向特异构成

图 6-100　颜色特异构成

（2）骨骼特异

在规律性骨骼中，某变异处出现骨骼单位的形状、大小、方向、位置的突然变化，与周围骨骼形成强烈的视觉对比，即骨骼特异。如图6-101所示，其特异部分骨骼形态产生一种新的规律变化，并与原有规律形态自然衔接，称为规律转移；如图6-102所示，规律性骨骼中特异部分没有产生新的规律，无论其形状、大小、位置、方向等各方面都无自身规律，而只是原整体规律在某一局部受到破坏和干扰，这个破坏与干扰的部分就是规律突破。

图6-101 骨骼特异之规律特异

图6-102 骨骼特异之规律突破

3．特异构成的设计应用

（1）在广告设计中的应用

① OLFA牌切纸刀广告设计。该系列海报是由日本知名设计师Hideto Yagi设计，以展示该品牌美工刀的优势。设计师与其团队成员利用锋利无比又顺滑的OLFA美工刀在纯白珍珠板上创作，刻出多样的几何图形，并将被切好的大量几何图形以多种构成方式组合，以产品原型在复杂排列的纸张中脱颖而出，极强烈地吸引了消费者的关注。同时这些排山倒海的纸张和无毛边的平锐切边将切纸刀的锋利和耐用淋漓尽致地展现出来，如图6-103和图6-104所示。

图6-103 OLFA牌切纸刀系列广告设计（1）　　图6-104 OLFA牌切纸刀系列广告设计（2）

② Advil 止痛药系列广告设计。Advil 止痛药系列广告设计如图 6-105 所示。

图 6-105　Advil 止痛药系列广告设计

③ Sears Optical 眼镜系列广告。戴上 Sears Optical 眼镜的好处就是能够帮助你发现生活中任何细微的东西，如及早发现潜藏在玩具中的暗器、破烂废墟中的火灾隐患、一片绿色植物中难得寻觅的四叶草等，这一系列眼镜广告采用特异手法，将主要描绘对象和背景形成面与点的对比，画面具有强烈的视觉冲击力，突出了形象，如图 6-106 所示。

图 6-106　Sears Optical 眼镜系列广告

(2) 在绘画艺术中的应用

① 华裔女艺术家 Bovey Lee（李宝仪）的剪纸艺术。华裔女艺术家 Bovey Lee 是美国宾夕法尼亚州剪纸艺术家。其取材多为日常生活中的所见所闻，给人感觉非常亲切。作品材质以中国宣纸为主，通过数码作图和手工雕刻相结合而成，作品细腻、逼真。该部分作品采用特异手法将主体物突出表现，符合设计师的创作想法，如图 6-107 所示。

图 6-107　华裔女艺术家 Bovey Lee 的剪纸作品

② 巴西设计师 Guilherme Marconi 的炫彩插画。相关作品如图 6-108 和图 6-109 所示。

图 6-108　巴西设计师 Guilherme Marconi 的插画特异作品 (1)

图 6-109　巴西设计师 Guilherme Marconi 的插画特异作品 (2)

6.1.5　发射构成

同渐变一样，发射也是在生活中广泛存在的自然现象，随处可见，如太阳的光芒、礼花的绽放、花朵的盛开和蜘蛛盘丝结网等都可形成发射状图形。可以说发射也是一种规律性很强的构成方式，具有炫目的视觉效果、强烈的动感和空间感，令人炫目，如图 6-110 所示。

图 6-110　发射在自然界中的表现

1．发射与发射构成

（1）什么是发射

发射是一种特殊的重复和渐变，是将基本形或骨骼单位围绕一个或若干中心点向四周扩散或向中心聚集的构成形式。如图 6-111 所示，与渐变不同的是，发射构成有一个强烈的发射点，发射点可以由点、线、面等视觉元素构成，其发射位置可在画面任意位置或画面外。

发射具有强烈的视觉聚焦效果，有一种深邃的空间感、速度感和力量感。在设计创作中，设计师通常用其强大的聚焦力来突出表达主题，给人以强烈的视觉震撼，如图 6-112 所示。

图 6-111 发射点可由点、线、面构成

图 6-112 强烈的发射效果

(2) 发射构成特征

① 发射排列表现,一是突出基本形排列,将基本形纳入骨骼中,呈现基本形排列发射效果;二是突出发射骨骼,使骨骼线产生放射状排列;三是将基本形融入发射骨骼,突出基本形和发射骨骼排列,如图 6-113 所示。

② 发射点具有很强的聚焦性,这个焦点通常就是发射点,发射点通常位于画面中心,如图 6-114 所示。

③ 发射有一种深邃的空间感、运动的速度感和光学的动感,使所有的图形向中心聚集或者由中心向四周扩散,如图 6-115 所示。

图 6-113 发射排列　　图 6-114 有较强视觉冲击力的发射点　　图 6-115 光感及动感较强

2. 发射构成的组成

(1) 发射点。发射点即发射中心,是人的视觉焦点所在。一幅发射构成作品的发射点可以是一个,也可以是多个;可以在画面内,也可以在画面外;可大可小,可动可静。

（2）发射线。发射线即骨骼线、它有方向（离心、向心或同心）、线质（直线、折线或曲线）的区别。骨骼线向骨骼点聚集或散开,会形成各种旋涡效果。

（3）发射构成的类型。根据发射方向的不同,在构成形式上,发射又有各自不同的表现,归纳起来有离心式、向心式、同心式、多心式、移心式几种形式。在实际设计中,常多种形式结合使用。

① 离心式发射骨骼。基本形由中心向外扩散,发射点通常在画面的中心,有向外运动的感觉,其骨骼线可以是直线、折线或曲线,如图6-116～图6-118所示。

图6-116 离心式发射骨骼（直线）

图6-117 离心式发射骨骼（折线）

图6-118 离心式发射骨骼（曲线）

② 向心式发射骨骼。基本形或骨骼由四周向中心聚拢,其发射中心在画面之外,使画面形成一股向心力,有很强的方向感和视觉聚焦感,如图6-119和图6-120所示。

③ 同心式发射骨骼。基本形或骨骼围绕一个中心点展开,形成层层环绕、逐层递增的构成形式,画面有一种不断扩大、扩散的运动感。常用的骨骼线有圆形、方形和螺旋形等,如图6-121和图6-122所示。

图6-119 向心式发射骨骼

图6-120 向心式发射骨骼

图6-121 同心式方形骨骼线

图6-122 同心式圆形骨骼线

④ 多心式发射骨骼。画面有多个发射中心,基本形以多个中心为发射点进行成组发射,形成丰富的发射过程。这种构成效果具有明显的跌宕起伏状态,空间感很强,视觉效果也更加强烈,如图6-123所示。

图6-123　多心式发射骨骼

⑤ 移心式发射骨骼。该构成的发射点可根据设计需求,按照一定的动势有序地渐次移动位置,形成有规则的变化。这种发射构成会表现出较强的空间感,如图6-124所示。

图6-124　移心式发射骨骼

3. 发射构成在广告设计中的应用

(1) 活色生香哈瓦那拖鞋绚丽平面广告。本系列广告是巴西BBDO广告公司于2010年为哈瓦那打造的系列绚丽繁复的广告,活色生香的图案令人大呼过瘾。设计以发射构成的手法将人字拖自远而近抛出,独特的视角、绚丽的色彩,带给人极强的视觉冲击力,如图6-125~图6-127所示。

图6-125　哈瓦那拖鞋创意广告绿色主题　　图6-126　哈瓦那拖鞋创意广告红色主题　　图6-127　哈瓦那拖鞋创意广告彩色主题

(2) Queensberry 果汁广告设计。如何让自己的产品在水果饮料大军中脱颖而出，Queensberry 品牌饮料有自己的独到之处。草莓、苹果、蓝莓、樱桃、石榴等多种水果超级融合，以此为出发点设计的系列广告采用发射构成手法，将众多水果由小到大表现出来，强烈的色彩、奇异的构成效果给人们带来强烈的视觉冲击感，如图 6-128 所示。

图 6-128　Queensberry 果汁广告设计

(3) 越南 5giay 系列视觉平面广告。该系列广告同样采用了发射构成的方法，如图 6-129 所示。

图 6-129　越南 5giay 系列广告设计

6.2　自由构成

6.2.1　感知构成

之前我们已经研究过形态，对形态有了基本的认识与了解，本小节主要研究对形态的感知，即形态呈现给我们的视觉、心理及生理的感受，并通过视觉元素及其构成形式将我们对形态的详细感知表现出来。

我们赖以生存的大千世界充满了丰富多彩、有形无形的各样形态，也可通过听觉、触觉、味觉、视觉等感知其有节奏的声音、或细或粗的触感、飘香的气味、丰富的色彩等，由此我们可以知道事物的形态与人类感觉密切相关，如图 6-130～图 6-132 所示。

1. 形态感知

（1）感知。感知是感觉与知觉的统称，是人体对外部事物最直观的心理感受，我们对事物形态的了解亦是通过感知获得，人们只有在感知的基础上才能对事物形态、事物与事物之间的关系做出反映，从而对事物有更加深刻的了解。

感知是由于人脑受外部事物刺激而在人的心理上形成的感受，这种刺激可能是实际上存在的，也可能是一种幻象，不同的事物对人脑的刺激引起的感知是不同的，有了感知我们就能够分辨出有形或无形事物的特性，如形状、色彩、动感等，如图 6-133～图 6-135 所示。同样，感知的形成也要依赖于人体各感觉器官的帮助。

图 6-130　有节奏的声音

图 6-131　细腻的触感

图 6-132　动静结合

图 6-133　形状(1)

图 6-134　色彩

图 6-135　动感(1)

（2）视觉。就物体的形态而言，人们通常是凭借视觉及触觉进行识别感知，视觉较之触觉则更为敏锐。据专家考证，人类接受外部事物的信息有 80% 以上是通过视觉感知获得的，因此视觉感知是事物形态主要的感知来源。

人们通过视觉可以感知外界事物的形状、大小、明暗、颜色等，获得更多具有重要意义的各种信息，因

此也可以说视觉是人类最重要的感知功能,如图 6-136～图 6-139 所示。

图 6-136　形状 (2)

图 6-137　大小

图 6-138　明暗

图 6-139　动静

2．感知表现

人对事物的视觉感知并不仅仅局限于物体形态的大小、形状、位置等,而且还会根据事物的特点产生静止与运动、节奏与韵律、对称与平衡、安定与慌乱等更深层次的心理感受,如图 6-140～图 6-142 所示。

图 6-140　静止与运动

图 6-141　质地的软硬

图 6-142　节奏与韵律

我们说的感知表现主要是运用点、线、面等视觉元素,借助于不同的形态、形状、构成方式及表现手段,去表现并抒发高层次的情感心态或某一内心感受。

比如，在形态要素中，点在二维空间中的不同位置、不同数量都具有不同的视觉特征，我们可以根据点构成的不同视觉特征去表现想要表达的情感，如激情与速度、快乐与哀伤、空间与节奏等，如图6-143～图6-145所示。

图6-143　激情与速度

图6-144　快乐与哀伤

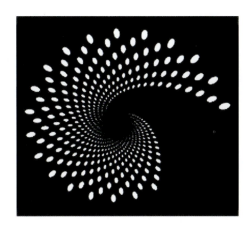

图6-145　空间与节奏

同样，我们也可以利用这些形态元素将要表现的某些情感运用到设计创作中，利用这些感觉经验去传达自己的设计思想，让观众能够感受到并理解和接受，以达到人与人之间的视觉感知能相互沟通、相互交流的目的，如图6-146和图6-147所示。

图6-148作品中将OVER中的ER进行翻转和倒置，是将文字作为"形"进行了倒置处理，达到对"意"提示的目的，这种"意"往往就是事物的原本含义。倒置手法一般有三种：顺序倒置、方向倒置、道理倒置，此处采用了方向倒置手法。

图6-146　动感(2)

图6-147　对比

图6-148　沉静

3. 感知构成

感知构成就是将感知形态以不同的构成方式方法或表现手段表现出来，借以抒发自己的内心感受和某些情感，并凭借感觉经验表达出自己的设计创意。感知构成的要点如下。

(1) 深刻理解和掌握点、线、面视觉元素的特征及构成方法，学会如何运用视觉元素去表达不同的视觉感受，如图6-149～图6-152所示。

图6-149　烦乱

图6-150　平静

图6-151　动感(3)

图6-152　对称

(2) 感觉表现的个性与共性兼顾。在感知构成中，同一感觉会有不同的表现方式，但我们在多种方式的表述中会有同一种感觉。我们对形态元素掌握得越深刻，感知表现就越强烈，因此在设计中既要强调个人的独特创意，又要考虑别人的认可，做到二者兼顾，如图6-153～图6-156所示。

6.2.2　抽象构成

任何设计创造都是从理性思维模式转化为意象思维模式而产生的，意象思维模式的设计过程既有具象体现，又有抽象变化。

图 6-153 动静构成

图 6-154 粗细构成

图 6-155 烦乱构成

图 6-156 稳定构成

1. 从具象到抽象的演变

具象形态是造型艺术最基本、最原生的形态。从古至今，众多艺术家都是从描绘具象形态开始的，如图 6-157 所示。而抽象形态则是一个表现力强、易激发人们想象力的形态，它以具象形态为原型，从中抽离出其共同的本质特征。抽象与具象虽是相对的，但它们之间可以互相转化、相互演变，具有很强的可变性和不确定性，如图 6-158 和图 6-159 所示。

图 6-157 具象图形

图 6-158 具象（原型）

图 6-159 抽象图形（变化后）

(1)具象形态与抽象形态的相互演变。这种演变有两种变化方式：其一是将某具象图形概括、提炼，保留其本质，至于保留多少则要看设计师的需求。其二，传统的具象形态随着时间的推移而演变，被不断地单纯化、秩序化和抽象化，如图6-160和图6-161所示。

图6-160　具象花卉

图6-161　抽象花卉

(2)从抽象形态到具象形态的演变。相关表现作品如图6-162和图6-163所示，图6-163的具象形态是从图6-162的抽象元素演变过来的。

图6-162　抽象元素

图6-163　从抽象元素到具象形态的演变

因此，也可以说抽象与具象是一种比较关系，没有比较就无法找到在本质上共同的部分，就无法进行提炼并完成设计师的创意。

2. 抽象视觉表现

感觉、情感、精神和其他概念都具有抽象性，都要通过视觉形式来表达。

(1)抽象感觉。抽象感觉是人们具有的最基本的本能特征，通过听觉、视觉、味觉、嗅觉及触觉来完成人对外界事物的感受，其中以视觉为最高级。我们可以通过视觉将听觉、嗅觉、味觉、触觉分别加以连通和转化，将抽象的平面形态元素表达出来，如图6-164～图6-166所示。

图 6-164 听觉

图 6-165 味觉

图 6-166 触觉

（2）抽象构成。抽象构成是一种构成形象较大程度偏离或完全抛弃自然对象外观的构成形式，或者说在画面中无法辨认出任何具体形态，但经过分析与提炼，仍然可以找到一定的有规律可循的图形以及创作理念，如图6-167～图6-169所示。

图 6-167 抽象构成（1）

图 6-168 抽象构成（2）

图 6-169 抽象构成（3）

6.2.3 肌理构成

肌理是大自然普遍存在的一种现象，它可以自然形成，也可以人工塑造。自然界中肌理呈现的是物体表面的质感和纹理感，人、动植物和其他无生命物体都有不同的肌理表现，如松树的树皮、鳄鱼皮肤、山体风化、潮汐后的沙滩等，体现出了大自然的神奇。

1. 肌理的概念

通过视觉或触觉感知即可分辨出物体表面的组织纹理结构，即各种纵横交错、高低不平、粗糙平滑的纹理变化，这就是肌理；以肌理为构成手段的设计就是肌理构成，如图6-170所示。

图 6-170 肌理构成

2. 肌理的表现形式

肌理根据形成方式的不同,可分为自然肌理和创造肌理。

(1) 自然肌理。自然肌理是自然形成的肌理表现。通常物体表面都有一层"肌肤",在自然界的鬼斧神工下,产生了不同的质感和纹理组织感,或平滑光洁,或粗糙斑驳等,这种物体表面的肌理变化会给人带来不同的视觉感受,如图 6-171 和图 6-172 所示。

图 6-171　木质肌理表现　　　　　　　　　　　图 6-172　溶洞肌理表现

(2) 创造肌理。创造肌理是人工创造出的一种肌理形式,它可以借助工具、材料及雕刻、压揉等先进的工艺手段,不同的材质、不同的工艺手段可以产生不同的肌理效果,也可创造出丰富的外在艺术形态,如图 6-173 和图 6-174 所示。

图 6-173　创造肌理(绘画质感)　　　　　　　　图 6-174　创造肌理(卵石路面质感)

3. 肌理的视觉特征

与自然肌理不同,在平面构成中,对肌理的创造侧重对于肌理本身形态的研究,侧重于视觉和触觉上的直观感受,侧重于视觉肌理的形成及构成。

肌理本身有一种特殊形式的美,它可以促使人们用视觉或心灵去体验或感知物体,产生亲切感和视觉上的快感,帮助我们从审美的角度去研究和应用肌理的特征和属性,使平面构成有了更多的视觉语言和表达手段。根据人们对肌理感知的不同,我们将肌理分为视觉肌理和触觉肌理。

(1) 视觉肌理。在平面构成中,视觉肌理指的是视觉感受到的特殊形态以较小的尺度经过群化或密集处理后形成的不同质感的画面。视觉肌理表现为视觉上的质感,它不具备触觉上的质地感。视觉上的细腻感、粗糙感、质地感、纹理感等都是视觉肌理的具体表现,如图6-175～图6-177所示。

图6-175 视觉肌理(1)　　图6-176 视觉肌理(2)　　图6-177 视觉肌理(3)

(2) 触觉肌理。触觉肌理与视觉肌理明显的区别是它具有清晰的触感,即在触摸时所感受的细腻感、粗糙感、质地感及纹理感。在视觉肌理构成中,肌理的处理要尽可能超出或低于画面表现,但触觉肌理的厚度不能太大,恐其失去平面的性质和特征,如图6-178～图6-180所示。

图6-178 触觉肌理(综合材料)　　图6-179 触觉肌理(小石子)　　图6-180 触觉肌理(卷纸艺术)

4. 肌理构成的技法表现

(1) 绘画肌理表现有以下几种。

- 绘写:用各种不同的笔(毛笔、蜡笔及碳素笔等)和不同颜料有规律或无规律地描绘,形成不同的肌理效果,笔触越小,肌理感就越弱,如图6-181所示。
- 喷洒:将不同颜料调和成适当的浓度,用喷笔或其他工具、方式喷洒在纸上,四处散开后可形成活泼的肌理效果,这种方式带有一定的随意性,如图6-182所示。
- 熏炙:用小火在纸上进行熏烤,利用烟在画纸上的熏制效果或燃烧后的痕迹形成随意多变的肌理效果,如图6-183所示。
- 刮刻:在不同纸质的表面以一定的力度进行刮、刻、擦等不同处理,平整的表面便会形成凹凸起伏感,即可形成触觉肌理。如果在触觉肌理上再施以不同的色彩,就会形成有触觉的视觉肌理,如图6-184所示。

图 6-181 绘写（法国艺术家 Patrice Murciano）

图 6-182 喷洒（法国艺术家 Patrice Murciano 和 Emily Tan）

图 6-183 熏炙（Steven Spazuk）　　　　图 6-184 刮刻

- 渍染：将宣纸等吸水性较好的纸张打湿并滴入液体颜料，颜料自然渗入后会形成斑驳状肌理，或者是在水中滴入颜料，再用纸将颜色吸取上来。这两种方法都可以使颜色衔接的地方自然过渡，形成羽化般边缘柔和、线条流畅的自然肌理效果，如图 6-185 所示。
- 拓印：将颜料（油画、水粉及墨色等）涂在有凹凸肌理的物体表面，再用纸将其拓印下来，形成具有该物体表面纹理的肌理效果，自然也是视觉肌理，如图 6-186 所示。
- 自流：将颜色滴在比较光滑的物体表面上任其自然流淌，或将颜色洒在纸面上用气吹，使其产生不规则纹理，形成自然、生动、灵活的肌理效果，如图 6-187 所示。
- 盐溶：湿画法的一种表现。在未干的画面上撒上适量的盐，画纸上的颜料自然散开，会形成生动、梦幻般的肌理效果，如图 6-188 所示。中国国画常采用这种技法。

图 6-185 渍染

图 6-186 拓印

图 6-187 自流

图 6-188 盐溶

(2) 质感肌理表现主要有以下几种。

- 拼贴：将各种材质，如纸材或其他材料等，通过分割、拼贴等方式将其编排组合在画面上，形成既多样化又具有视觉感和触摸感的肌理效果，如图 6-189 所示。
- 编织：将麻绳、毛线或纸条等各种线材按照一定的编织方法进行编排，不同的编织方法会形成不同的编织图案和编织肌理效果，如图 6-190 所示。

图 6-189 拼贴（报纸、杂志）

图 6-190 编制质感

- 镶嵌：有目的地将石子、碎玻璃、珠子、蛋壳等各种碎小材料粘贴或镶嵌在图形中，也可形成有特殊艺术美的肌理效果，如图 6-191 所示。

(3) 计算机肌理表现。

新时代随着计算机、扫描仪、复印机等现代设备的普遍应用，肌理以另一种全新姿态强势而出，其随意

性和偶然性创造出了很多丰富的视觉肌理效果，包括工具软件绘制、印刷或利用扫描仪、复印机、照相机及打印机获得不同的肌理表现，如图6-192～图6-194所示。

图6-191　镶嵌质感（钻石画）

图6-192　计算机制作

图6-193　现代科技获得

图6-194　丝网版印刷

6.2.4　对比构成

大千世界中到处都存在着对比现象，无论在视觉、听觉还是触觉、味觉等方面，我们都可以通过对比发现其中的美与丑、冷与暖、好与坏、善与恶等，让人们感受到生活的丰富多彩。我们应学会观察生活，发现生活中的对比现象，并将其应用于设计作品中。

1．对比构成的概念

对比构成无规律而言，是一种无规律性骨骼，属于自由构成形式，它主要依靠各种设计元素在形态、大小、色彩、明暗、材质、方向、位置、虚实、肌理等方面的对比而形成视觉差异，产生大与小、虚与实、明与暗、松与紧、粗与细等对比关系，从而给人带来强烈的视觉感受，如图6-195所示。

2．如何均衡对比

对比构成虽可以调节并增强设计作品的视觉效果，增加作品的视觉冲击力和感染力，但不可过度表现，仍应注意协调，以保持画面的均衡，以免过于生硬、唐突。那么如何在设计中既有对比又能保持画面均衡呢？

图6-195　形态、大小、色彩、明暗、位置、虚实、肌理对比

（1）画面可增加或保留一个或若干相同或相近的元素,因其有共同属性而使画面趋向协调,如图6-196～图6-198所示。

图6-196　对比强烈　　　　　图6-197　加入过渡形　　　　　图6-198　再次加入,画面谐调

（2）画面中一些形态中的某些特性互相渗透,打破了原来完全对立状态,并以相似特性协调画面,如图6-199所示。

图6-199　特性相互渗透

（3）在彼此完全对立形态中,以过渡形（具有双方特点的中间形态）缓解双方的对立状态,使对比在视觉上因其过渡而取得协调效果,如图6-200和图6-201所示。

3．不同形式的对比构成

（1）形状对比。形状对比是常见的对比形态,主要是指物体外部形状差异的比较,它包括形状的大小、凹凸、高低对比,体积的大小、线条对比等,如图6-202～图6-205所示。

（2）形态对比。形态对比指的是物体外部形态特征变化比较,包括形象对比、胖瘦对比、表情对比、方向对比和虚实对比等,如图6-206～图6-211所示。

图 6-200 以过渡形相互融入（Bose 降噪耳机广告）

图 6-201 以过渡形相互融入（瑞典 Apoteket 医药创意广告）

图 6-202 形状大小对比

图 6-203 形状线条对比

图 6-204 形状凹凸对比

图 6-205 形状高低对比

 需要注意的是，方向对比在同一版面中方向变化不能过多，画面可以单纯从两个方向奔向中心物体，以突出画面主题。画面中有实感的图形称为实，弱化的图形或空间则是虚。可把背景虚化，使得主体更加清晰。

图 6-206　形象对比　　　　　　　　　图 6-207　胖瘦对比

图 6-208　表情对比　　　　　　　　　图 6-209　方向对比

图 6-210　虚实对比　　　　　　　　　图 6-211　画面以虚实对比手法生动表现了孩子被成人世界遗忘

（3）质感对比。质感对比以材质为主，不同的材质有不同的触感和体现。在艺术表现中，质感是很重要的表现要素，譬如松弛感、平滑感、湿润感等。而质感对比则是不同材质对比给人带来的强烈的视觉冲击，表达了创作者的某种情感，如图 6-212～图 6-214 所示。

（4）色彩对比。来自于不同颜色间存在的比较关系而产生的差异,形成了色彩艺术的真正动力。色彩对比是在各种设计领域都常用的手法,通过对比能够使倾诉主题更加突出。色彩对比包括色相对比、冷暖对比、明暗对比等,如图 6-215～图 6-217 所示。

图 6-212　以人物原皮肤的质感与处理后得到的海洋礁石附着物质感进行对比,能够更突出皮肤的质感,并在整体上给人一种强烈的对比效果

图 6-213　不论怎样出拳,Protex Antibacterial 洗手液总会帮助你取得胜利。质感对比鲜明

图 6-214　质感的对比虽然不会改变产品的形态,但丰富的产品外观效果,具有较强的感染力

图 6-215　法国摄影师 David Keochkerian 的作品运用强烈的色彩对比营造出令人惊叹的优美风景

图 6-216　利用冷与暖、冰与火进行对比,在取得画面平衡的同时,使两者看似要融为一体,但又能保证两种质感不会因为彼此的存在而显得格格不入

图 6-217　运用了明暗的对比关系,使画面的重色块和亮色块形成了强烈对比,给人留下了深刻印象

（5）聚散对比。聚散对比也称为疏密对比，指的是密集的图形和松散的空间所形成的对比关系。聚散对比与空间对比有着密切的关联，既体现了形象与空间的关系，也包含了形象与形象的关系。密集的图形与松散的空间所形成的对比关系是版面设计中必须处理好的关系之一，如图6-218和图6-219所示。

图6-218　聚散对比（人群疏密效果）　　　图6-219　聚散对比（雕刻艺术家rafael gómezbarros的蚂蚁艺术表现）

（6）空间对比。平面构成中的空间对比主要研究形象与空间二者之间的关系。空间即画面的留白部分，画面中合理的空白处理可以使版面条理清晰、形象突出并引人遐想，如图6-220所示。

图6-220　空间对比

6.2.5　密集构成

密集现象在自然界中极为常见。如拥挤的人群、停车场内密集的车辆、排列紧密的建筑群，以及夜晚天空中的繁星点点，都是一种有节奏的密集现象，如图6-221所示。

图6-221　生活中的密集现象

1. 密集的概念

设计中密集是常用的一种画面构成手法。它利用基本形数量的多少,在排列方式上产生疏密、虚实、松紧的对比效果。在密集构成中,数量众多的基本形在画面中自由散布,有疏有密,既不均匀又无规律性,最密或最疏的地方则成为整个设计的视觉焦点,在画面中会产生一种视觉上的引力,像磁场一样,并有节奏感,如图6-222和图6-223所示。

图6-222　自由散布

图6-223　有疏有密

密集也是一种对比表现,构成中充分利用基本形数量和排列的不同,产生疏密、虚实、松紧的对比效果,同时因密集度不同,它还带有方向性、目的性和整体性,是一种具有动态感的构成方式,如图6-224和图6-225所示。

图6-224　疏密、虚实、松紧的对比

图6-225　方向性、目的性和整体性

2. 密集的基本形

密集构成中的基本形变化可重复、近似或渐变,也可自由排列,不仅增加了密集变化的丰富性、节奏感,又赋予了一定的设计内涵,使作品更有张力。

密集基本形变化要有以下特点。
- 基本形的数量要多一些、密一些,使之排列完成后更有聚与散的感觉,如图 6-226 所示。
- 基本形的形状可以是重复的(如都是圆),也可以是近似、渐变的,如图 6-227 所示。
- 基本形的面积要小一些,才能形成疏密、聚散的效果,如图 6-228 所示。
- 形状以简洁为宜,不可太复杂,以便突出疏密有致的编排特点。
- 基本形大小、方向可调整改变,使画面看上去更灵活多变。
- 在各种规律性的骨骼中,应用骨骼重复可形成较好的聚散效果。

图 6-226　基本形数量的多与密　　　　图 6-227　基本形近似　　　　图 6-228　基本形面积小

3. 密集构成的基本形式

(1) 以点为中心的密集构成。平面空间中有一个或两个以上的点,所有的基本形都向这一个或两个以上的点集中或分散,越接近的点的基本形越多、越密,反之则基本形越少、越疏。点可以是隐形的虚点,靠基本形的密集可以形成概念化的点。

① 单一中心点密集。它是指所有的基本形趋向一个焦点或由一个焦点向外发散,如图 6-229 所示。

图 6-229　单点密集

② 多点密集。它是指众多基本形分散趋向不同的焦点。为了避免平均分配,应将主要的聚拢点放在视觉中心区域,如图 6-230 所示。

图 6-230　多点密集

（2）以线为中心的密集构成。在平面空间中有虚拟的隐晦线，所有的基本形都向此线聚集或分散，同样也是越接近线的位置基本形越多、越密，反之则基本形越少、越疏，如图 6-231 所示。

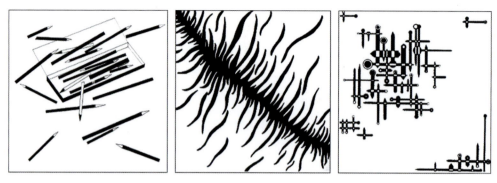

图 6-231　线密集

（3）以面为中心的密集构成。在平面空间中有虚拟的隐晦面，会形成基本形向某个面聚集或发散。面的面积与形状可以是任意形，越接近面的位置基本形越多、越密集，反之则越少、越疏散，如图 6-232 所示。

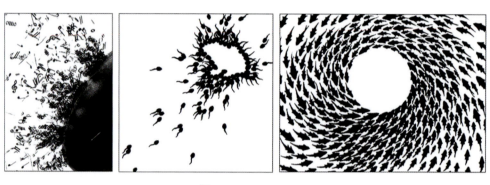

图 6-232　面密集

（4）自由密集。基本形自由排列，既没有规律，又没有明显的点、线、面的引力中心，而是依意象中的节奏、韵律趋势作疏密有致的变化，如图 6-233 ～图 6-235 所示。

图 6-233　阿迪达斯三叶草创意广告以动感的立体圆球大小自由疏密排列成人体形象，表达了设计者的创意

图 6-234　西班牙 Castor Polux 真皮包的创意广告以蝴蝶为主题，通过点的疏密排列构成形式表现，体现了设计师独特的设计构想

图 6-235　哈雷摩托车创意广告设计把哈雷拆成单个的零件以自有密集方式拼成了人像，寓意每个拥有者为哈雷机车注入了灵魂

6.2.6　空间构成

1. 空间的概念与理解

空间是一个比较抽象的意识形态，是物质存在的依托，它的形成与人类生活联系紧密，并受周围环境及各种材料的制约。通常人们对它的理解应该是一个具有长、高、深度的三维立体空间，即自然空间。平面构成中的空间则是在二维平面空间中创造出的三维立体空间，它是一种视觉幻想，或者是一种错觉，如图 6-236 所示。

图 6-236　埃舍尔的矛盾错视空间

（1）平面性。平面空间是由长、宽两种单位元素组成的二维空间，其视觉形态大多表现为垂直、水平或倾斜方向排列延伸的图形变化（无厚度）。

（2）幻觉性。在二维平面空间中创造的三维立体空间感，是由点、线、面构成的长、宽、深的空间感觉，如点、线疏密、重复交错、渐变排列等会产生视幻觉，如图 6-237 和图 6-238 所示。

图 6-237 幻觉空间(1)

图 6-238 幻觉空间(2)

（3）矛盾性。空间的矛盾性体现的是平面空间的一个错视现象，是以三维空间透视中视平线的视点、灭点的变化而构成的不合理空间，这种空间在实际空间中是不可能存在的，但它会利用人的视错觉创造出新奇、独特的视觉效果，如图 6-239～图 6-241 所示。

图 6-239 矛盾空间

图 6-240 埃舍尔作品

图 6-241 矛盾空间应用

2. 空间塑造

（1）平面空间。平面空间是多种空间形式中最单纯的一种，是由长、宽两种单位元素构成的二维空间。

如图 6-242 所示，画面中的造型要素和空间要素都采用平面的语言形式来表达，即空间中多个图形并置画面，无厚度、大小、粗细、间距等变化，单纯通过面的构成（分离、相切、重叠、透叠、差叠等）关系表现二维空间，因此平面性空间关系表现得格外单纯和强烈。

（2）视幻空间。运用视觉语言在二维空间内创造出立体的三维空间即为视幻空间。空间的形成是画面中多个形态相互作用的结果，其建立要依赖于形态之间大小、远近、位置等变化，才会形成空间的纵深感。

① 大小空间。大小空间即利用形的大小差异表现出的空间感。由于透视的原因，相同物体在视觉中会产生近大远小的变化，根据这一原理，在平面中就会产生大形在前、小形在后的渐变空间排列关系，如图 6-243 所示。

② 疏密空间。疏密空间即利用形的疏密间隔表现出的空间感。相同或不同形态之间排列的疏密变化可以产生空间感。排列的间距越大，感觉离我们越近；排列间距越小，感觉离我们越远。有一种起伏变化的空间距离感，如图 6-244 所示。

图 6-242　平面空间

图 6-243　大小空间　　　　　　　　　　　　　　图 6-244　疏密空间

③ 重叠空间。当两个或两个以上的形体相重叠时，便会产生前后的顺序感，也就是平面的深度感，可以感知形体空间，如图 6-245 和图 6-246 所示。

④ 倾斜空间。由于基本形体的倾斜或排列变化，使人产生空间旋转进深的视觉效果，出现空间深度感，如图 6-247 所示。

图 6-245　重叠空间（俄罗斯艺术家 Evgeny Kiselev）　　　图 6-246　重叠空间（澳大利亚艺术家 Yellena James）　　　图 6-247　倾斜空间

⑤ 曲面空间。形状的弯曲本身就具有起伏变化的特质,因此平面形象的弯曲就会产生有深度的幻觉,形成曲面空间感,如图6-248所示。

⑥ 投影空间。投影是在三维空间中受光照影响而产生,用以表明物质存在的空间,因此其投影的效果也会形成视觉上的空间感,如图6-249所示。

图6-248　曲面空间　　　　　　　　　　　　　　　图6-249　投影空间

⑦ 面的衔接。体是由面运动而产生的,面经过连接、弯曲、旋转也可形成体,而体是空间中的实体,具有长、宽、深的属性,因此,能够形成体的面都会形成视觉上的空间感,如图6-250所示。

⑧ 交错空间。交错空间即两个平面相互呈角度交叉,由二维平面空间转换为三维立体空间,从而产生空间变化,如图6-251所示。

图6-250　面的衔接　　　　　　　　　　　　　　　图6-251　交错空间

(3) 正负空间。正负空间既可以在二维平面空间表现,也可以在三维立体空间中表现,是一种特殊的空间表现形式,它包括正负空间和图底转换空间,如图6-252和图6-253所示。

图6-252　正负空间　　　　　　　　　　　　　　　图6-253　图底转换空间

（4）矛盾空间。矛盾空间是二维画面空间与现实空间完全相悖的一种空间表现形式，在现实空间里是不可能存在的。它是人们在设计中故意违背透视原理，人为制造出来的一种空间错视现象。

① 共用面。几个多视点立体借助一个共用面而紧密连接在一起，形成不同视角的空间矛盾结构，给人以游移不定、纷乱的视觉感受，如图6-254所示。

图 6-254　共用面矛盾空间

② 矛盾连接。利用直线、曲线、折线在平面空间中的不同特性进行矛盾连接，巧妙地利用错视创造出非真实而又存在于二维画面的错视空间，如图6-255所示。

图 6-255　矛盾连接（埃舍尔）

③ 矛盾错位。利用视点的不同，在二维平面内将不同形体的空间位置进行穿插错位，使变化后的形体出现既在前（上）又在后（下）的交互错位现象，给人以空间矛盾的滑稽感，如图6-256所示。

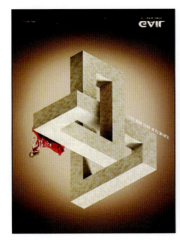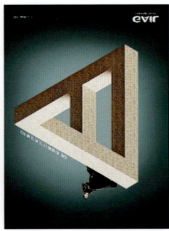

图 6-256　矛盾错位（Gail 瓷砖创意海报）

6.3　小结

通过之前的课程学习，我们知道平面构成主要是研究二维平面内各形态元素间的排列组合、骨骼结构、变化形式等，是平面构成设计的核心部分。在重复、近似、特异、渐变、发射、感知、抽象、肌理、对比、密集和空间构成中，通过对多个形态元素的形态、结构、排列、组合关系的训练与研究，帮助学生重新建立和归纳视觉形象，掌握平面构成的构成规律，培养一定的审美能力，将构成形式很好地运用到平面艺术设计中。

6.4　习题

请完成以下操作题。

1. 绘制有方向性的点群构成。

注意：有方向性的点可以是几何形、符号或简化了的具象形，强调点的聚散和总体运动趋势，注意视觉重点的安排和层次、空间的表现，注意画内与画外的联系。

2. 点的线化和图形化规律性构成。

注意：点的形状要简洁，不限于圆点。注意线化或图形化的骨骼关系。可利用对称的 14 种基本形式进行组合，可利用重复、交替、渐变、发射等形式，可利用形与形的关系。

第7章　色彩的本源

学习目标

了解色彩的基本原理、属性和色彩的来源。通过对色相、明度、纯度的了解和掌握，达到熟练应用色彩三要素的能力。

学习要点

重点掌握色彩的三要素。

7.1　色彩与光线

色彩无处不在，与我们的生活密不可分，它以其神奇的力量把自然装点得多姿多彩。蔚蓝的天空、深邃的海洋、金色的沙漠，以及绿意盎然的春天、充满收获的秋天、堆银砌玉的冬天，都蕴含着色彩的表情，如图7-1所示。

图7-1　春、夏、秋、冬景色

7.1.1　光与色彩的关系

我们能看到五彩缤纷的色彩，首要条件是必须有"光"。"光"与色彩密不可分。那么，二者具体有什么关系呢？进行任何颜色检测时，都会对测试时的光源环境提出要求，同一物体在不同光源下会使人产生不同的色彩感觉。为了更加准确地辨别色差，我们就需要搞清楚光与色彩的关系。

没有光就没有色。在黑暗的环境中，人是无法判断物体颜色的。光的映照反映到人们的视网膜上，又经过锥体细胞感受色觉，从而使大脑形成对色彩的判断，所以说，光是色产生的基

础,无光就无色。

光在物理学中可以定义为电磁波,人们能看见的光被称为可见光,它只是电磁波频率范围内很窄的一段,波长范围为380～760nm,按红、橙、黄、绿、蓝、靛、紫光渐变,不同波长范围内的光色又有所区别,我们看到的白光是由多种色光复合而成。我们之所以可以辨别色彩,很大原因取决于光线中包含的色光成分。当光线入眼,就会让眼睛产生视觉,然后大脑会对这些视觉刺激信号做出反映,并告诉人们这个颜色到底是红色还是绿色。大多数人(色盲或色弱会有感知上的差异)产生红色感觉所需的光波长为620～760nm,而产生绿色感觉所需的光波长为520～560nm,如图7-2所示。

图7-2 光的波长

光在真空中的传播速度为$c=3\times10^8$m/s,常用c表示。实验测得各种波长的电磁波在真空中的速度是一常数,是自然界中物质运动的最快速度。光的物理性质决定于振幅和波长,光的波长决定了色彩的色相,光的振幅决定了色彩的明暗,如图7-3所示。

图7-3 波长与振幅

7.1.2 光对色彩感觉形成的影响

物体反射光波频率的纯净程度影响着色彩的纯度,单一或混杂的频率决定了所产生颜色的鲜明程度。在常见的光谱图中,单一频率的色光纯度是最高的,随着其他频率色光的混杂或增加,纯度也随之减低。同时,由于光的吸收和反射,在现实世界中是无法还原出最纯净色彩的,只能无限接近,如图7-4所示。

图7-4 光谱图

人们之所以形成对色彩的感觉,就是由于光线的原因。不过对于自然发光的物体和反光物体来说,对色彩感觉形成的原理又有所差别。

如果是自身发光的物体,我们对其颜色的判断就取决于光线中包含的颜色成分,例如白光就是由多种色光混合而成的,而颜色偏红的光则是由于光线中包含波长范围为625～740nm的色光成分比较多,颜色偏蓝的光则是由于光线中包含波长范围为440～475nm色光成分比较多。光线的颜色就称为光源色。

但是,如果是被光线照射产生的颜色,就取决于物体表面反射出来的光线。例如,颜料、油墨之所以会有不同的色彩,是由于不同颜色的颜料对于光的吸收及反射比率不同。当一束白光照射在颜料表面,它就会吸收一部分光,然后再反射一部分光。如果吸收了白光中的所有色光成分,那么就会表现出黑色;如果全部反射白光,那么就会表现为白色。物体表面对于光的吸收、反射比率是相对固定的,因此将自然光下物体表现出来的颜色称为物体的固有色。

物体呈现的物体色取决于物体本身的特性和光源色的共同作用。许多因素都会影响物体色。在不同的时段物体色都会有变化,环境的影响是物体色变化的最主要因素。

7.2 了解色彩构成

7.2.1 色彩构成的概念

色彩构成是从人对色彩的知觉和心理效果出发,用科学分析的方法把复杂的色彩现象还原为基本要素,利用色彩在空间、量与质上的变化特性,按照一定的规律去组合各构成之间的相互关系,再创造出新的色彩效果的过程。色彩构成是艺术设计的基础理论之一,它与平面构成及立体构成有着不可分割的关系,色彩不能脱离形体、空间、位置、面积、肌理等而独立存在,如图7-5所示。

图7-5 彩色气球

7.2.2 色彩的三要素

色彩的三要素是指色相、明度、彩度。其中黑、白、灰被称为无彩色,在彩色中混入黑、白、灰量的多少也决定了色彩的色相、明度和彩度。

1. 色相

色相就是色彩的相貌。色相是色彩的首要特征,是区别各种不同色彩最准确的标准,如图7-6所示。色相之间的差别是由光波波长的长短产生的,即便是同一类颜色,也能分为几种色相,如黄颜色可以分为柠檬黄、土黄、中黄等。

通常来说,色相相差小的色彩能够给人平稳而又非同寻常、充满幻想的印象,而色相相差大的色彩则会更趋于现实表现。如图7-7所示,环境色彩相近,色彩表现鲜亮,整体趋于炫幻、缥缈的感觉,因此给人以梦境、仙境的感觉;而图7-8中,色相相差较高,色彩表现趋于深沉,则表现得较为真实。

图7-6 色光三原色

图7-7 色相相差低的效果

图7-8 色相相差高的效果(《我是传奇》电影画面)

2. 明度

明度是指颜色的明亮度。有彩色中,不同的颜色具有不同的明度,相较而言,黄色的明度最高,橙、绿明度次之,紫色明度最低。有彩色中融入白色越多,其明度也随着提升;相反,融入黑色越多,其明度也随之降低,如图7-9所示。

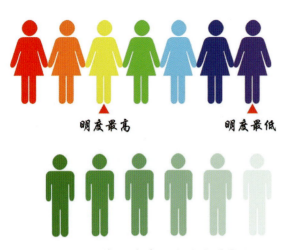

图 7-9　不同明度效果

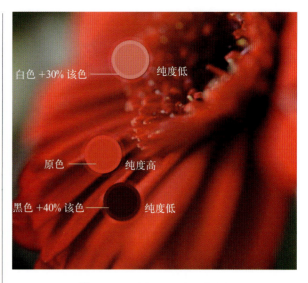

图 7-11　纯色及不同饱和度状态

当某一种色彩受到强弱不同的光线照射时，其本身也将产生明暗变化，表现出不同的明度。如图 7-10 所示，同一时空内的马卡龙，在受到阳光直接照射的部分呈现出较明快的亮色，而被树荫遮挡的部分呈现为较深暗的颜色，这种明度的变化就是由于受光量的多少不同而产生的。

饱和度高的色彩比较适合表现情绪高昂、热情火辣的情感，如图 7-12 所示；而饱和度低的色彩则适合表现消极、恐惧、压抑、迟缓等情绪，如图 7-13 所示。如获得第 66 届奥斯卡最佳影片奖的《辛德勒的名单》中为了表现德国纳粹对犹太人的恐怖摧残，影片 190 分钟全程黑白拍摄，毫无色彩的画面营造出压抑而充满恐惧的气氛，直到片尾部分重现彩色场景，预示着黑暗已经过去，如图 7-14 所示。

图 7-10　树荫下的马卡龙

了解色彩明度可以帮助我们进一步了解被摄体的明暗关系，区分各种色彩的明暗变化，便于我们在拍摄高调或低调彩色照片时恰当地运用色彩。比如，要拍摄彩色高调画面，应选择明度高的色彩；拍摄彩色低调画面，应利用明度低的色彩。

3. 彩度

彩度也被称为色彩饱和度或色彩的纯度，是指色彩的鲜艳程度。色彩饱和度取决于该色中含色成分和消色成分（灰色）的比例。原色的饱和度最高，含色成分越大，饱和度越高；消色成分越大，饱和度越低，如图 7-11 所示。色彩饱和度与色彩的明度有着密切的关系，明度变化不管是增大或者减小，纯度都降低，只有明度适中时纯度最高；而饱和度取决于含色成分和消色成分（灰色）的比例。

图 7-12　《爱丽丝梦游仙境》的色彩

图 7-13　《波斯语课》的色彩

图 7-14　电影《辛德勒的名单》的画面效果

7.2.3 色彩的分类

色彩分为三大类,即我们常说的有彩色、无彩色、金属色。

1. 无彩色

黑、白、灰是不含颜色的无彩色,只含有明度元素,其中,白色明度最高,黑色明度最低。黑白颜色混合而成的色彩是不同程度的灰,如图 7-15 所示。

图 7-15　无彩色黑、白、灰

黑色代表了高级、尊贵、气场等,如图 7-16 所示。

图 7-16　黑色的气场

白色代表了温柔、干净、纯洁等,如图 7-17 所示。

图 7-17　纯洁的白色

灰色代表了严谨、绅士、知性、有深度等,如图 7-18 所示。

图 7-18　灰色的知性

2. 有彩色

有彩色较为丰富,是指红、黄、蓝、绿等带有颜色的色彩,并包括红、橙、黄、绿、青、蓝、紫等相互混合而形成的所有颜色及其与黑、灰、白混合后所产生的所有色彩,如图 7-19 所示。

3. 金属色

金属色并不是具体的颜色,而是金属表面的光泽,也就是说,只要带有金属光泽的颜色就是金属色。常见的金属有金(金黄色)、银(银白色)、铜(玫瑰红色)、铁(银灰色)、锡(银灰色)、镍(银白色)等,如图 7-20 所示。

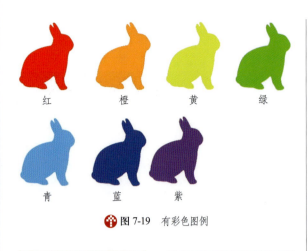

图 7-19　有彩色图例

图 7-20　金属色

7.3　色立体

7.3.1　色立体的基本结构

把不同明度的黑、白、灰按上白、下黑、中间灰的序列排列起来，可以构成明度序列。

把不同色相的高纯度色彩按红、橙、黄、绿、蓝、紫、紫红等差环排列起来，可以构成色相环。

把每个色相环中不同纯度的色彩，外面设为纯色，向内纯度逐步降低，按等差纯度排列起来，可得到各色相的纯度序列。

以无彩色黑、白、灰明度序列为中轴，以色相环列于中轴，以纯色与中轴构成纯度序列，把千百个色彩按明度、色相、纯度三种关系组织在一起而构成一个立体，称为色立体，如图 7-21 所示。

色立体图是一个占有上下、左右、长宽三次元空间的图形，因此任何色彩都被包含于色立体图中。它整体又具备特色，两边的色相面呈现补色关系，上下呈现明暗关系，愈接近中轴颜色愈浊，愈远离中轴颜色愈纯。了解色立体的结构和特色，对于整体色彩的整理、分类、定位、表示、记录、寻找、观察、表达等有一个统一的规则，将有助于我们加强对色彩的认知以及运用。

7.3.2　孟塞尔色立体

孟塞尔色立体是由美国教育家、色彩学家、画家孟塞尔创立的颜色系统。它的表示方法是以色彩的三要素为基础，中心轴由黑、白、灰组成，下端是黑，上端是白，中间是由深到浅不同明度的灰，组成了 11 个阶段的明度系列。

环绕于中心轴的色相环是以红、黄、绿、蓝、紫等五种色相为基础，安排在色相环上 5 个等距离的位置上；每个色相间安插 5 种间色：黄红、黄绿、蓝绿、蓝紫、紫红，加在一起成为 10 种色相；将每种色相再细分成 10 等份，共得 100 种色相，其中以每种色相的第 5 格为该色的代表色。色相环直径两端的色相呈补色关系，也就是相距 180°的色都是互补色。

纯度色阶与明度色阶成直角关系，直角相交点为某一纯色等级的中性灰色，该色的纯度定为 0，离开中央明度色阶轴越远，纯度越高，也就越接近纯色，最远为该色相的纯色，如图 7-22 所示。

图 7-21　色立体

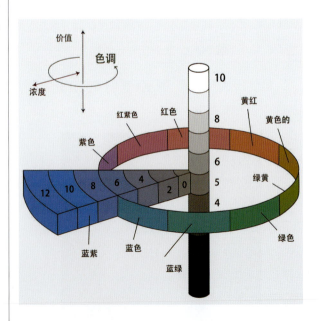

图 7-22　孟塞尔颜色系统

7.3.3 奥斯特瓦德色立体

在色彩体系中,奥氏色立体是采用极具理性的公式表述色彩的,这就是奥斯特瓦尔德颜色系统,它是由 1909 年诺贝尔化学奖获得者,德国物理学家、化学家奥斯特瓦德研究的,以物理的概念予以色彩标准化的颜色系统,如图 7-23 所示。

图 7-23 奥斯特瓦德色彩系统三维模型

奥斯特瓦德色彩系统所依据的理论重点有下列几项。

(1) 黑色是物体吸收了所有光的现象。
(2) 白色是物体反射了所有光的现象。
(3) 纯色是物体反射了特定波长的光的现象。

以黑色代表 B,白色代表 W,纯色代表 F,建立一个概念,即一切色彩皆由纯色混合适当比例的白或者黑而成,形成一个公式:

白量 + 黑量 + 纯色量 =100

即

B+W+F=100

该公式表示某一颜色所包括的颜色混合比值。

奥斯特瓦德色彩色立体的垂直中心轴从底部的黑色到顶部的白色共分为 8 个等级,构成黑白明度系列,分别用字母 A、C、E、G、I、L、N、P 表示,如图 7-24 所示。

图 7-24 奥斯特瓦德配色方式

7.4 小结

理解了色彩三要素的性质,知道色彩三属性,即色相、明度、纯度。应懂得无论是写生色彩还是主观色彩,放到色彩这个大主题中,其基本规律是一致的。理解色彩感觉这种视觉表象固然重要,但要构架一个完整的色彩画面,光凭感觉是远远不够的。色彩是从自然现象中抽象出来的,有严密的逻辑和构成要素,色彩构成知识可以被看作构成一幅画面的框架和骨骼。应通过慢慢体会,将色彩构成知识最终运用到自己的作品中。

7.5 习题

请根据本章内容回答如下问题。

1. 请说出色彩的三要素是哪些内容。
2. 色彩的纯度有哪些说法?

第8章 色彩对比与调和

学习目标

了解不同色彩对比所带来的视觉变化,感受色彩的不同组合产生的效果。提高对美的感知能力和运用色彩的实际能力。

学习要点

重点掌握各色彩对比关系的表现方法及特点。

8.1 色彩的对比

两种以上的色彩以时间关系或空间关系相比较,会有非常明显的差别,产生对比作用,这就是色彩对比。色彩对比就是两色并置产生的明显不同。当对比达到最强时,色彩是色相环中相对的位置,我们称之为直径对比,如图8-1所示。

图8-1 十二色环(直径对比)

仔细观摩伦勃朗的油画《夜巡》(图8-2),会发现其中包含了多种对比关系,如虚实、明暗、动静、高矮、繁简、远近等,在色彩上也有强有弱,且主题鲜明。通过红色、金色等色彩分布中所表现出的色彩对比的规律,配合人物的动势,突出了主体人物的魅力,使视觉焦点集中于人物身上。

图8-2　伦勃朗的油画《夜巡》

8.1.1　同时对比与连续对比

1. 补色同时对比

在同一时间、同一空间所看到的色彩对比称为同时对比。如图8-3所示，红绿色在同一时空并置时，紧盯色块，会感觉红色更红，绿色更绿，这就是补色同时对比。

图8-3　补色同时对比

2. 灰色与纯色同时对比

当黄色与灰色并置时，会在灰色块中看到略带紫色的感觉，而红色与灰色块并置时，灰色块会呈现出微微发绿的现象。当蓝色与灰色并置时，灰色里则似乎加入了橙黄色，如图8-4所示。

当一种补色色相被十二色相环中直径对比色彩的左侧或右侧邻色所取代时，同时对比的效果就产生了。比如紫色是黄色的补色，用相邻的红紫或蓝紫代替紫色，产生的色彩对比即是同时对比效果，如图8-1所示。

3. 同时对比效果的改变

同时对比效果的加强或减弱是可以利用技巧实现的，图8-5中橙色底色不变时，左图中的灰是偏蓝一点的灰色，色彩同时对比加强；中图灰色为正常的50%黑，色彩同时对比正常；右图灰色中加入了橙色元素，色彩同时对比减弱。

图8-4　灰色与纯色的同时对比

图8-5　同时对比的加强与减弱

4. 连续对比

在不同的时间条件下，也可以说是在时间运动过程中，不同颜色刺激之间的对比是连续对比。当我们长时间注视一块红颜色之后，抬起眼睛看周围的事物，会觉得有一层绿色光影，这种因为眼睛将首先看到色彩的补色残像叠加到后看到的物体色彩上面的现象，就是典型的不同时间条件下、不同颜色刺激之间的连续对比，如图8-6所示。

图8-6　色彩的连续对比

8.1.2 色相对比

色相对比是因各色相的差别而形成的对比。观测色相环,对比的强弱可根据色相环距离远近判定,如图 8-7 所示。

图 8-7 色相环距离

(1) 同类色：色相环上相距 15° 的色彩组合为同类色。不管总的色相倾向是否鲜明,此类色彩搭配很容易产生和谐效果,总体调子都较容易做到统一调和,在设计中可以大面积作为背景。但同类色也存在缺乏变化、较为单调的缺陷。

(2) 邻近色：色相环上相距 30° 的色彩组合为邻近色,如淡黄与淡绿、橘黄与朱红、蓝与绿、红与紫等。此类色彩搭配要比同类色对比明显、丰富且活泼,弥补了同类色对比单调、乏味的不足。邻近色对比能保持色调统一、色彩调和,其缺点是稍显单调,缺乏活力。

(3) 类似色：在色相环上相距 60°~90° 的色彩组合为类似色。此类色彩搭配也相对较为调和,同时又在协调中增添了一点色彩变化。

(4) 对比色：色相环上相距 120° 的色彩被视为对比色,此类色彩搭配构成较强的色彩对比关系,产生色彩鲜明、饱满、强烈的效果；容易使人兴奋激动,过度刺激也容易产生视觉及精神疲劳。由于对比较强,色彩的组织相对复杂,协调统一的处理能够很好地考验一个人的艺术功底；因其不单调的特点,也容易形成杂乱无章和过度刺激,造成倾向性不强、缺乏鲜明个性、主题不突出等现象。

(5) 互补色：色相环上相距 180° 的色彩组合被称为互补色,如红对绿、蓝对橙、黄对紫。此类色彩搭配反差很大,整体色彩感觉对比强烈,对人的视觉具有很强的吸引力,个性格外鲜明。但是,互补色对比在强对比下总给人一种不安定、不协调、幼稚、粗俗、原始的感觉。

具体可参看图 8-8 的效果。

图 8-8 色相对比图例

8.1.3 明度对比

明度对比是指颜色在明暗程度上的对比。每种颜色都有各自的明度特征。饱和的黄色和紫色,一个亮,一个暗,并置对比时,不仅能清晰分辨出色相的不同,还能鲜明地感觉到两色之间的明暗差异,这就是色彩的明度对比。

1. 明度对比色阶

将黑、白作为两个极端,通过不同程度的混合,可形成 11 种明度,如图 8-9 所示。凡颜色明度差在 3 个等级差之内的为明度弱对比,明度差为 3~5 个等级差的为明度中间对比,在 5 个等级差以上的为明度强对比。

图 8-9 黑白混合明度色阶

明度在蓝色上的色阶效果如图 8-10 所示。

2. 明度是色彩的骨骼

通过摄影技术拍摄的彩色影像能保留物象色彩的所有要素特征,如图 8-11 所示；而同样的黑

白摄影则只保留了物象色彩的明度特征,此时明度已被从色彩的整体效果中分离出来。不仅是摄影技术,人眼也能够将明度从有色彩的关系中离析出来,如图8-12所示。

图8-10　蓝色明度色阶

图8-11　彩色影像

图8-12　黑白影像

美术基础训练中,素描就是用人眼观察物体过程中忽略彩色的一些特征,用黑、白、灰将对象描绘出来。

综上所述,明度性质在色彩三要素中具有相对的独立性,它能够摆脱任何有彩色的特征而独立存在,而色相与纯度则需要依赖明度才能存在。在色立体中,明度色阶是一个中心轴,是三要素的核心,它把色立体中的每一块标色都限定在一定的明度等级上。也就是说,它控制着一切从亮到暗、从鲜艳到混浊的色彩,色彩一旦发生,明暗关系必定同时呈现,明度是对色彩的最后抽象。

3. 明度对比决定颜色边界的认识程度

所有的视觉现象都是由物体的色彩及明度构成的,不同的色彩放在一起,你会发现色彩的边界形状有的清晰,有的模糊,这种现象称作色彩的认识度,如图8-13所示。

图8-13　色彩认识度

右侧圆圈中虽然笔触模糊,但相邻笔触色彩明度差异较大,依然属于认识度高的配色;底部圆圈中由于色彩明度相近,笔触边界不清晰,属于色彩认识度低的配色;左侧圆圈中笔触边界清晰,色相、明度也存在较大差异,同样属于认识度高的配色。

在广告设计、标识设计中常采用高认识度的色彩配置来表达内容,而在绘画中采用低辨识度的配色较为常见,如图8-14和图8-15所示。

图8-14　必胜客Logo

图 8-15　俄罗斯艺术家 Bato Dugarzhapov 的作品

4. 明度对比作用于色彩空间的效果

色彩的空间效果可以由多种因素决定。排除视觉经验中形态、透明等方面的因素,从色彩的明度进行分析,以图 8-16 为例来说明色彩的空间效果与明度有关。

将色相环上的颜色按照其明度等级置放在一个黑色底上,显示出不同的空间效果,其中,黄色属暖色,看上去最亮。黄色在空间上给人一种紧迫感,会形成形状略大的错觉,这属于光渗现象。同样大小的物体,白色部分看上去要比黑色部分更近、更大。比黄色稍向后退的色是橙色,虽然它属于暖色,但明度却低于黄色。依次向后退的色是红色、紫红色,显得最远的色是紫色与蓝色,这是因为它们倾向冷色且明度又很低的原因。

将图 8-16 中的黑色底置换成白底,会出现另一种情况。紫色与蓝色由于和白底形成强明度对比而显得很突出,此时既可以把它们视为向前迫近的实体,又可视为一个退远的黑洞。黄色的亮度与白底接近,与白色对比后呈现弱势,仿佛失去了原有的光辉。橙色和红色依然与白底保持明度差,加之它们的暖色性质,因此是白底上最有迫近感的色彩。由此可见,底的明度对于色彩的空间效果也是有很大影响的。

图 8-16　色彩空间的明度关系

灰色底上面放与底色同等明度的橙色和蓝色,可以清楚地看到橙色有迫近感,而蓝色有向后隐退的效果,如图 8-17 所示。

图 8-17　白底、灰底效果

通过这些例子可以看出明度对比对色彩是具有较强影响的。

图 8-18 是艺术大师伦勃朗生前最后一幅自画

图 8-18　伦勃朗自画像

像，画面中有着浓郁而柔和的光线，光线照在他苍老的脸上。由于主体光线集中在上半身，与背景和服装的灰暗形成对比，直接吸引了观众的注意力；而土红色的服装、暗处的头发、帽子、手臂及背景降低了明度，位于前面的头发、手在明度上做了提亮，形成了画面空间主次分明、有远有近的色彩关系，创造了富于变化又真实的空间效果。

明度对比在色彩对比中有着非常重要的作用，但除明度之外还有纯度、色相的影响，三者之间相互联系、相互作用。

8.1.4 纯度对比

将两个或两个以上不同纯度的色彩并置，能够产生色彩的鲜艳感或混浊感对比，这种色彩纯度上的比较被称为纯度对比。例如，纯的蓝色与含有灰色成分的灰蓝色并置，能明显地看到鲜、浊程度上的差异。

不同纯度的色彩并置在一起产生出来的比较性变化称为纯度对比。色彩间纯度差别的大小决定了纯度对比的强弱。

1．色彩的纯度基调

任何纯色与同明度的灰色混合，能组成明度相同、纯度不同的色阶，这被称为以纯度为主的色彩系列。由于纯度对比的视觉作用低于明度对比的视觉作用，由此划分出3个纯度基调，如图8-19和图8-20所示。

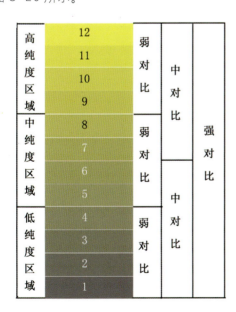

图 8-19　纯度对比基调

（1）低纯度：低纯度色彩在画面中占70%左右时构成的色调称为低纯度基调，又称灰调。

（2）中纯度：中纯度色彩在画面中占70%左右时构成的色调称中纯度基调，又称中调。

（3）高纯度：高纯度色彩在画面中占70%左右时构成的色调称高纯度基调，又称鲜调。

2．纯度对比关系

（1）纯度的弱对比：配色的纯度差在色彩的纯度基调中处于7个阶段内构成的色调，称纯度弱对比，如图8-21所示。弱对比色调给人的视觉效果较差，清晰度不高，易产生脏、灰的感觉。

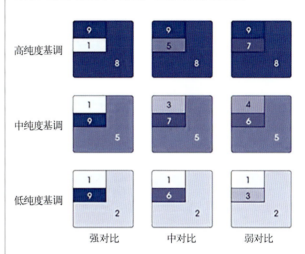

图 8-20　纯度对比关系

图 8-21　纯度弱对比关系

（2）纯度的中对比：配色的纯度差在色彩的纯度基调中处于5～7个阶段内构成的色调，称纯度中对比，如图8-22所示。中对比色调给人的感觉是含蓄、朦胧，同时又兼具色调统一且富有变化的观感。

图 8-22　纯度中对比关系

（3）纯度的强对比：配色的纯度差在色彩的纯度基调中处于8个阶段以上构成的色调，称纯度

强对比,如图 8-23 所示。纯度的强对比的结果是纯度越高的色彩越鲜明,纯度越低的色彩越灰浊。如果纯色包围灰色,可使灰色在视觉色彩补偿的作用下明显地倾向于该色的补色。其色调给人生动、饱和、外向、热闹的感觉。

图 8-23　纯度强对比关系

8.1.5　冷暖对比

1．色温

色彩是有温度的,这种温度指的是心理温度。当我们观察物体色彩时,通常把某些颜色称为冷色,把另外一些颜色称为暖色,这是基于生理、心理等多方面的因素以及色彩自身的面貌而产生的概念。这些综合因素依赖于人们的社会生活经验与联想能力,不同的人会产生不同的感受,因此色彩的冷暖定位是一个假定性的概念,只有比较后才能确定其特性。

当我们看到青、绿、蓝一类色彩时,常联想到冰、雪、海洋、蓝天,会产生寒冷的心理感受,通常就把这类色界定为冷色,如图 8-24 所示。当我们看到橙、红、暖黄一类色彩,就想到温暖的阳光、火、夏天,而产生温热的心理效应,所以将这一类色称为暖色,如图 8-25 所示。冷暖本来是人的机体对外界温度高低的感受,但由于人和自然界客观事物的长期接触和生活经验的积累,使我们在看到某些色彩时,就会在视觉与心理上产生一种下意识的联想,产生冷或暖的条件反射,由此绘画色彩学中便引申出"色彩的冷暖",应用到实际视觉画面上之后就构成了可感知的色彩的"冷暖调"。

图 8-25　自然界的暖色调

如图 8-26 所示,12 色环包含如下颜色(顺时针从顶端开始):黄色(Y)、橙黄色(YO)、橙色(O)、橙红色(RO)、红色(R)、红紫色(RV)、紫色(V)、蓝紫色(BV)、蓝色(B)、蓝绿色(BG)、绿色(G)、黄绿色(YG)。

图 8-26　冷暖色环

2．暖色与冷色

暖色:由红色色调组成,给人温暖、活力、阳光、希望的感觉。

冷色:由蓝色色调组成,使人具有冷静、寒冷、凉爽、悲伤的感觉。

红、橙、黄色系属于暖色调,蓝、绿、紫色系属于冷色调。而其中橙色为极暖色,蓝色为极冷色;黄绿、红紫色属于中性色;黄色(特别是黄色系中

图 8-24　自然界的冷色调

的柠檬黄、土黄），红色是中性微暖色；绿色、紫色为中性微冷色。

冷暖色关系如图 8-27 所示。

图 8-27　冷暖色关系

3．色彩的情感象征

红色引起的具象联想：太阳、火焰、红花、节日；红色引起的心理联想：热烈、热情、欢乐、喜庆。

绿色引起的具象联想：花草树木、青山绿水、春天；绿色引起的心理联想：青春、生命、和平、健康、生长。

橙色引起的具象联想：夕阳、灯光、光芒、稻谷；橙色引起的心理联想：温暖、温情、活跃、兴奋。

蓝色引起的具象联想：天空、海洋、远山、阴影；蓝色引起的心理联想：深远、悠久、沉静、神秘、悲伤。

黄色引起的具象联想：阳光、柠檬、香蕉、秋菊；黄色引起的心理联想：光明、希望、明快、高贵。

紫色引起的具象联想：葡萄、茄子、薰衣草；紫色引起的心理联想：神秘、浪漫、消沉、悲哀、高贵。

白色引起的具象联想：白纱、羽毛、百合；白色引起的心理联想：纯洁、和平。

黑色引起的具象联想：阴暗、夜晚；黑色引起的心理联想：邪恶、厄运、神秘、阴谋。

灰色引起的具象联想：乌云、乌鸦；灰色引起的心理联想：阴郁、沮丧、犹豫不决、不确定。

褐色引起的具象联想：大地、土壤、砖墙；褐色引起的心理联想：不幸、阴郁、肮脏、阴暗。

提示：褐色是蓝色或黑色混合橙色而产生的低彩度色彩。

我们要学习并感受色彩的魅力，还要善于运用色彩语言去表达。

4．色彩的前进与后退

色彩可以给人带来距离感。比如黄色因突出于背景而给人一种向前的感觉，青色给人一种退后的感觉。颜色的前进感排序如下：红色＞黄色（橙色）＞紫色＞绿色＞青色。

暖色因明亮又被称作前进色——有膨胀、亲近、依偎的感觉。

冷色因暗淡所以也是后退色——有镇静、遥远、收缩的感觉。

5．色彩的轻与重

色彩能带给人"轻"和"重"的感觉。白色、黄色给人感觉较轻，而红色、墨绿、褐色、黑色会给人感觉较重。

6．色彩的强硬与柔和

暖色系总给人柔和、柔软的感觉，而冷色系则给人坚硬、高强度的感觉。冷、暖之间的过渡色则是中性色。

8.1.6　面积对比

1．色彩的面积对比

面积对比：视觉能观察到的色彩现象一定是有面积存在，两种或两种以上的色彩共存于同一视觉范围内，就会产生不同的面积比例，这种面积比使色彩显示出不同的强度，产生不同的色彩对比效果。

色彩之间色相的差别、明度对比、纯度对比都是建立在一定面积的基础上的。如图 8-28 所示，图号 3 中两色面积相当，产生的对比刺激最强；减弱任何一方（图号 2、4），对比效果立刻削弱；继续加大面积上的对比（图号 1），则形成了整体画面色彩调式变化。

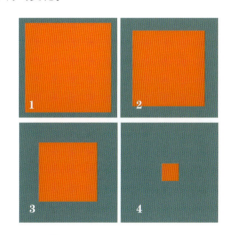

图 8-28　色彩的面积对比关系

2. 色彩面积对比的应用

在设计色彩搭配中，同一色彩面积小对视觉的刺激和心理影响是微弱的，而面积大则会使色彩强度高，对视觉和心理影响的刺激变大。在设计中应合理利用色彩面积对视觉及心理的影响，如大面积的红色会令人心烦气躁，难以忍受；大面积的白色则会令人空虚、不安；大面积的黑色会让人感觉沉闷压抑。只有合理配置色彩，才能创造画面的美感。

平面设计中常利用面积对比关系获得衬托一方或强调一方的效果。如图8-29所示，海报的整体基调是淡淡的土黄色，文字以90%的黑色清晰、协调地展现了招贴宣传的内容，打破了大面积单一底色的寡淡；画面中亮黄色唱片巧妙地利用面积对比、色彩对比、形状对比吸引观众的视线，形成冲突与强调、协调与统一的色彩关系，有效地达到了宣传目的。

图8-30　面积对比在平面设计中的运用(2)

图8-29　面积对比在平面设计中的运用(1)

利用面积对比还可以创造版面的色彩节奏感，使画面在变化中有秩序，在秩序中有律动，如图8-30所示。

8.1.7　位置对比

1. 色彩的位置对比

色彩之间的对比也受所处位置的影响，对于对比色和互补色来说，色彩之间的距离越远，对比就相对越弱；距离越近，对比就相对越强，如图8-31和图8-32所示。

图8-31　色彩对比的位置——远

图8-32　色彩对比的位置——近

色彩之间的距离与对比强弱的关系并非固定的，对于同类色和近似色来说，距离越远对比反而越强，距离越近对比反而越弱，如图8-33和图8-34所示。

图 8-33 同类色位置对比——远

图 8-34 同类色位置对比——近

除了色彩位置的远近会产生不同的对比以外，当某一色彩侵入另一色彩时会增强对比，如图 8-35 所示；如果某一色彩被另一色彩包围，此时的色彩对比最强，如图 8-36 所示。

图 8-35 某一色彩侵入时的对比

图 8-36 某一色彩被另一色彩包围的对比

2. 色彩位置对比的设计应用

在版式设计色彩位置的布局中，常采用位置对比这种可形成强烈刺激的方式，如图 8-37 所示，黄色底包围蓝色方体，蓝色方体又包围黄色形成镂空效果，形成了强大的色彩反差；与蓝色方体接壤的暗红色块占据整幅画面下 1/3 的位置，其色彩与黄色背景、蓝方体形成鲜明对比，三个色块巧妙地形成了最强烈的对比关系，将色彩对比的优势发挥得淋漓尽致。

图 8-37 位置对比在版式设计中的应用

8.1.8 色彩的形状对比

在设计中形状和色彩常常是同时出现的，所有色彩都要有它所依附的载体态，不同的形状也影响着色彩对比的强弱，形状轮廓越完整对比越强，形状轮廓越分散对比越弱。

1. 形状的聚散

形状对色彩的影响主要体现在形的聚散方面，形状越集中，色彩对比效果越强；形状越分散，对比效果越弱，这是因为分散的形状分割了画面的底色，双方的面积都缩小并且分布均匀了，使对比向融合方面转化。设计中常常使用大面积的色块来加强色彩表现力度，如图 8-38 和图 8-39 所示。

2. 形状的表现效果

有些形状与色彩在人的心理方面具有相同或相近似的心理感受。当某一形状与某一色彩具有相同的心理作用时，它们就构成表现方面的互补关系。

图 8-38 色彩形状的聚散

图 8-39 色彩形状应用

例如,图 8-40 中的正方形是由垂直线与水平线构成的稳定形态,而红色的重量感、不透明感及庄严感可以和正方形的庄重、稳定感相对应。将红色与正方形结合,可以强化双方的表现力。

图 8-40 色彩与形状的碰撞 (1)

图 8-41 是在黑色背景中出现了 3 个黄色三角形。明亮的黄色在黑底衬托下富于刺激性,而黄色的色彩感觉是较轻的,与尖锐的、缺少重量感的三角形结合,形成了互补的关系。

图 8-41 色彩与形状的碰撞 (2)

如图 8-42 所示,圆形象征持续永恒的运动,而蓝色也会使我们联想到宇宙空间、空气、水、大海等,因此圆形与蓝色会产生互补的形状与色彩关系;绿色象征生命、重生,而弧线形的三角则是自然界树木、叶子、生物的造型基础,因此弧线三角形与绿色会产生互补的形状与色彩关系;另外橙色对应不等边四边形,紫色对应椭圆形。

图 8-42 色彩与形状的碰撞 (3)

8.1.9 色彩的肌理对比

肌理主要指的是物体表面的结构特征。由于材料表面的组织结构不同,吸收与反射光的能力也不同,因此肌理特征对表面色彩是有一定影响的,光滑的材料表面反光能力很强,色彩不够稳定,明度有提高的现象;粗糙的表面反光能力较弱,因此色彩稳定;表面粗糙到一定程度后,明度和纯度给人的感觉都会有所降低。

肌理对比设计,可以弥补画面中的单调、乏味感,能起到丰富画面视觉层次的作用,如图 8-43 所示。设计中只有两种色彩和文字元素,通过文字笔

画肌理不同、色彩不同构建了较为丰富的层次，使画面富有变化。

图 8-43　肌理对比

8.2　色彩的调和

人类的生存空间被色彩无处不在地包围着，有春红、夏绿、秋黄、冬白的四季更迭；有自然界的青绿草原、戈壁沙漠、红叶满山；不管是植物、动物、昆虫还是气候环境，它们呈现的色彩都是和谐而美好的，是给人以舒畅、自然的感觉，这就是调和。

8.2.1　色彩调和的意义

（1）色彩调和的概念：两个或两个以上的色彩有秩序、协调地组织在一起，形成具有美感的色彩关系。

（2）色彩调和的意义：使有明显差别的色彩为了构成和谐统一的整体所必须经过的调整。使之能自由地组织构成符合目的性的美的色彩关系。色彩之间相互作用，可以使画面由单调变为丰富，使色彩的张力更充分地展现出来，如图 8-44 和图 8-45 所示。

图 8-45　色彩调和 (2)

近似的、色彩差异较小的色彩由于对比较弱，所以不存在调和的问题；但是过度刺激的强对比色彩会因为缺乏共性因素而不能达到调和状态。只有经过合理选择的具有适当对比的色彩组合才能实现真正的色彩调和，创造和谐统一的色彩美感，如图 8-46 和图 8-47 所示。

图 8-44　色彩调和 (1)

图 8-46　强对比中的调和

8.2.2　色彩的秩序调和

色彩调和的基本原理大体可分为两个方面，即类似色调和与对比色调和。

图 8-47 Slawek Fedorczuk 场景插画作品

1. 类似色调和

类似色调和强调色彩要素中的一致性关系，追求色彩关系的统一。类似色调和包括同一调和与近似调和两种形式。

（1）同一调和。在色相、明度、纯度中有某种要素完全相同，变化其他的要素，被称为同一调和；当三要素中有一种要素相同时，称为单性同一调和，有两种要素相同时称为双性同一调和。

对比强烈的两种色彩因差别大而不调和时，增加或改变同一因素，赋予同质要素，降低色彩对比，这种通过选择同一性强的色彩组合来削弱对比并取得色彩调和的方法即是同一调和。增加同一因素越多，调和感越强。

同一调和主要表现为以下几个类型：同一明度调和（变化色相与纯度）、同一色相调和（变化明度与纯度）、同一纯度调和（变化明度与色相）、非彩色调和。

同一明度调和是指在孟塞尔色立体同一水平面上各色的调和。由于同一水平面上的各色只有色相、纯度的差别，明度相同，所以除色相、纯度过分接近而显得模糊或互补色相之间纯度过高而不调和外，其他搭配均能取得含蓄、丰富、高雅的调和效果，如图 8-48 所示。

图 8-48 同一明度调和

同一色相调和是指孟塞尔色立体、奥斯特瓦德色立体同一色相页上各色的调和。由于同一色相页上的各色均为同一色相，只有明度和纯度上的差别，所以各色的搭配给人以简洁、爽快、单纯的美。除过分接近的明度差、纯度差及过分强烈的明度差外，均能取得极好的调和效果，如图 8-49 所示。

高长调	高中调	高短调
中长调	中中调	中短调
低长调	低中调	低短调

图 8-49 同一色相调和

同一纯度调和是指在孟塞尔色立体、奥斯特瓦德色立体上同色相、同纯度的调和，或不同色相相同纯度的调和。前者只表现明度差，后者既表现明度差又表现色相差。除色相差、明度差过小且过分模糊，以及纯度过高、互补色相过分刺激外，均能取得审美价值很高的调和效果，如图 8-50 所示。

非彩色调和是指孟塞尔色立体、奥斯特瓦德色立体的中轴，即无纯度的黑、白、灰之间的调和。只表现明度的特性，除明度差别过小、过分模糊不清及黑白对比过分强烈炫目外，都能取得很好的调和效果。黑、白、灰与其他有彩色搭配也能取得调和感很好的色彩效果，如图 8-51 所示。

图 8-50　同一纯度调和

图 8-52　近似色相调和

图 8-51　非彩色调和

（2）近似调和。在色相、明度、纯度三种要素中，有某种要素近似，改变其他的要素，被称为近似调和。由于统一的要素由同一转化为近似，所以近似调和比同一调和的色彩关系有更多的变化因素。如近似色相调和（主要变化明度、纯度）、近似明度调和（主要变化明度、纯度）、近似纯度调和（主要变化明度、色相）、近似明度和色相调和（主要变化纯度）、近似色度和纯度调和（主要变化明度）、近似明度和纯度调和（主要变化色相），如图 8-52 ～图 8-55 所示。

无论同一调和还是类似调和，都是追求同一的变化，因此一定要依据这个原则处理好两种对立统一的要素组合关系。

图 8-53　近似明度调和

图 8-54 同色相近似纯度调和

的色彩关系要达到某种既变化又统一的和谐美，主要不是依赖要素的一致，而是依靠某种组合秩序来实现，也称为秩序调和。下面介绍几种秩序调和的形式。

（1）在对比强烈的两色中，置入相应色彩的等差、等比的渐变系列，以此结构来使对比变得柔和，形成色彩调和的效果，如图 8-56 所示。

图 8-56 色相对比调和

（2）通过面积的变化来统一色彩，如图 8-57 所示。

图 8-55 色相、明度、纯度都近似的调和

2. 对比色调和

对比色调和是以在色相上的强对比而创造的和谐色彩关系。在对比色调和中，明度、色相、纯度三种要素有时都处于对比状态，因此色彩更富于变化，会形成活泼、生动、鲜明的视觉效果。这样

图 8-57 色相、面积对比调和

(3) 在对比各色中混入或并置同一色，使各色具有和谐感，如图 8-58 所示。

图 8-58　并置同一色的对比调和

(4) 在对比各色的面积中，相互置放少面积的对比色，如在红绿对比中，大面积的红色加上小面积的绿色，大面积的绿色中加上小面积的红色；或者在对比各色面积中都加入同一种小面积的其他色，也可以增加调和感，如图 8-59 所示。

图 8-59　对比调和

(5) 在色环上确定某种变化的位置，这些位置以某种几何形出现，它们包括三色系调和、矩形色系调和、互补色调和。

三色系是由均衡分布的三种颜色构成的色系，两两之间夹角为 120°，其特点是搭配和谐，对比鲜明。应用时应注意如下两方面：以"一种主体色＋一种辅助色＋一种强调色"进行均衡调配；使用二次色最佳，即"绿＋橙＋紫"优于"红＋黄＋蓝"，如图 8-60 所示。

图 8-60　三色系调和

矩形色系是由两组互补色构成的色系，4 种颜色构成矩形，矩形对角线夹角小于 90°。应用时注意以一种颜色为主体色，同时保持画面的冷暖平衡。其特点是丰富多彩，变化无穷，如图 8-61 所示。

图 8-61　矩形色系调和

在五角形及六角形调和色环上的五角形及六角形的位置也被称为互补色调和,如图 8-62 所示。

图 8-62 互补色调和

随着图形角数的增加,色彩对比变化更加丰富。为了使之统一和谐,应注意利用各种秩序的形式。

8.3 小结

在艺术设计中,色彩是不可缺少的部分,它的作用是渲染效果,增强表现力,达到吸引观众注意力的目的。在艺术设计中,正确处理色彩对比与调和的关系,能够促进设计作品画面的和谐,增强视觉美感。

色彩对比是艺术表现中最基础的一种色彩关系,具有突出设计感的作用。色彩对比即是运用两种或两种以上的色彩,在时间或者空间的作用下,凸显出两者之间的差别,从而出现对比效果。在艺术设计中,色彩的对比关系可以使画面富有变化,富于紧张和冲突,在色与色的对比中彰显设计表现的立体感,使作品深入人心。

在设计中,设计师会将两种或两种以上的色彩进行搭配组合,不断地进行色彩调整,呈现出一种和谐而有序的状态,让人产生舒适的视觉效果,这就是设计中的色彩调和。色彩调和能够协调作品中色彩与色彩间的冲突,使整个画面柔和而有秩序,创造一种统一、对立的和谐美。

8.4 习题

请完成以下操作题。

以图 8-63 为基础,按照色彩构成基本理论分别以色彩对比、色彩调和为目标做填色绘画。

图 8-63 填色线稿

第9章 色彩心理与色彩感觉

学习目标

了解色彩带给人的心理感受和情绪影响，在设计中合理地利用色彩的冷暖、轻重、远近、明暗等感受，培养学生对色彩实际应用能力。

学习要点

重点掌握色知觉和色彩的心理感受。

9.1 色彩心理

9.1.1 色彩的知觉

如果没有光，人就不能看到任何物象。在光的作用下，感知物体、影响、距离，这就是所谓的视觉。人的视觉具有辨别色彩的浓淡、色相等能力，被称为色觉。

色彩知觉的形成过程中，首先需要光源；其次需要光源照射有颜色的物体；接着是人眼接收到这些物体反射的光在眼底成像并且形成感觉信号，最终由大脑处理这些感觉信号形成视觉。所以影响颜色视觉的因素可以从光源、颜色物体、人眼、大脑入手，如图9-1所示。

图9-1 人眼接收物体反射的光

虽然见到色彩的是眼睛，但感知、分析和接受色彩的是大脑。不过，并不是所有人对色彩的感知都完全相同。当色彩使人感受到各种意义，并引起人的"心理反应"时，色彩才被感知。

光源：光的颜色取决于光源的色温。在有色光源的照射下，物体会在相当程度上染上光源的色彩，这种现象称为光的演色性。光的照度不同，同样会影响颜色视觉，它可以影响被照物体的明亮程度和彩度，给物体以不同的颜色感觉。

如图 9-2 所示，Ra80 光源下的静物色彩明显灰暗，尤其是 Ra80 的阴影缺少层次，这种照明能够比较正确地做出色彩判断，适用于普通室内环境；而 Ra95 照明环境下的景物色彩鲜亮且还原度高，阴影能呈现很鲜明的环境影响色，整体光照环境更有层次，适合于展示展览空间。

图 9-2　光的演色性

颜色物体：首先是环境色，与周围有颜色的物体形成环境色，环境色可影响环境中物体给人的视觉色彩感觉，比如冷暖感。再比如要进行两个颜色的对比时，最好将其并置在一起，这样可保证颜色信号连续，利于辨别。

人眼：色适应、负后像是人眼的生理现象，这也说明很多时候人眼看到的颜色不一定是其颜色本身。

大脑：光的颜色能够影响人对环境的心理感知，比如一个暖色调光源照射的房间会显得很温馨。诸如颜色恒常性之类的视觉现象可以在一定程度上影响颜色视觉，这一个阶段应当是"记忆在大脑中"或"刺激大脑"的过程。

1. 色彩的适应知觉效应

色彩的适应知觉表现在明适应、暗适应、色适应几方面。明适应即从漆黑的环境突然进入强光下的效应；暗适应则相反，是从明亮的环境突然进入漆黑的环境中的效应；色适应是观看一块鲜艳的色彩，刚开始时会感觉非常刺目、扎眼，随着时间的推延，逐渐感觉暗淡的效应。

2. 色彩的恒常知觉效应

人类有一种不因光源或者外界环境因素而改变对某一个特定物体色彩判断的心理倾向，这种倾向即是色彩恒常性。某一个特定物体由于环境（特指光照环境）的变化，该物体表面的反射谱会有不同。人类的视觉识别系统能够识别出这种变化，并能够判断出该变化是由光照环境的变化而产生的，当光照在一定范围内变动时，人类识别机制会在这一变化范围内认为该物体表面颜色是恒定不变的。

WIRED 的 Robbie Gonzalez 和精神科学家大卫·伊格曼使用同尺寸的方块做实验，把它们分别放在红色和绿色背景环境中，如图 9-3 所示。大部分观察者都会认为红背景前的方块除了中心色彩（红色）外，其他色块的颜色与绿背景中的方块色彩是一一对应的，然而事实上只有两位实验者手指的那一块的颜色是相同的，如图 9-4 所示。那么，为什么大多数人都认为原位对应部分颜色是一致的呢？这是因为人的大脑会随着环境、光照的变化进行自主调节，从而形成恒定知觉效应。

图 9-3　色彩所体现的恒常知觉（1）

图 9-4　色彩所体现的恒常知觉（2）

3. 色彩的易见度知觉效应

色彩学上把容易看清楚的程度称为易见度。色彩的易见度和光的明度与色彩面积大小有密切关系。光线太弱，人们易见度差；光线太强时，由

于有炫目感,易见度也差。色彩面积大则易见度大,色彩面积小则易见度小。如果光源与形的条件相同时,形是否看得清楚,则取决于形色与背景色在明度、色相、纯度上的对比关系,其中尤以明度作用影响最大,对比强者清楚,对比弱者模糊。

黑底色上的颜色易见度顺序：白→黄→黄橙→橙→红→绿→蓝,如图9-5所示。

图9-5　黑底色上的颜色易见度顺序

白底色上的颜色易见度顺序：黑→红→紫→红紫→蓝→绿→黄,如图9-6所示。

图9-6　白底色上的颜色易见度顺序

红底色上的颜色易见度顺序：白→黄→蓝→蓝绿→黄绿→黑→紫,如图9-7所示。

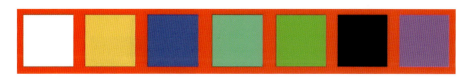

图9-7　红底色上的颜色易见度顺序

蓝底色上的颜色易见度顺序：白→黄→黄橙→橙→红→黑→绿,如图9-8所示。

图9-8　蓝底色上的颜色易见度顺序

黄底色上的颜色易见度顺序：黑→红→蓝→紫→黄绿→绿→白,如图9-9所示。

图9-9　黄底色上的颜色易见度顺序

绿底色上的颜色易见度顺序：白→黄→红→黑→黄橙→蓝→紫,如图9-10所示。

图9-10　绿底色上的颜色易见度顺序

紫底色上的颜色易见度顺序：白→黄→黄橙→橙→绿→蓝→黑,如图9-11所示。

图 9-11　紫底色上的颜色易见度顺序

灰底色上的颜色易见度顺序：黄→白→绿→红→紫→蓝→黑，如图 9-12 所示。

图 9-12　灰底色上的颜色易见度顺序

4．色彩的错视

色彩的错视是指视觉中主观感受的色彩与客观颜色感觉不一致的现象。这种现象是由色彩对比产生的,这种现象必须是两种以上的颜色进行比较才能显现出来。

（1）色相错视。当某一物体的颜色受到其他物体颜色的对比影响时,会产生色感偏移,这就是色相错视,如图 9-13 所示。

（2）明度错视。当两种明度不同的色彩并置时,对比双方互相排斥,明度较高的色彩给人感觉更明亮,而明度较低的色彩则显得更暗,如图 9-14 所示。

图 9-13　色相错视

图 9-14　明度错视

（3）纯度错视。纯度相等的两种颜色放在不同纯度的底色上,纯色与纯色对比时,纯度感会增强,呈现炫目的感觉；纯色放在灰色的字上,纯度变化不大,但是没有了炫目感,灰色将纯色中和形成平和稳定的色彩效果,如图 9-15 所示。

（4）冷暖错视。同一块灰色,在不同颜色的底色衬托下会产生不同的冷暖感觉,这就是冷暖错视,如图 9-16 所示。

（5）补色的错视。将补色并置时,会产生强烈醒目的对抗效果,使各自的色感更加鲜明,如图 9-17 所示。

图 9-15　纯度错视

图 9-16　冷暖错视　　　　　图 9-17　补色错视

9.1.2 色彩的心理颜色

日常生活中我们观察的颜色在很大程度上受心理因素的影响,即形成心理颜色视觉感。在色度学中,将色相、色光、色彩表示的归纳为一组,将明度、亮度、深浅度、明暗度、层次表示的归纳为一组,将饱和度、鲜度、纯度、彩度等表示的归纳为一组。这样的分组只是一种感觉,没有严格的定义。

例如,色相不等于色光,明度也不等于亮度,饱和度也不等于纯度、鲜度、深浅度,但是在判断颜色时,它们也是三个变数,大致能和色度学中三个变数相对应。色度学中的亮度对应于明度、亮度、明暗度和层次等,在相同的背景上,亮度小的颜色一般总是比亮度大的颜色显得暗些。色度学中的纯度对应于饱和度、鲜度、彩度、纯度等。

在混合色方面,心理颜色和色度学的颜色也不相同,当看到橙色时,会让人感到它是红与黄的混合;看到紫红色时,会让人感到是蓝与红的混合等。但看到黄光时,却不会感到黄光可以由红光和绿光混合而成。在心理颜色视觉上一切色彩"好像"不能由其他颜色混合出来。一般觉得颜色有红中带黄的橙、绿中带蓝的青绿、绿中带黄的草绿,但是却没有黄中带蓝或红中带绿的颜色。

因此在心理上把色彩分为红、黄、绿、蓝四种,并称为四原色。通常红—绿、黄—蓝称为心理补色。白色不能从这四种原色中混合出来,黑色也不能从其他颜色混合出来。所以,红、黄、绿、蓝加上白和黑,成为心理颜色视觉上的六种基本感觉。尽管在物理上黑是人眼不受光的情形,但在心理上许多人却认为不受光只是没有感觉,而黑确实是一种感觉。

黑色:象征酷炫、威望、高雅、低调、创意,也意味着执着、隐藏、防御。

灰色:象征诚恳、沉稳、考究。其中的铁灰、炭灰、暗灰在无形中散发出智能、成功、强烈威望等强烈信息,中灰与淡灰色则带有哲学家的沉静。

白色:象征纯洁、神圣、善良、信任与开放。但白色面积太大,会给人疏离、梦幻的感觉。

红色:象征轰轰烈烈、热情、性感、威望、自信,有时候会给人血腥、暴力、忌妒、控制的印象。

橙色:给人温暖、富于母爱的温情,能带给人亲切、坦率、开朗、健康的感觉。

黄色:极其温暖的颜色,能刺激大脑中与焦虑有关的区域,具有警告的效果,多用于警示。

绿色:给人无限的安全感,象征自由和平、新鲜舒适;黄绿色给人清新、有活力、快乐的感受;明度较低的草绿、墨绿、橄榄绿则给人沉稳、知性的印象。

蓝色:灵性与知性兼具的色彩,在色彩心理学的测试中发现几乎没有人对蓝色反感。明亮的天空蓝象征希望、理想、独立,深蓝意味着诚实、信赖与威望,正蓝、宝蓝在热情中带着坚定与智能,淡蓝、粉蓝是让人感觉放松、平静的颜色。

紫色:给人的感觉是优雅、浪漫、梦幻、清爽。紫色的光频最高。淡紫色带有高冷、孤傲的感觉,而亮紫色、艳紫色则魅力十足,充满华丽与浪漫。

9.2 色彩感觉

9.2.1 色彩的心理感觉

心理学家认为,人的第一感觉就是视觉,而对视觉影响最大的则是色彩。人的行为之所以受到色彩的影响,是因为人的行为很多时候容易受情绪的支配。颜色源于大自然先天的色彩,蓝色的天空、鲜红的血液、金色的太阳……看到这些与大自然先天的色彩一样的颜色,自然就会联想到与这些自然物相关的感觉体验,这是最原始的影响,这也可能是不同地域、不同国度和民族、不同性格的人对一些颜色具有共同感觉体验的原因。

1. 色彩的冷暖感

由于人的心理因素和人的联想思维,当看到红色时,通常会联想到火焰、太阳这些高热度的事物,同时会形成心理上的温暖感觉,如图9-18所示;当看到蓝色时,便会联想到水、冰,产生寒冷的心理反应,这种对色彩的心理反应就是色彩的冷暖感。暖色的特性是波长较长、强度大,具有膨胀、兴奋、温馨、积极、前进、刺激、活跃、主动等特征。寒冷色的特征是波长较短、消极、安静、松弛、幽深、沉着、内向,具有冷漠、忧郁、收缩的感觉,如图9-19和图9-20所示。

温暖色:红、黄、橙色系。

寒冷色:绿、蓝绿、蓝色系。

中性色:黄绿、紫色等。中性色彩温度感不明显,需要靠搭配色的对比效果产生温度感。

图 9-18　暖色环境

图 9-19　冷色环境

图 9-20　冷暖色对比效果

2．色彩的距离感

色彩的并置会产生前进、后退的感觉。如紫色与橙色并置，橙色会明显感觉前进，而紫色呈现后退的感觉，这是由于眼睛在接收光线刺激时受光量的影响。受光量大对眼睛刺激强，便有耀眼、膨胀、前进的感觉；受光量小，便有灰暗、模糊、后退的感觉。色彩的光量是由反射光决定的，明亮的颜色反射光线强。

如图 9-21 所示的舞台设计充分利用了色彩的距离感，舞台的建筑背景在紫色光照中显得高深、神秘，高耸的雕塑在暖光的照射中突出了其重要地位。人物主角一袭红衣鲜艳夺目，成为整个舞台中最醒目耀眼的焦点。

图 9-21　色彩的前进与后退

在色彩中，波长越长，其前进感越强，按照由长至短依序为红、橙、黄、绿、蓝、紫，如图 9-22 所示。

图 9-22　由长至短的色彩波长

色彩的距离感与明度、彩度、冷暖都有关系。同色相色彩明度越高，越有前进感；明度越低，越有后退感，如图 9-23 所示。

图 9-23　明度高到低产生距离感

偏暖的色彩有前进的感觉，偏冷的色彩则有后退的感觉；彩度越高越有前进感，彩度越低越有后退感，如图 9-24 所示。在设计中，常利用色彩的前进与后退增加色彩的层次和空间效果。

(a) 暖色前进,冷色后退　　(b) 彩度高前进,彩度低后退

图 9-24　前进色与后退色效果

3. 色彩的面积感

色彩面积的心理感觉影响的原因和条件与色彩的距离感相同,也就是说前进色具有扩散性,属于立体色;后退色具有收缩性,属于收缩色,如表 9-1 所示。在立体色与收缩色搭配时,若想要两色的面积大小感觉一致,需要将立体色缩小,或收缩色放大进行修正。例如,法国的三色国旗设计中,红、白、蓝三色的宽度之比,白为 30,红为 33,蓝为 37,三色虽不等分,但在视觉上却造成了感觉上的等分,这正是色彩面积胀缩感的错觉造成的,如图 9-25 所示。

表 9-1　色彩面积感觉和对照条件

对照条件	面积心理感觉	
	立体色	收缩色
距离心理感觉	前进色	后退色
温度心理感觉	温暖色	寒冷色
明度因素	明度高	明度低
彩度因素	彩度高	彩度低

图 9-25　法国三色国旗的面积比例

4. 色彩的软硬感

色彩的软硬感依托于色彩的明度、冷暖变化,高明度的颜色令人感觉软而柔和,灰暗、偏冷的色彩会令人感觉硬而坚固。另外,色彩的软硬还与纯度有关,高纯度和低明度的色彩都会令人感觉坚硬;高明度且低纯度的色彩则表现出柔软、温和的效果;中纯度的色彩也表达柔软的信息,这很容易使人联想到动物皮毛和毛绒织物。总体来说,暖色系给人柔软、温和的感觉,冷色系则具有坚硬、冷漠的效果。如图 9-26 所示,深色的手臂给人恐怖、坚硬、冰冷的感觉;而金色的液体随着流淌、滴落的画面呈现一种流动、黏软的感觉,同时也能让人体味到它的温度。

图 9-26　色彩的软硬

无彩色中,黑色、白色给人较为坚硬的感觉,而中和了两者的灰色则表现出柔软、平和的特性,在设计中常借用这种特性表达思想。

5. 色彩的味觉

颜色能很准确地表达信息,不同的色彩所诱发的嗅觉感受各不相同。粉红色、浅黄色等有清香感,红、橙、黄一类暖色有浓烈香味感,黑色、褐色有苦感,冷而浊的色彩则有腥、臭、腐败等嗅觉感受,如图 9-27 所示。

图9-27　色彩的味觉

6. 色彩的动静

色彩动静感是指不同的色彩在视觉上可以令人产生动静不一的视觉感受。

高明度、高纯度的暖色有较强的动感，易使人兴奋或烦躁，而低纯度的冷色则有静感，显得沉稳庄重。如图9-28所示，左图充满了动感与跳跃感，而右图则是恬静、温馨的画面。

图9-28　色彩的动静对比

7. 色彩的华丽与朴素

鲜艳、活泼、明亮、对比强烈的色彩给人以雍容华丽的感觉，加入红色、绿色、黄色、金银色的搭配更易获得华丽的色彩效果，如图9-29所示；低纯度、深沉、灰暗、调和一致的色调以及无彩色系会显得朴素，如图9-30所示。当然，华丽与朴素感跟色彩的配置组合有关，需要合理地搭配。通常是纯度高的色彩搭配凸显华丽，纯度低的色彩搭配感觉朴素。

9.2.2　色彩心理在设计中的应用

自19世纪中叶以来，心理学已从哲学转入科学的范畴，心理学家注重实验所验证的色彩心理的效果。不少色彩理论中都对此作过专门的介绍，这些经验向我们明确地肯定了色彩对人心理的影响。了解了这些，可以合理地加以运用，使设计发挥有效的作用。

图 9-29 华丽的配色

图 9-30 朴素的配色

1. 色彩在室内装饰方面的运用

（1）抑制食欲或刺激食欲。大部分餐饮店的室内装饰比较倾向于红色、黄色、橙色这种暖色系色彩，这是因为温暖的颜色更能增进食欲，让人很惬意地享受进食的乐趣，比较适合大众餐厅、快餐厅，如图 9-31 所示。而蓝色、黑色则有着较为冷静的表情，更适合新中式餐厅的沉稳、大气，如图 9-32 所示。

图 9-31 麦当劳室内色彩

图 9-32 新中式装修色彩

（2）调节空间感。运用色彩的物理效应能够改变室内空间的面积或体积的视觉感，改善空间实体的不良形象的尺度。例如一个狭长的空间采用暖色调灯光烘托氛围，而墙体采用明亮的冷色调，就会弥补空间的狭长感觉，如图 9-33 所示。

图 9-33 色彩对空间的调节作用

(3) 营造空间氛围的作用。色彩可以影响人们的心理,营造不同的氛围。在工作场所,经营者倾向使用彩度较低的冷色调塑造一个严肃的办公氛围,如图9-34所示;家居空间中,多数人选用相对柔和淡雅的暖色调,以营造一个安静、温馨的气氛;而在娱乐场所,经营者更倾向使用彩度高甚至是对比非常强烈的色彩营造一个活泼的环境。

图9-34 冷色调营造的空间环境

2. 色彩在工业设计上的应用

人们在接触工业产品时,第一印象就是产品的颜色信息,所以颜色的选择是产品外观设计的关键,无论是汽车、电子设备、运动设备还是医疗设备等,任何工业设计行业都必须注意颜色在外观中的作用。

色彩与产品之间的联系是色彩与产品本身的反映,其作用是外部色彩的运用可以反映其内部产品特性,如色彩与色彩对比、色彩运用的深度对比、色彩运用的重量对比、色彩运用的点面对比、色彩运用的简单对比、色彩运用的雅俗对比。

中国高铁的发展十分迅速,时速350km已经是常态化。根据车速的不同,车厢的颜色也有区别,纯白色是动车组,蓝白色是特快,浅橘色是快客,青色是普快。其他色彩都趋向浅色系,使高铁这种沉重的庞然大物更显轻快,如图9-35所示。

图9-35 中国高铁的外观颜色设计

在消防设施中选用纯度高的红色是最基本的配置,鲜艳的红、橙、黄色容易引起人们的注意,能够起到警示作用,所以常见于消防器材、救生器材的设计中,如图9-36和图9-37所示。

图9-36 醒目的红色是消防设施标准色

图9-37 救生器材的橙红色

在医疗产品中常采用白色和蓝色。因为白色和蓝色都是偏冷的色调,给人一种干净的感觉,同时又能带给人安全感。蓝、白色彩不仅不会刺激病人,还能起到缓和情绪的作用,如图9-38所示。

图9-38 医疗器械

许多人选择汽车、摩托车、自行车这类交通工具时，常选择较深的车身颜色，如黑、红、蓝、咖、墨绿等，这些色彩比较具有张力、酷炫，同时又具有稳定、沉着的特点，能够在外形色彩上给人以安全感，显得稳重大气，同时看起来低调奢华，彰显高端品质，如图9-39所示。

图9-39　汽车的颜色

9.3　小结

色彩感觉对人的影响还有很多，比如人们感受的四季就是春青、夏红、秋黄、冬白。色彩的直接心理效应来自于色彩的物理光刺激对人的生理产生的直接影响，色彩作为人的视觉最敏感的事物，它不仅会让人产生明显的心理感觉，还有民族性、文化性，不同的人对色彩的喜好也存在着较大的差异，在设计时应总结规律，合理地运用色彩的特性，创作出具有深刻艺术内涵的作品，从而提升艺术文化品位。

9.4　习题

根据提供的图9-40线稿的四个部分，完成2套配色填充：

（1）表现味觉的酸、甜、苦、辣。

（2）表达季节的春、夏、秋、冬。

图9-40　填色线稿

第10章 立体构成简介

> **学习目标**
> - 了解造型的概念,区别合成造型与构成造型。
> - 了解构成的类别,掌握形态的定义及本质。
> - 掌握立体构成的特点,认知立体构成与光线、周围环境的关系。
>
> **学习要点**
> 　　重点掌握造型的规律,了解立体构成所受环境与光线的影响,能够合理地分析并加以运用。

10.1　立体构成的相关概念

我们生活在一个立体的世界中,这是一个真正三维的空间与形态的世界。虽然设计艺术领域将设计分为平面设计和立体设计,但从严格意义上说是没有纯粹的平面设计的。因为真实世界中的平面设计都要转化为立体形式存在,如平面广告以路牌形式呈现、以车体广告呈现、以宣传画册呈现,或多或少都有一定厚度及空间形态的变化。

现代的立体构成是以现实生活中的各种立体形态为依据进行的,这些形态又是以物和形的形式存在的,因此,立体构成设计与立体造型设计应该从造型和造物的过程中发展建立。

10.1.1　造物与造型

1. 造物

我们的生存环境中,各种因素之间每时每刻都在发生着联系。周边的环境以"物"的形式存在。那么"物"又是什么呢?广义上我们可以理解为物质,狭义上则可以理解为有形状的物体。

"物"的世界可以分成两种类型,即自然界的物和人为之物。山川、河流、花、鱼、鸟、兽这些宇宙间的物都是自然而成,而非人工所造,称为自然之物。人为之物则是以人类活动为基础,是人们通过劳动创造的造物行为。从我们所知的人类历史以来,人类的造物活动始终在不断地进步、发展,从未停歇。如人类社会早期的石器工具、彩陶器皿,到现代的飞行器、建筑物等,都是人类造物的结果,如图10-1和图10-2所示。

2. 造型

立体构成研究的是三维空间对象的组合与形态,同时也涉及设计对象的材质、环境等属性,所以说立体构成研究的是造型的艺术更为贴切。

图 10-1　中国出土的彩陶

图 10-2　神舟十一号飞船

10.1.2　造型的类别

1．合成造型

合成造型是在自然造型和人为造型的基础上按照一定的规律进行再创造而形成的新的造型活动。"合成"造型一般能看出原始依据形态的影子，具有较为具象的形态特征，介于原始造型与主观创造之间。由于创造者的认识不同，选用的材料与视角不同，最终呈现的造型效果也是差异较大。

合成造型在我们的生活中并不少见。西方比较有代表性的合成造型是"狮身人面像"，如图 10-3 所示。埃及的古代神话中，狮身人面像是巨人与妖蛇所生的怪物，人的头、狮子的躯体，并带着翅膀，守护着法老的坟墓。其实，此类造型在埃及还有很多，有的也不完全是人面，也有羊头、牛头，主要是起守护作用。

图 10-3　狮身人面像

中国最有代表性的就是龙的造型，如图 10-4 所示。中国龙是一种神异动物，具有虾眼、鹿角、牛嘴、狗鼻、鲶须、狮鬃、蛇尾、鱼鳞、鹰爪，是九种动物合而为一后所形成的九不像的形象。也有说龙的造型是骆头、蛇颈、鹿角、龟眼、鱼鳞、虎掌、鹰爪、牛耳。这些动物的代表特征组合成龙的全新形象，创造了古老人们心目中的神兽造型。龙应该算是最为经典的合成造型了。

图 10-4　龙的造型

2．构成造型

（1）构成造型的概念。构成造型是指相对没有自然形态或人为形态为依据的造型活动。这类造型是以已知的抽象形态为基础，按照一定的造型规律分解、重构所创造出来的具有新形态的造型，这种构成的造型很难看出其原始的雏形，多表现为抽象形态，或者是以具象形态构成的不具备原有完整意义上的多义形态。

比较著名的构成造型建筑有悉尼歌剧院和古根海姆博物馆。悉尼歌剧院曾被人说成是一组白色的风帆轻浮在海面上，也有人说是一组巨大的贝壳（图 10-5），而丹麦著名设计师 J．乌特松却说："那不过是一堆橘子瓣。"可见悉尼歌剧院就是我们说的多义形态。而古根海姆博物馆是美国建筑大师莱特的代表作之一（图 10-6），它的造型奇特，外观像一只茶杯，又像是一条巨大的白色弹簧；还因为螺旋线的结构，也有人说它像海螺。

图 10-5 悉尼歌剧院

图 10-6 古根海姆博物馆

（2）构成造型的分类。构成造型一般分为纯粹构成和目的构成两大类。纯粹构成又分为形态构成和色彩构成两种。形态构成包括二维空间的平面构成和三维空间的立体构成两类，因此形态构成又统称为空间构成。形态构成活动中包含静态和动态的，作为动的构成，比较有代表性的就是牛顿摆（图 10-7）。牛顿摆是一种桌面演示装置，五个质量相同的球体由吊绳固定，彼此紧密排列。当摆动最右侧的球并在回摆时碰撞紧密排列的另外四个球，仅有最左边的球被弹出，这几个球之间形成一种空间构成效果。

还有一种被称为静的动构成，可以通过运动摄影的特技手段将运动感在二维的静止画面中表现出来，这种能够展现时间因素的构成也称为时间构成。

还有一些构成学家常常用一些构成的观点去解释一些艺术设计，这些以艺术设计为目的的构成称为目的构成。

10.2 立体构成特点

10.2.1 轮廓的不固定性

立体构成和平面构成都是空间艺术，然而，它们的构成要素以及组合原则却是不同的。

平面构成的创作重点在轮廓形状上，是确定的形；而立体构成则没有固定不变的轮廓线，它的轮廓线实际上就是立体造型与空间的分割层，哪里是视觉点哪里就是轮廓线。

福田繁雄是我们比较熟悉的国际著名平面设计大师，他创作的作品多是以简单、清晰的轮廓勾勒出造型，风趣幽默的作品风格总能给我们留下深刻的印象，寓意深刻的造型表达更是引起人们的思想共鸣，如图 10-8 和图 10-9 所示。

图 10-7 牛顿摆

图 10-8 福田繁雄作品《1945 年的胜利》

图 10-9　福田繁雄作品 Happy Earthday

与平面设计不同,立体构成所研究的是延伸封闭的面在空间中组合成立体的变化规律。冈特·兰堡是与福田繁雄齐名的德国设计大师,他以实物摄影的形式将空间构成与平面构成结合在一起,创作了以土豆、书籍等为设计元素的诸多作品。通过这些实物的深度分离、式样转换和张力凸显来寻求视觉效果,形成平面空间向复杂的三维空间转化的过程,如图 10-10～图 10-12 所示。

图 10-11　冈特·兰堡　书籍系列作品之一

图 10-12　平面设计作品

10.2.2　立体构成是触觉艺术

平面构成表现的是视觉中的幻觉,无论观察角度(视点)如何变化,其画面都不会改变,立体构成则是随着观察角度的变化呈现出截然不同的形态。更加主要的是立体构成作品是空间的"实在",是触手可及的,而非"幻觉",所以可称为触觉艺术。2012 年世博会中国馆巨大的红色"斗冠"造型就是运用立体构成手法对传统元素进行了开创

图 10-10　冈特·兰堡　土豆系列作品之一

性的演绎，它的建筑语言简练而直率，降低了传统建筑构件的繁复度（图10-13）。运用巨大的直线条构成平衡与稳重，四柱之中的空间感更增加了通透。挑空33米形成的巨大空间，增加了建筑的通透感和公共性、开放性，与广场的连接又增强了它的平民化，这些效果都是一个优秀的现代建筑所追求的目标。层层叠加、向上展开的造型像是一座倒金字塔形，那种振翅飞翔、御风而上的动感，令整个建筑具有极强的震撼性的外观，给人以超时空的想象。它的立面也是十分丰富的，多层次的造型为光与影的变化、与大自然的对话留下了足够的空间。置身于中国馆之中，可感受到那种巨大空间中的厚重与稳定。

雕琢的折面组合成各种不同的功能体块，这里的折面设计代替直面，在不同光线下促成更具视觉冲击力的体量效果，使建筑外观具有极强的现代气息。

图10-15　深圳光明新区公明文体中心建筑外观

现代科技条件下，专门利用光构成立体造型的艺术开始出现，如激光发射、利用光的轨迹延伸产生立体形态等都属此类（图10-16）。再以辅助光源突出展示作品的造型，凸显展品的耀眼夺目。

图10-13　2012年世博会中国馆

10.2.3　光线的利用

光在立体构成中起着重要作用。平面构成中的光是观看画面的照明需求，而立体构成的光却是其造型因素之一。光可以使造型产生凹凸不平的量块变化。来自不同角度光线的照射会产生不一样的体量变化，形成不同的形式美感（图10-14）。

图10-16　激光发射的光构成效果

10.2.4　符合物理规律

立体构成需要借助材料应用来实现视觉效果，所以必须考虑物理规律。类似于平面构成中的将根本不存在或不能结合的物质结合在一起的画面，立体构成中是无法实现的。如福田繁雄的招贴画中的效果，只能在平面构成中天马行空地出现，立体构成中也无法实现，如图10-17和图10-18所示。

因此，材料是立体造型的重要因素之一，它受到肌理感、空间感、材质感及工艺手段的制约，必须符合物理规律。由此可见，立体构成与平面构成的本质是截然不同的。

图10-14　立体构成中光线的作用

利用立体构成原理的作品都受益于光在塑造型体方面的作用。如图10-15所示（深圳光明新区公明文体中心）的建筑设计就是利用立体构成精心

图 10-17　福田繁雄作品 (1)

图 10-18　福田繁雄作品 (2)

10.3　小结

本章重点学习了立体构成的特点，了解了立体构成所研究的是延伸封闭的面在空间中组合成立体的变化规律，构成对象的视觉点在哪里，哪里就是轮廓线；立体构成是在空间中实实在在存在的，是触手可及的，是依赖于材料存在的构成形式。

10.4　习题

一、填空题

1. 立体构成和平面构成都是_____，然而，它们的_____以及组合原则却是不同的。平面构成的创作重点在_____上，是确定的形。

2. _____是与福田繁雄齐名的德国设计大师，他以_____的形式将_____与平面构成结合在一起，创作了以_____、_____等为设计元素的诸多作品。

3. 立体构成没有固定不变的_____，它的轮廓线实际上就是_____与空间的_____，哪里是_____哪里就是_____。

4. "构成"造型一般分为_____构成和_____构成两大类。_____构成又分为形态构成和色彩构成两种。_____构成包括二维空间的平面构成和三维空间的立体构成两类，因此_____构成又统称为_____构成。

二、简答题

举例说明合成造型的特点。

第11章　材料与材料表现

学习目标

- 了解各类材料的特性与表现，能够根据表现需要选取合适的材料表达。
- 了解代表性材料的加工工艺，掌握不同材料相互搭配表现的技术与手段。

学习要点

重点学习各类材料的加工工艺和材料表现技术。

立体构成是三维维度的实体形态与空间形态的构成。结构上要符合力学的要求，材料是立体构成构建造型外在形态的必备客观因素，立体构成的最终效果大部分需要靠材料来体现。材料决定着立体造型的外观效果，同时也决定着造型作品的强度系数及使用年限等。材料本身的质地特点带有天然的物质个性和象征性，而这种特质会转化成艺术作品中的创作元素，甚至是灵感的源泉。因此，立体构成离不开材料、工艺、力学、美学因素，是艺术与技术相结合的体现。

11.1　材料要素

11.1.1　材料

材料的要素主要有材料的种类、材料的特征、材料的属性与加工方法。

1．材料的种类

在立体构成的实际操作中，我们必须要把视觉形态落实为某种材料，这是进行造型的物质基础。在立体构成中材料的分类大致分为以下几种：如按材质可分为木材、金属、石材、塑料等，按自然材料和人工材料又可分为泥土、石材以及毛线、玻璃、纸质等人工材料，按物理性能可分为塑性材料（水泥）和弹性材料（钢丝）等，如图11-1所示。

2．材料的特征

材料的特征包括两个方面：一是材料的固有特性是由材料本身的组成和结构决定的，如硬度、密度、质感、形态、大小等；二是指在外力或与其他材料结合时，产生了材料本身不具有的特征，如利用腐蚀性物质对金属进行融化产生的质感，这些质感原本不是材料本身具有的特性，如图11-2所示。因此，合理而有效地利用材料，必须要熟悉材料的特征，发挥各种材

质的优势,使其物尽其才。同时,还要掌握材料的加工方法,以使材料获得更好的表达。

图 11-1　材料类型

图 11-2　艺术大师朱炳仁的铜艺作品

各种材料的性质、性能、形状给人的视觉心理产生的感受也不同。如木材质地相对较软,给人以温馨的质感,玻璃总会给人坚脆且不安全的感受;光滑的细腻表面总能给人时尚、现代、华丽的感受;平滑但不光亮的亚光质感,则给人以含蓄、稳重、高端的感受;表面粗糙的肌理给人厚重、朴实、醇厚的感受。当然,不同材料的物理特性——软和硬、干和湿、疏和密,以及透明程度、可塑程度、传热程度、弹性程度,都是影响立体构成设计与制作的重要因素。

3. 材料的显性属性

(1) 形态。材料的形态是指材料的固有形态。如木材本身是一种天然材料,不同于金属、塑料材质,它是直接取自大自然的材质,因此具有生产成本低、耗能小、无毒害、无污染等特点。木材与其他材质的衔接方法很多,衔接效果既美观又实用,所以用途很广泛。掌握并利用各种材质的形态,也是提升设计创作的必要前提。

(2) 色彩。材料本身的色彩是影响材料选择的另一个关键。此处强调的色彩,除了材料本身的色彩,还包括在外部环境下的色彩变化及光的作用反应。比如,金属的颜色有金、银、铜、钢枪色等,金属也可以喷涂其他色彩。在进行立体构成时,可以充分利用材质本身的颜色和染色效果。

(3) 肌理。肌理包括材料表面的纹理和触感,它是材料最为显著的特征之一。肌理特征在构成效果上发挥着很重要的作用。通过肌理可以表达作者的设计意图和作品格调,直接影响设计者对材料的选用。比如,设计者会选择较为柔软的布料、皮革作为沙发之类的设计,而不会选择不锈钢、玻璃这类坚硬且寒冷的材料,如图 11-3 所示。

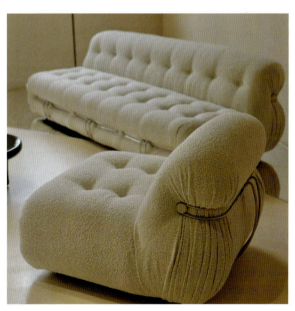

图 11-3　布艺沙发

4. 材料的隐性属性

(1) 负荷力。材料的负荷力指在受外力的挤压或负重时,材料的相对反应和变化。强负荷力的物体在压力下可以保持原状,不会因为受外力影响而被破坏,这在建筑、景观设计中十分重要,如图 11-4 所示。暴露在日光下的立体构成作品,因为环境复杂多变,很容易受到负荷的压力。较强的负荷力也是保持作品持续时间的一个重要条件。

(2) 应力。应力是当物体相互作用时,从自身内部产生回应而引起改变。比如,在黏土上施力,黏

土会变形；过度拉伸弹簧，弹簧会变形而不能恢复；纸张泡水会变皱。这就是物体针对外力而由内做出的反应，如图 11-5 所示。

图 11-4　材料的负荷力

图 11-5　材料的应力

（3）安全性。安全性包括材料的稳定性和材料成分的安全系数。稳定性指材料本身的结实程度，是否易损或者老化，腐败得快慢。在保证材料安全条件的基础上还要考虑构成的方法是否牢固、可靠。另外，还要考虑构成的方法牢固与否、稳定与否。同时，也要考虑材料本身的安全系数。比如使用材料中的漆、胶的甲醛是否超标，材料强度能否保障安全等。要满足这些安全性，立体构成才能长久地被保存、被观赏，才能深入人们的生活中，如图 11-6 所示。

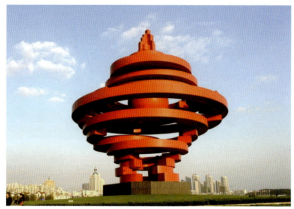

图 11-6　材料的安全性

11.1.2　加工工具

一般立体构成材料制作需要一些基本的工具，包括测量与放样的工具（直尺、角尺、画线锥和画线规等），锯（夹背锯、鸡尾锯、钢丝锯、板锯和钢锯等），钻孔工具（弯摇钻、手摇钻、手电钻、麻花钻头和木工螺旋钻头等），切削工具（木刨、木工凿、板锉、圆锉、半圆锉、三角锉、铁剪和多用刀等），组装工具（老虎钳、台钳、锤鱼钳、冲子、螺丝刀和锤子等）及其他各种工具（油石、活扳手、锉刷和电烙铁等）。

11.2　材料表现

11.2.1　材料形态方面

点材具有活泼、跳跃的感觉。线材具有长度和方向，在空间中能产生轻盈、锐利和运动感。由于线材与线材之间的空隙所产生的空间虚实对比关系，可以造成空间的节奏感和流动感，因此给人以轻快、通透、紧张的感觉；面材的表面有扩展感、充实感，侧面有轻快感和空间感。块材是具有长、宽、高三维空间的实体，它具有连续的表面，能表现出很强的量感，给人以厚重、稳定的感觉。因此，同一材料不同形态的表现会产生风格迥异的效果。以线材表现轻巧空灵，以块材表现厚重有力，以面材表现单纯舒展。我们可以从设计的目的出发，正确选择材料的形态。

另外,点、线、面和体之间的关系是相对的,当超过一定的限度就会改变原有的形态。如点材朝一个方向的延续排列便形成线材,线材平行排列可形成面材,面材超过一定厚度又形成块材,块材向一定方向延续又变成线材。因此,在立体构成设计中要把握好形态变化的尺度,以表现设计的形态构成。

11.2.2 材料质地肌理

不同的材料会产生不同的视觉效果和心理感受。即使同一形态,采用不同的材料也会产生不同的效果和感受。如同是面材,金属板使人感觉冰冷、坚硬,玻璃板使人觉得透明、易脆,木板让人感到温暖、舒适,塑料板让人感到柔韧、时髦。表面光洁而细腻的肌理让人觉得华丽、薄脆,表面平滑而无光的肌理给人以含蓄、安宁的感觉,表面粗糙而有光的肌理让人感觉既沉重又生动,表面粗糙而无光的肌理让人感觉朴实、厚重。

材料是立体构成的物质基础,离开了物质材料,立体构成的创造性思维就难以在现实中实现。物质材料的性能也直接限制了立体构成的形态塑造,同时,物质材料的视觉功能和触觉功能是艺术表达中重要的组成部分,它赋予了材料肌理不同的心理效应,比如粗糙与细腻、冰冷与温暖、柔软与坚硬、干燥与湿润、轻快与笨重、鲜活与老化等。

物质材料不仅决定了立体构成的形态。色彩、肌理等心理效应还直接影响着立体造型的物理强度、加工工艺和加工方法等物理效能。不同材料的物理特性,软与硬、干与湿、疏与密,以及透明与否、可塑与否、传热与否,有弹性与否等,都会直接影响和限制立体构成的制作和加工,从而间接限制了立体构成的设计构思。这就要求在进行立体构成设计时,材料的选择、应用和加工工艺是设计思维中必须要考虑的因素。所以,对材料的了解、材料的加工以及新材料的寻找和发现是立体构成学习与实践中不可忽略的重要内容。

11.3 材料分类

11.3.1 材料分类概述

材料可分为线材、面材、块材几种类型。

1. 线材

一般长度大于宽度,外观呈线状的材料,都可以称为线材。现实中的线材一般是具有较好的抗压性的,有些线材还具有良好的弹性和韧性,如尼绒丝、橡皮筋、金属条等。单线条的支撑力都比较差,因此在使用过程中,线材往往以群体的形式出现,因为这样的特性,线材在造型中常起到骨骼的作用。经常是先利用线材造型,再在其表面上附着其他的材料。首尾相接的线材还具有良好的导向性和连通作用。线材总能创造一种轻快、弹性、流动的感觉。如图11-7所示的竹编瓶采用线形的竹条编制,造型中呈现了竹线条的弹性和韧性,也向我们展现出了线材是非常具有可塑性的。

图11-7 竹编瓶

2. 面材

立体构成中把具有厚度的面材料称为面材,这些材料通常具有很好的柔韧性、弹性和延展性。立体构成使用的面材料一般都是厚度较薄的材料,单一的面材很难承受比较大的重量。一般来看,单张面材料竖放比横放承受强度大,略微弧状的面对凹向的力弱,对凸向的力强,所以面材可以进行叠加。叠加后的面材强度会大大增加,但要注意整体面材的拉力强度与其厚度有很大的关系,在拉伸比较薄弱的地方很容易断裂。面材本身就具有一定的体量感,它是可以单独作为造型材料的。如图11-8所示是利用面材设计的椅子。

图 11-8　现代感椅子

3. 块材

占有实际空间的材料称为块材,块材是具有长、宽、高三维空间的封闭实体,它还具有连续的表面。和线材、面材相比,块材更稳定、更充实。通常情况下,块材具有很强的承载力和抗冲击力,也就是所谓的坚韧性和稳定性,如图11-9所示。

图 11-9　块立体构成

11.3.2　常用材料的类别

1. 木材

木材是大自然赋予我们的最好材料,也是相对容易加工的材料,相比于石材、金属具有质地柔软、轻便等性质,且木材的天然纹理具有独特的韵味。说到纹理,大家还应注意在造型时要尽量利用木纹的结构,避免木材结纹部位因受力大而开裂。

木质材料在使用中也有一些缺点。比如容易扭曲、开裂、易燃、变形等,这也要求我们在用木材进行创作时要尽量减少和消除这些不利因素。

2. 金属

金属材质一般质量较重,质地坚硬,具有延展性。耐拉伸、可弯曲、可裁剪。金属在高温下可熔化,具有导电导热的能力,有光泽,有磁性,热胀冷缩性明显。金属往往可被酸性物质腐蚀。立体构成中常使用的金属材料有记忆合金、防震合金,以及各种铁丝、铁皮、铝制材料等。

记忆合金:普通的金属材料在外力下变形,若变形超过金属弹性极限则永久变形,无法恢复原形。记忆金属的变形在超过极限后只需加热,就可以恢复原形。

防震合金是一种具有消音和防震功能的先进金属材料。用这种金属材料制造的机械零件自身可以直接削弱震源和噪音。

在立体构成教学中,学生还是更倾向于使用价格便宜、易于加工的各类铁丝、铜丝、铁皮等,如图 11-10 所示。

图 11-10　铁丝材质构成

3. 纸张

纸张是日常生活中常见的材料,品种比较多,色彩也较为丰富,价格便宜且容易加工,可以用来表现多姿多彩的立体体态。由于纸质具有可塑性好、易定形、切割方便等物理特性,在立体构成教学中使用最为广泛。纸质材料能给人呈现轻松、随和的心理感受,这是其他材质不能比拟的,如图11-11所示。

4. 塑料

塑料也是我们生活中经常看到和使用到的材料,塑料的塑形能力比较强,因此在很多行业领域广为使用。某些塑料还具有很好的稳定性跟延展性,对构成物质的造型表现具有意想不到的效果。

图 11-11　纸质材料构成

11.4　立体构成材料加工工艺

11.4.1　立体形态材料加工

我们可以根据立体构成材料进行加工制作,其造型手段大致有三种步骤,即破坏与解构、组合与重建、变形与扭曲等。

1. 破坏与解构

破坏与解构是对原形原材料的初加工,常被称为"减法创造"。具体方法如下。

- 切割:对纸、布、皮、板、塑料等材料,可用剪刀或美工刀切割,厚硬材料用锯子分割,金属材料用钢锯或气割,使材料分离,破坏规整并寻求变化。
- 破坏:在完整的基本形上人为地破坏,对平面的纸、布、塑料等软材质进行撕扯,留下各种裂痕或是在整个造型上打碎部分,造成一种残像。
- 劈凿:一种强力破坏的方式。初加工时,用刀斧砍劈或槌凿形成大形,产生有茬口裂痕的人工形态。制作造型时这种痕迹可部分保存或利用,追求一种粗犷效果。
- 挖孔:对材料的整体性进行破坏。硬质材料采用电钻打洞,软材可以采用挖、掏、捅方式,露出通、透、空、漏状。
- 刮锉:表面性的破坏形式,制造光滑、粗糙不同的肌理。
- 刨削:对材料加工后,再去掉多余部分,以达到造型的目的。
- 拆卸:对现有成品、废弃物利用时,可将原有的造型结构打破拆卸成零件,也可拆去部分、保留部分。

2. 组合与重建

组合与重建是将简单形体破坏或是拆散后的重新连接组合,创造一个新的整体造型。这种手段也称"加法创造",具体有以下几种方法,即拼贴、叠合、堆砌、贯穿、榫接、铰接、捆绑、钉接,如图 11-12 所示。

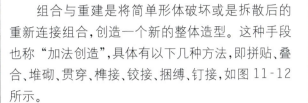

图 11-12　组合与重建方法

3. 变形与扭曲

变形与扭曲的方法主要有块状变形法、骨架变形法、伸缩变形法、转折变形法、省略变形法、扭曲变形法、拓扑变形法。

以上几种变形步骤概括起来基本上可分以下为四步。

(1) 找出与主题相适应的变形基调,横向系列思维。

(2) 研究原形象特征,找出突出部分夸张变形。

(3) 将造型结构解体,再重新组合。

(4) 从具象到抽象,在抽象中反复过渡。

11.4.2　立体形态制作工艺

材料质地及制作工艺是决定立体构成形态、肌理等视觉效果的重要因素。下面列举了几种比较适合在课堂中加工的材料,具体如下。

1. 纸类材料

纸的工艺有折纸、纸雕和纸塑三种。

(1) 折纸工艺。单单折纸一项就有各种不同的制作工艺,但万变不离其宗,基本造型方法主要是折屈、压屈、弯曲、切割、粘贴、插接等。

折纸造型结构可以归纳为集合单体造型和极具组合造型。单体中又是以 2.5 维结构、版式结构、透空柱体结构和多面体结构四种为最基本构成,如图 11-13 ~ 图 11-17 所示。

图 11-13　2.5 维结构折纸

图 11-16　纸雕作品（1）

图 11-14　透空主体结构

图 11-17　纸雕作品（2）

图 11-15　多面体结构

（2）纸雕工艺。纸雕是利用废旧报纸、杂志、草稿纸等材料糅合在一起，堆出大体的形态。接着用白乳胶固定形态形成一个骨架，再用纸捏成小块并按造型粘贴。粘贴是用白乳胶加入滑石粉以加强表面坚硬度，可多粘数层。干硬后，还可以用刀刻修形。纸雕塑有很好的手感和手工捏制的新鲜感。可以保存表面粘贴效果，也可着色，但尽可能保持纸的肌理，如图 11-18 和图 11-19 所示。

图 11-18　纸雕作品（3）

图 11-19　纸雕作品（4）

（3）纸塑工艺。纸浆材料是把废纸捣碎,用水泡成泥浆状。用时加少量的防腐剂、白乳胶和滑石粉、细木粉等混合。这种纸浆材料既可直接用手捏造型,也可翻制成形,塑造能力较强。

直接造型：先用铁丝制成骨架。纸浆调配好后用木槌打匀,状态类似雕塑泥一样,就可以用它在铁丝骨架上塑造形体了,如图 11-20 所示。

图 11-21　锯割

图 11-22　刨削

图 11-20　翻制的纸塑大象

间接造型：这实际上是翻制成形。首先是先做泥塑,从泥塑翻出石膏阴模,再用石膏阴模翻制成纸浆造型。具体方法是把阴模内清洗干净后,刷上一层胶水,然后贴上薄的透明塑料膜作为隔离膜,再把调和好的纸浆拍打到阴模上,厚度为 5～8cm,干燥之后脱去阴模,将雕塑表面打光或上色。

2．木材类材料

木材是比较容易加工的材料,常用的加工方法有锯割、刨削、接合、弯曲、雕刻等手段,如图 11-21～图 11-25 所示。

木材加工工艺中比较有代表性的是榫卯结构,这是中国古建筑的最主要结构。那些千百件独立、松散的构件紧密结合为一个符合设计要求和使用要求,又具有承受各种荷载能力的完整的结构体,是榫卯结构最大的特点。

图 11-23　接合

图 11-24　弯曲

图 11-25 雕刻

图 11-27 手工木雕工艺

孔明锁就是起源于古代汉族建筑中首创的榫卯结构,是中国古代民族传统土木建筑的固定结合器。这种三维的拼插器具内部的凹凸部分(即榫卯结构)啮合十分巧妙。最早的孔明锁是木质结构,从外观看是严丝合缝的十字立方体。现在这种结构被用来作为益智的玩具,难拆难装,需要仔细观察,认真思考,分析其内部结构,才能完成任务,如图 11-26 所示。

图 11-26 孔明锁

图 11-28 人造板材(1)

木材雕刻工艺也常常在立体构成中使用,有圆雕、浮雕、透雕之分。雕刻是利用木材相对松软的物理特性,用各种工具改变木材的形状或对木材表面进行挖切、雕琢,形成立体的装饰图形。近些年机器雕刻使木雕工艺可以实现批量生产,速度更快,造型更精准。传统的手工木雕工艺蕴含着深刻的文化内涵,经久不衰,是机器雕刻无法代替的,如图 11-27 所示。

在立体构成实际应用中,经常使用的木材一般都是经过二次加工后的原木材和人造板材。人造板材包括胶合板、刨花板、细木工板、中密度纤维板等。这些人工合成的板材有成本低、成形容易等特性,是较为广泛采用的材料,如图 11-28 和图 11-29 所示。

图 11-29 人造板材(2)

3. 塑料类材料

塑料也是立体构成模型应用最多的材料,通常用得比较多的是热塑性塑料,也就是 PVC、聚苯乙烯、ABS 工程塑料、有机玻璃板材、泡沫塑料板材等。

聚氯乙烯是耐热性低的材料,可用压塑成形、

吹塑成形、压铸成形等多种方法成形。ABS工程塑料的熔点低，使用中可用电烤箱、电炉等加热，很容易使其软化，应用热压、连接方法可创造多种较为复杂的形体。

还有一种塑料材质是有机玻璃，它的适光性好、质量轻、强度高、色彩鲜艳，加工比较简单方便，成形后也比较容易保存，常在室内外广告中使用，如图11-30～图11-32所示。

图11-30　塑料材质

图11-31　ABS材质

图11-32　塑料材质椅子

4. 金属类材料

金属材料质地总是能给人一种现代感，尤其是金属线、金属块、金属面以及一些复合材料所塑造的形象，能展现一种力量、速度、冷峻的意味。

金属材料应用于立体构成中以钢、铁、铜、铅、铝为主。这些材质的线、棒、条、管、片、板的组合加工可采用切割、弯曲、打造、组接、抛光等手段来实现，如图11-33～图11-35所示。

图11-33　金属条

图11-34　铝制易拉罐

图11-35　钢管

11.5 小结

本章重点学习了立体构成材料的特点和加工工艺,掌握了常用立体构成材料的表现技法,能够根据设计需求合理运用材料完成立体构成设计表现。

11.6 习题

1. 列举四种立体构成的材料类型及特征。
2. 请举例说明你所认知的材料的弹性、韧性及可塑性。

第12章　立体构成形态的造型方法与立体构成元素

学习目标

- 了解立体构成形态的造型方法，能够根据表现需要选取合适的材料表达。
- 利用抽象的材料和模拟构造创造纯粹的形态造型，引导学生从形态要素的立场出发熟练掌握空间立体的造型规律。

学习要点

重点学习形态造型的技法，掌握各类造型材料的构成方法，运用空间及设计思维创造与表现立体形态。

12.1　形态造型的技法

在现实形态中，复杂的立体形态都是由简单的立体形象组成的，简单的立体形态则是由更为简单的形象组成。最单纯的形态其实就是相互对立的直线与曲线，而基本的造型就是三角形、圆形、正方形。相反，一些基本形的组合可以形成一个次基本形，由多个次基本形组合又可形成超基本形，再由若干超基本形构成立体形象。这样的基本形态的组合与分解，其成为形态造型的方法有加、减、乘、除、放大、缩小、分解变性及重组等手段，通过这些方法可以创造很多造型。

12.1.1　加法造型

加法是指数学意义上的累加合成，是将两个或两个以上的正形组合成新的形态的造型方法。

正形指的是出现在视野中央的、被包围的、异质的、相对较小的形态，或者是我们曾经认知的形态，一般称之为正形、图或定形；相反，衬托正形的形则成为地、底或负形（图12-1）。

加法造型是将两个或两个以上的正形组合成一个新的形态的造型方法，如图12-2所示。

12.1.2　减法造型

设计上的减法等同于简化法。在设计与构成学习中，减法是指一组正形与负形共存的现象，也可以说是一个形态的一部分被另一个形态所遮挡的现象。最具有代表性的造型就是被称为"中华第一图"的太极图，黑白造型互为图、底，构成一个圆满的造型，如图12-3所示。

这些形态之间相互依存、借用、互为图、底，我们称其造型方法为减法造型。

图 12-1　猫和老鼠的正负形

图 12-2　加法造型

图 12-3　太极图

12.1.3　乘法造型

乘法造型即是同一元素倍数的增长。在设计与构成中这种方法也较为常见，是利用基本元素重复组合生成新的造型的方法。这种造型方法给人一种非常强烈的秩序感、统一感，通过角度变化、正负形穿插等也能让"乘法"形式富于变化，如图 12-4 和图 12-5 所示。

图 12-4　乘法构成应用在建筑上

图 12-5　乘法构成应用于立体构成中

12.1.4　除法造型

除法造型似乎比较难理解，它是乘法造型的逆运算，通俗地理解就是将一个形态均分成若干份，再选择其中一部分或者全部的形态重新组合成新的造型。这种除法造型在构成运用中也是较为常见的，如图 12-6 所示，是用一次性纸杯等分的造型重新组合而成的。

图 12-6　纸杯的除法造型

12.1.5 分解重构造型

分解重构是将一个完整的物体分为几个部分，再以一定的构成法则重新组合成新的造型。

七巧板就是典型的分解重构造型。一块完整的正方形被分割成 7 块大小、形状各不同的三角形、平行四边形、多边形。据创意任意拼出想要的图形，不仅仅是七巧板的乐趣所在，也是对创意构思的一种挑战，如图 12-7 所示。

图 12-7　七巧板

在立体构成设计中，可以充分利用分解重构与其他造型方法相结合，才能创造出具有新意的形态。

12.1.6 适形造型

无论是规则的几何形还是不规则的任意形，都可以作为创作艺术形象的基本因素，是艺术造型的触发点。很多时候一个限定的装饰面会激发设计者创造出与其匹配的造型，但也不应局限于这样的限定。充分利用装饰面又有所突破，才能创造超乎想象力的作品。例如，历史上常见的象牙雕刻，其整体造型限定在象牙的特定形状中，经过能工巧匠的安排与设计，各色人物、亭榭楼阁都融于其中，如图 12-8 所示。早期青铜器具、瓦当、织锦上面的各种纹样，都是根据饰面本身的形状进行造型，充分

图 12-8　象牙雕刻

利用装饰面，发挥其空间特点，并使拟合装饰面的造型具有独创性，如图 12-9 所示。

图 12-9　青铜器造型图案

12.2 造型材料与构成方法——点材

1. 点的特征

点具有活泼、跳跃的特点，点可以形成聚焦感和空间感。通常情况下，人们常常以为点是圆的、小的，但是这种理解是错误的。点的形成与环境有着密切的关系，在立体构成中，点代表的是环境中人们的视线聚集的地方。点材可以是任何材料，只要在空间环境中具有点的属性特征都可以作为点材存在。

2. 点材构成的方法

（1）重复点的构成。重复点的构成指的是将立体空间中某一个元素按照原样进行复制并再运用，当这些点达到一定的数量时，即会形成复杂的视觉效果，如图 12-10 所示。

图 12-10　塑料软管形成点构成

重复点的构成重点在数量上，数量越多，越能产生强烈的震撼视觉效果。

(2)连续点的构成。连续点的构成是指通过并列、靠近等方式进行顺序的排列,这种方式能够引导视觉移动,给人一种多点产生线化的感觉。

不同于重复点对于元素进行复制性的排列,连续点注重的是对于点进行空间上的排列,这样的点可以不具备相同的大小、形状或者色彩,但构成的方式在排列上具有一定的流动性,能够让人一眼看出整个形态的变化、走向,如图12-11所示。

图12-11 彩色纸片形成点构成

(3)聚集点的构成。聚集点的构成不同于前两种构成方式,聚集点的构成能够形成更为生动的立体形象。在这里聚集点的构成就是利用点的聚集作用来构成一个物象的同时,也能表现出聚集点的强大力量。聚集点的构成是元素的大量堆叠,在空间中形成第三维度的更高数值,当一个空间中点的数量聚集得越来越多时,就会产生一个形。数量的变化跟密度的变化会给人带来不一样的感觉,如图12-12所示。

图12-12 聚集点构成

点材具有活泼、跳跃的感觉,在立体构成中点材有秩序的、有方向性的排列便形成了线材,线材的平行排列则可形成面材,面材超过一定的厚度则形成块材,块材再向一个方向延续又变成线材,所以在立体构成设计中要把握好每一形态变化的尺度,合理地表达设计意图。

12.3 造型材料与构成方法——线材

1. 线的特征

几何意义上来说,线是不具有宽度的,而实际环境中的线是具有粗细、浓淡、曲直之分的。现实中的线都是由直线和曲线两大基本形态组合、变化而来的。直线展现出静的感觉,曲线则会呈现动态的效果。

我们可以了解一下上海世博会英国馆(图12-13)的设计,场馆的外围全是以直线放射状排列的直线形元素,像触须一样向外伸展。人们从任何角度都能看到象征英国国旗的"米"字的元素。这种以直线来构成的建筑,首先会给人传达一种硬硬的感觉,整个形状也呈圆角矩形,比较中规中矩,基本都是以直线为架构的。在人们靠近它的时候,便会产生一种坚实、硬朗的感觉,整个设计比较新颖。

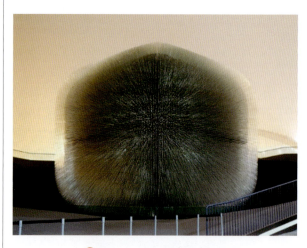

图12-13 2012世博会英国馆

莫比乌斯环建筑"凤凰国际传媒中心"曲线壳体的创意来自于西方数学经典的立体几何模型"莫比乌斯环"概念,这是一条没有开头和结尾的延续的环带,它将宏伟的中庭空间缠绕包裹,其正反相接、上下相承、内外相连的形态虽然来自于西方,却与天人合一、道法自然的东方建筑精神有异曲同

工之妙。无限循环的开放式环状造型，凤凰飞舞般的流线性线条，将建筑的高低起伏自然融合。无论迷人的卷绕、交错和环体创新的曲线，大楼整体的样子看上去都十分简洁，如图12-14所示。

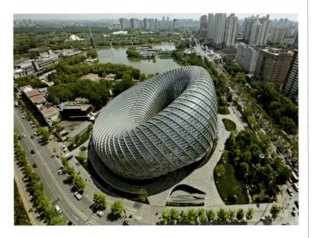

图12-14 凤凰国际传媒中心

2．线立体构成的方法

只有对线条以及线条的表现特征进行了充分的理解，才能用不同的材料完成不同主题的线构成设计。不同状态不同材质的线构成的立体物体给人的感觉也会有所差异。

（1）线框构成。线框构成就是采用线状物品将它们组合形成另一个物品的框架结构。线框构成重点在于对设计物品前期时整个形态的勾画以闭合的线条为主体，逐步形成想要的形态，如图12-15所示。

图12-15 线框构成

（2）线层构成。线层构成指的是通过上下、左右等层次变化，形成一个具有层次感的构成对象。不同于线框架构以框架为基准，线层构成更注重的是素材之间层与层的堆叠变化，可产生独特的凹凸效果，在整个设计上呈现曲面的感觉。通常这种构成方式是有规律可循的，能够清晰地反映出构成的清晰变化，如图12-16所示。

图12-16 线层构成

（3）软线构成。软线构成又称为软质线材的构成。软质线材具有较好的柔韧性和可塑造性，但受到自身支持力的限制，所以通常要依附于其他材料进行搭配和组合。

如图12-17和图12-18所示是德国的新锐设计师受蜘蛛网启发而设计的一款类似网络节点的LED吊灯，有机的造型与精致的表面处理让它与"丑陋"的混凝土墙面形成了鲜明的对比，张力十足。

图12-17 软性构成LED吊灯设计（1）

图12-18 软性构成LED吊灯设计（2）

12.4 造型材料与构成方法——面体的空间构成

12.4.1 面的基本概念

平面构成的面是线移动的轨迹,而立体构成的面体的定义则是面移动的轨迹,是块体的断面、界限以及表面的呈现形式,也是空间立体构成的重要部分。

面的形态特征多种多样,单从形式上来讲主要分为几何面和自由面。

图12-19的图例是用典型的纸立体构成形态,其明显的特征是全部由单纯的几何体面构成,整个形态都是以三角为基本形态,给人一种边缘明确、理智积极的感觉。由于本例中采用层叠镂空方式,避免了单调乏味,造型效果也较为突出。

图12-20 自由面立体构成

图12-19 几何面立体构成

如图12-20所示是自由面立体构成,它由一个面卷曲组合成一个完整的立体形态,完成的效果具有一定的偶然性。这样的设计给人带来一种比较自由、柔和的感觉,也是一种比较特殊的设计方式。

12.4.2 面体的半立体空间构成方法

半立体也被称为2.5维构成,是在平面材料上进行的立体化加工,是平面材料在视觉和触觉上有立体感,是从平面向立体发展的最基本训练。

半立体构成比较常用的材料有纸、塑胶板、泡沫板、木板、石膏、水泥、玻璃、金属板等。其中纸用得最多,因为纸的质地轻薄,并具有适度的韧性、吸湿性、吸油性,而且其加工成本低,加工工艺不复杂,所以一般用其制作半立体空间构成最为广泛。纸材质的半立体构成造型的训练方法一般分为三种,即单切口纸造型、无切口纸造型和多切口纸造型(图12-21)。也有较大型的应用,如城市雕塑、建筑装饰(图12-22)等,采用综合材质的比较多见。

图12-21 多切口纸造型

图12-22 城市建筑装饰

12.4.3 面体的单板伫立构成方法

面体的单板伫立如果不借助一些方法是很难实现的，必须使用一些特定的方法才能实现。这些方法包括切割、折叠、别插、翻转、借位、支撑等，都是使面板能够稳定伫立的造型方法。

1. 切割

通过"切割"可以破坏面的张力，在不同位置的"切割"会形成相应位置的造型基础（图12-23），再辅助折叠、错位（图12-24）、翻转、别插等其他方法完成较为复杂的立体构成造型。

图12-23 切割

图12-24 错位

2. 错位

错位是运用纸进行造型的最基本方法之一。当纸张被切割之后，纸张的表面张力被破坏，分成若干部分，只要稍微移动一下纸张，其表面就会形成许多相互错位的形态。遵循一定的规律有意识地进行折叠组合、错位穿插就会形成很好的立体造型效果。

3. 折叠

折叠是纸张造型最常用的方法之一。通过折叠可以使纸张的造型结构更为结实。固定纸张的一侧，另一侧自然垂下，纸张会自然弯曲落下，无任何支撑效果。当对纸张做一条折痕后，折痕两侧的平面无论水平或垂直都会保持稳定，这种稳定状态就是"折线"在起作用，如图12-25所示。

图12-25 折线可形成较稳定状态

折叠的方法很多，主要有一折法、二折法、三折法、四折法以及多折法等。其中二折法还包括 N 字折、U 字折。三折法比较常见的有 W 形状的折叠，或者是不同方向的三折。四折法形状实际上可以看作 W 三折的扩展，还有方柱形的四折法也是比较能出效果的折纸方法。通常方柱形折纸法会配合切割、折叠、借位、翻转等方法营造出变化更多的立体构成作品，如图12-26所示。

N 字二折法　　U 字二折法　　W 字三折法

图12-26 折线的不同折叠方法

翻转折纸法也是较为常见的方法。通过切割和折叠后，有些形态与原来的主形态部分地连接或者部分地分离，形成若即若离的新形态，这些形态利用折痕可以"翻转"，与原形态形成一定的立体构成关系与效果。

"借位"是通过切割、折叠、翻转之后的形态与原有主形态和被切下来以后的部分形成虚实相间的、正负共存的两个形态,这时负形就像正形的影子一样。"借位"一般还包括"借形",就是移开后的空白部分(负形),露出后面原来被遮挡的一部分形体,前面的负形与正形形成前后相间的构形关系,"前形"借"后形"形成"借位"与"借形"的复杂关系,如图12-27和图12-28所示。

"别插"(图12-29)和"支撑"(图12-30)都是针对面材伫立与固定的方法,通过"别插"和"支撑"立体才能稳定地伫立。"支撑"多用"切割"与"折叠"相结合的方法进行,而"别插"则是利用切口插接以及插接与折叠相结合的方法,如两张纸不用胶水就可以固定和连接在一起的方法。

图 12-27　方柱折纸

图 12-28　借形

图 12-29　别插

图 12-30　支撑

12.4.4 面体的层板排列空间构成及其造型方法

1. 层面构成

层面构成指的是采用具有明显差异的事物,构成结构形式上的上下关系。

层面结构强调的是一层一层之间的关系。为了构成层面构成形式上的上下关系,方法有很多,可以通过面的叠加、面的凹凸以及面的折叠来实现各种层面关系,如图12-31所示。

图12-32 曲面构成

面体的单形插接方法首先是要选择一个单元的面材,基本形态可以是圆形、方形、三角形,也可以将这些基本形做适当的处理,形成新的基本形,如图12-33所示。

图12-33 单形插接的基本形

采用插接构成造型应该使用比较厚的材料,插接的插口也应该有一定的深度和宽度,宽度应该略小于面材的厚度,深度则可以视形态的尺寸进行设置,这样可以在插口之间形成较大的摩擦阻力,使相互插接的面材更牢固,而不容易移位和变形。一般插口较深的可以在相同的单元形上形成一定的形态分割,对丰富组合形态起到很大作用,如图12-34和图12-35所示。

图12-31 层面构成

层面之间间隔距离密,则有实体的感觉;层面之间间隔距离疏,则实体形象不明显。

2. 曲面构成

曲面构成是在特定的条件下,一条线在空间内连续运动产生的轨迹。而曲面构成便是运用这样的轨迹进行了立体式的设计。曲面构成的对象具有柔美和塑理性的秩序美感。大弧度的东西通常给人一种饱满的感觉,圆滑而生动,如图12-32所示。

12.4.5 面体的单形插接空间构成造型方法

面体的单形插接空间构成的造型方法是指以数个特定形态的单元面形为基本形,按照一定的组合方法插接组合而成,构成一个复杂的立体空间的造型方法。

图12-34 单形插接立体造型(1)

图 12-35　单形插接立体造型 (2)

12.4.6　面体的单板分解重构

单板分解重构的方法可以是前面所讲的一折、二折、三折、四折造型方法的延续，区别就是单板分解重构空间构成造型的形态既可以不与母体分离，也可以与母体分离，且母体形态本身还可以弯曲和变形。然后再将这些形态利用切口组合回母体，形成一组新的立体形态。

在运用单板分解重构方法分解形态时，要进行分解的形态本身不要设计得太复杂，避免分解下来的形态与母体再组合后的整体显得琐碎而且不够整体，如图 12-36 和图 12-37 所示。

图 12-37　单板分解重构造型 (2)

面的单板分解重构空间造型方法是一种非常有用的空间造型方法，可以创造出具有变化性的立体空间，在掌握了这种造型方法后，可以将其运用到更为实际的展览、展示的设计当中。

12.4.7　面柱结构的纸造型空间构成

面柱结构指的是以面材为造型材料，通过折叠或弯曲成柱状结构。其基本形态是圆柱形、三棱柱形、平行四边柱形以及相关的变体。面柱结构的纸造型空间构成方法一般是在前述的造型上采用切割、翻转、分解、粘接、别插与固定等造型手段创造出新的立体空间形态的构成方法，这些方法都是先造出柱状形态，再结合不同的柱体结构和不同的构成方法实施面柱结构纸造型空间。

面柱结构造型方法主要有三类，即柱边变化、柱端变化、柱面变化。

1. 柱边变化

柱边是指两个异向面相接的边。只有棱柱才有柱边，圆柱体是没有柱边的。一般柱边的变化要控制在柱边的部分，不要影响柱面的变化。柱边的变化有不平行柱边、曲线式柱边、折线式柱边、附有形态的柱边、相互交叉的柱边，如图 12-38 所示。

2. 柱端变化

柱端是柱子的顶端，可以是封闭的，也可以是不封闭的。封闭的柱端面上可实施造型，不封闭的柱端可以在柱子 1/3 的部分实施造型。柱端的变化会影响到柱面柱边的变化，如图 12-39 所示。

图 12-36　单板分解重构造型 (1)

同时还要注意被分解的母体本身的强度，在进行分解切割时，余下的形不能太纤细，太纤细无法支撑住母体的形和重量，以致影响整体形态的效果。

图 12-38 棱柱边变化示意图

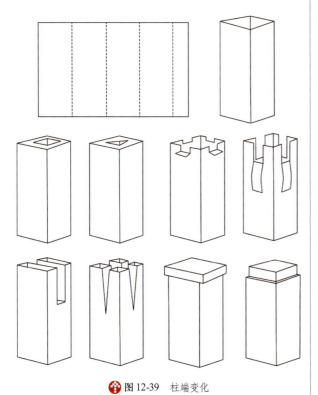

图 12-39 柱端变化

3. 柱面变化

柱面有两种类型：一是圆柱柱面，无棱角限制，可造型空间比较大；二是棱柱柱面。这里涉及不平行的柱边式的柱面、曲线式柱边的柱面、折线式柱边的柱面等类型。在这些类型的柱面上进行造型要受到一定的限制，但是这种限制又给自由创作带来很大空间。

柱面变化的方法有：在柱面上只切割不减去，在柱面上既切割又减去，在柱面上增加部分造型等，如图 12-40 所示。

图 12-40 柱面变化

柱面上只切割不减去的方法是运用切割形成的分解形态进行造型，利用折叠、别插、弯曲、错位等方法在柱面上进行造型，形成新的立体构成形态。

既切割又减去的方法是利用切割分解柱面，且分解下来的形态去除，利用被去除部分形成负形与柱面剩余部分的主体形态，以及负形与负形之间通透的负形借形的方法。

在柱面上增加部分的方法是在柱体表面另外增加一部分形态，利用这部分形态与原有的柱面进行立体空间构成造型。

12.5 线体的空间构成

1. 线体的概述

线是点移动的轨迹。平面的线有长度和位置属性，是面的转折和界限。线体是立体的线，有位置、长度、厚度、宽度、深度属性。线是有方向的，总会给人以流动、轻巧、富有张力的感觉。

线体有直线、曲线、折线体几种类型。线体被视为线是因为其自身的特点所致，既具有可度量的长度，又因其不同方向和密度的排列而具有聚散性，还有就是三个以上的线条密集排列即可产生虚面的效果。线虚面则视密集程度而定，线条越密集，面的感觉越强烈，如图 12-41 和图 12-42 所示。线还有一个特性就是表现速度的快慢。在绘画中往往用线条表示速度，物体运动的反方向后面画几根接近平行的线条，物体就会更有速度感。相反，用曲线则能表示比较慢的速度。

图 12-41　线体的虚面效果

小木条　　　塑胶线　　　吸管

棉线　　　金属管　　　毛线

图 12-43　根据线材性质进行造型

刚节是采用焊接、熔接、浇铸的方法,将材料完全结合在一起成为一体的方法。

滑节是利用滑动或滚动装置放置在接触点上起到连接作用的方法。

铰节是像铰链一样可做上下左右旋转,但不能做位置移动的连接方法。这种方法是各个方向均受力。

4. 线体的空间构成方法

（1）线体的群化空间构成法。这种方法是运用连续线材密集排列,形成线的群体排列效果进行空间构成的方法。这是连续构成法,需要一至几组支架作为线体的支撑,这个支架可以是平面的,也可以是立体的。总之,在这个支撑上,线体之间可以是等距离的相互平行排列的几组线体,也可以是相互不平行的、间隔和距离不等的几组线体的排列组合。立体支架上进行不同方向对边的群体的连接,支架的强度对最终的线体构成效果起重要作用,如图 12-44 和图 12-45 所示。

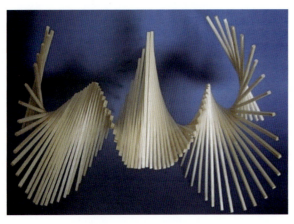

图 12-42　线体的秩序排列

2. 线体材料的分类

线材料一般分为直线体材料和曲线形材料,根据材料的不同,有弹性材料、塑性材料、液态材料之分。竹藤、钢丝、铁丝、铁管都属于弹性材料,木条、塑胶线、吸管、棉线、玻璃管、铁线、丝线、麻绳、毛线属于塑性材料,水、胶水、油漆类则属于液态材料。

不同的线材有不同的性质,设计中可以应用材质的特性进行创意造型,如图 12-43 所示。

3. 线体的结构与连接方法

材料的连接方法主要有物理连接与化学连接两种。物理连接一般指钉接、榫接、捆扎、磁吸连接等,化学连接有焊接、胶粘、铸接、熔接等。材料相连的点称为节点,节点的构造分为刚节、滑节、铰节三种。

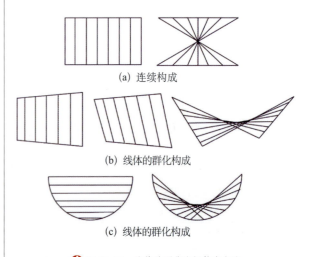

(a) 连续构成

(b) 线体的群化构成

(c) 线体的群化构成

图 12-44　线体的群化空间构成方法

(a) 群化构成立体框架

(b) 线体立体群化构成

图 12-45　线体立体群化构成

图 12-46　线体叠置构成（1）

（2）线体的叠置构成。线体的叠置组合是将断续的线上下叠放在一起，形成线体的排列组合的立体效果。线体的重置构成方法首先要选择或制作一个线体单元，大量地复制这个单元后进行叠置组合，即以一定的方式将这些线体摞在一起。这些叠置可以是线体的等长叠置、线体的不等长叠置、线体的倾斜叠置、线体的旋转叠置，以及线体的水平位移旋转叠置。

线体叠置构成主要有两种方法：一种是在固定的基座上，将线体以位移、旋转等方法一条一条地进行叠置组合，这种组合方法比较有秩序性，但是某种程度上也缺少了创造性，是一种较为固定的习惯性思维组合。另一种组合方法是分组、位移、旋转叠置行程单元体，再将几组叠置好的单元体以不同的方向和朝向重新组合构成，创造出新的空间。这种构成的好处是由多种组合构成的空间打破了惯常的思维习惯，创意更为开放，能形成意想不到的立体空间效果，如图 12-46 和图 12-47 所示。

（3）框线体的造型方法。框线体构成就是采用线状物品组合形成另一个物品的框架结构。框线体构成的重点在于对设计物品前期时整个形态的勾画以闭合的线条为主体，逐步形成想要的形态。框架结构有比较好的支撑作用，在实际生活中，我们也经常使用到线框构成的知识点。如以木质框架结构支撑的椅子，整体用材比较简单，架构形态比较活跃，视觉感受清新自然，是较为实用的座椅设计，很有新意。如图 12-48 和图 12-49 所示为框线体构成效果。

图 12-47　线体叠置构成（2）

图 12-48　框线体构成（1）

图 12-49　框线体构成（2）

(4) 框线体的空间构成方法。框线体的空间构成方法与线体的叠置构成方法，特别是"平面的"框线体的构成方法接近，从最简单的所谓的框线体的等长叠置、框线体的不等长叠置、框线体的倾斜叠置、框线体的水平移位叠置、框线体的旋转叠置等，到稍微复杂一些的这些要素的组合叠置，如等长旋转叠置、不等长旋转叠置、倾斜旋转叠置以及水平移位旋转叠置等。

框线体还可以进一步复杂化，即除了平行四边形的框线体之外，框线体的形还可以制成诸如三角形等简单形态，以这样简单的形态与上述叠置方法组合，可形成线体的框线体空间构成作品。同样，这种框线体不要太复杂，因为还要进行叠置组合，叠置组合时线体之间相互遮挡、分割，所以框线体单元的形态过于复杂，组合时难度会比较大，也会显得很乱。

12.6　块体的空间构成

1. 体的形态特征

体是形态设计最基本的表现方法之一。"体"都具有空间感，其中体元素的内部构造称为内空间，而实体外部的环境称为外空间。

2. 体的立体构成方法

体元素的立体形态构成方法有很多，一般分为几何多面体构成、多面体群化构成、多面体的有机构成以及自然体的构成四种形式。

体元素构成时需要考虑到体与体之间的衔接、平衡、比例等关系。

(1) 几何多面体构成。由若干个多边形组合在一起的几何体称为几何多面体。通常由 4 个或 4 个以上的体元素构成，具有丰富的层次感和多角度观赏性。

几何多面体是针对单一物体进行描述的。在不同的环境和光线下，多面体的每个面都会呈现出不一样的色彩和光泽，它所具备的观赏性是来自多角度、多方面的，人们在对它进行观察的时候，能从不同的角和面看到不一样的状态。所以对于多面体的构造，不仅物体本身是一个比较有趣的存在，对于多面体的观赏也是充满乐趣的。再加上使用不同的材质，更会达到不一样的效果。在考虑对于单一几何多面体的塑造时，最重要的是保持其重心，使其能够稳定，如图 12-50 所示。

图 12-50　几何多面体

(2) 多面体的群化构成。多面体的群化构成指的是形状各异的多面体通过聚集进行有规律的变化。多面体的群化构成能使各个设计元素之间在产生对比美的同时，也会具有平衡、稳定的立体构成作用，甚至可以创造出丰富的视觉效果，产生具有节奏性和韵律的美感，让人能够感受到"体"带来的凝聚力。

(3) 多面体的有机构成。多面体的有机构成是以多面体为基础，其他各个部分的构成体与其产生相互协调、相互联系的关系，这样的体元素组合称为多面体的有机构成。比起多面体的群化构成，多面体的有机构成更在于组成立体构成整体设计的元素与元素之间的相互协调和联系性，彼此存在一定的关联。

如图12-51所示的组合插头设计也是如此，其中的每个元素可以独立存在，当它们整体合在一起的时候便会产生更多的功能。所以多面体的有机构成基本上以套系出现，组合元素之间既有单一性，又有统一性。关系可以比较独立，也可以比较密切，是一种非常有意思的存在。

图12-51　多面体群化

（4）自然体的构成。自然体的构成需要去观察，并不需要动手做些什么。所谓自然体，就是指天然形成的形体。自然体的形成与发展有其自身的规律和特性，它们存在于自然界中，有别于人工制造和培育出来的形体。所谓大自然的鬼斧神工指的就是自然体的构成。

图12-52是科学家们建造的一种显微金字塔结构的框架，其目的是在自然状态下对细胞进行观察，而不是在扁平的培养皿中。

自然体的构成除了山水形体还有生物形体。图12-53是随处可见的蒲公英，其发散球状造型是以球体中心放射状复制排列无数个小伞，当受到风的作用时，即刻随风而去，实现了其播种的目的，整个形态具有非常强的实用性。

图12-53　蒲公英的构成关系

（5）体的立体组合构成。体的立体组合构成就是将具有长、宽、高的元素进行立体的构造，使体元素展现更深层次的构成效果，比如展示设计、空间设计和舞台美术设计等。

体的立体组合构成是一个比较综合化的构成方式，这样的组合构成针对的不仅是一件作品，而且是在整个大环境下将所有的立体元素进行有序的布置，构成一个比较舒适和谐或者更贴合主题的整体设计，并注重整体的互相联系。

如位于美国匹兹堡市郊区的熊溪河畔由F.L.赖特设计的流水别墅，如图12-54和图12-55所示。别墅的外形与室内空间都堪称典范，室内空间向外部环境自由延伸，相互穿插；内外空间互相交融，浑然一体。流水别墅在空间的处理、体量的组合方面做到了恰到好处的平衡，为有机建筑理论作了确切的注释，是现代建筑史上非常重要的作品之一。流水别墅以其体块的立体组合构成不仅融入了细节的处理，同时也更多地考虑了大环境，将内外完美地融合，最终呈现出完美的整体效果。

图12-52　生命3D结构

图12-54　流水别墅（1）

图 12-55 流水别墅 (2)

12.7 小结

本章重点学习了立体构成的造型方法。掌握造型构成理论及规律，能够利用面、线、体等立体构成元素完成实用型的立体创造。

12.8 习题

请仔细观察流水别墅的设计，针对其体量构成做出分析。

第13章　立体构成在设计中的应用

学习目标

- 掌握线、面、块在产品设计中的应用。
- 掌握立体构成在建筑设计中的应用。

学习要点

重点掌握立体构成元素在各个应用领域中发挥的重要作用,结合周边环境及用途理解在结构表现上所表达的情感。

13.1　立体构成在产品设计中的应用

在现代产品设计中立体构成是最为重要的组成部分,我们生活中的一些家具、灯具的设计都是运用了立体构成的原理。

立体构成主要是在三维空间中进行产品的设计组合,是一个由分割到组合或者由组合到分割的过程。立体构成更加看重对不同材料的研究,并且对立体形态的形式美进行深入的规律性探索,从而使设计更具想象力和创造力。立体构成是现代产品设计中最为重要的组成部分,生活中一些家具或者灯具的设计就充分体现了立体构成的原理。

13.1.1　线材和产品设计

线可以很好地表达方向性。线材主要有两种,即硬线材和软线材。而线材的构成方式是多种多样的,如垒积构造、框架结构、拉伸结构等。在进行产品设计时,有一些默认的规律,例如,曲线代表动,直线代表静,如图 13-1 所示;圆滑的曲线可以代表女性,硬直的直线可以代表男性等。一些手机产品的边角采用圆弧结构,并配以亮色,很容易受到女性的欢迎;而一些汽车选择流线形的车型,简洁大方,就很容易被男性看中,如图 13-2 所示。

图 13-1　创意产品设计

图 13-2　概念汽车设计

13.1.2　面材和产品外观

面材的最大特征就是其具有一定的形态,很容易被辨认。面材的曲面富有变化而且造型十分丰富,而直面就显得更加挺拔有力。在产品设计中,面材主要运用于产品的表面设计,从而使产品更加具有充实感,如图 13-3 和图 13-4 所示。

图 13-3　面材构成的灯具

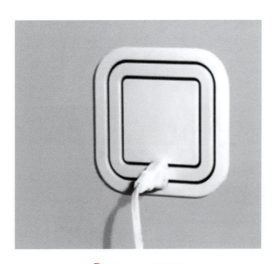

图 13-4　面材插座

13.1.3　块材和产品造型

块材作为立体造型中最基本的表现形式,具有几何体和自由体两种不同的形式。自由体有非常广泛的体现,如河边石块、海边贝壳等。在现代设计中,产品的设计更加强调统一整体的美感。如图 13-5 和图 13-6 所示的产品都体现出简单大方的整体设计美感,充分体现了立体构成的完美运用。

图 13-5　块状组合储物柜

图 13-6　块状组合 USB 插口

不仅仅是立体构成,其实平面、色彩构成也始终是产品设计的基础,在工业产品设计中发挥着非常重要的作用。随着市场竞争的加剧,产品设计的方法和内容也在不断进步,可通过对构成的深入研究,推动构成的不断发展,从而使设计出的产品更具魅力。

13.2　立体构成在建筑设计中的应用

在建筑领域中，构成的应用是最为普遍的，任何建筑本身实际上就是一个放大了的立体构成作品。

建筑设计是对空间进行研究和运用的艺术形式，空间问题是建筑设计的本质。在空间的限定、分割、组合的构成中同时注入文化、环境、技术、材料、功能等因素，从而产生不同的建筑设计风格和设计形式。

在建筑设计中，立体构成的原理和法则被广泛应用。建筑的结构形式和立体构成中的形体组合构成是相同的，那些立体构成中的组合原理规律和方法都可以在建筑设计中被运用。

1. Generali 大楼

拥有婀娜多姿的 Generali 大楼是米兰的一座地标性建筑，如图 13-7 和图 13-8 所示。钻石般的三角状结构参照了埃菲尔铁塔的外观。顶层按照斜支撑结构的形状设计出不同的高度，形成一个冠状；中心距离地平线有 300m，而其他 4 个尖角也高达 251m，为天际线平添一抹亮色。这样的结构也让建筑物拥有了强烈的空间效果和视觉效果。

图 13-7　Generali 大楼 (1)

图 13-8　Generali 大楼 (2)

2. 埃菲尔铁塔

埃菲尔铁塔采用交错式结构，高 300m，由四条与地面成 75°角的粗大且带有混凝土水泥台基的铁柱支撑着高耸入云的塔身。它的整体拥有着强烈的线条感，属于典型的大型线体构成，如图 13-9 所示。

图 13-9　埃菲尔铁塔

3. 凯泽斯劳滕地标塔楼

婀娜多姿的线条勾勒出桥梁、车站和标志性的综合体。项目设计呈连续三个锥体形状，3 条曲线轨道形成 3 条轴线。X 轴表示道路和火车，Y 轴表示大桥，Z 轴表示标志性塔楼。

塔楼传递出"肌肉"的理念，人们可以感觉到能量、张力、强度、弹性和柔性的存在。

凯泽斯劳滕地标塔楼草图如图 13-10 所示。

图 13-10　凯泽斯劳滕地标塔楼草图

4. 国家体育场——鸟巢

鸟巢场馆设计如同一个巨大的容器，高低起伏变化的外观缓和了建筑的体量感，并赋予了戏剧性和具有震撼力的形体。结构的组件相互支撑，使其形成了网络状的构架，就像树枝编织的鸟巢，如图 13-11 所示。

图 13-11 鸟巢

5. 朗香教堂

朗香教堂的设计对现代建筑的发展产生了重要影响，它被誉为 20 世纪最为震撼、最具有表现力的建筑之一。朗香教堂的引人之处在于它有一个非常复杂的形象结构。我们看朗香教堂的立面处理，一座小教堂，四个立面竟然各不相同，你初次见它如果单看一个面，绝对想不出其他三个面是什么模样。在教堂沉重体块的复杂组合里面似乎蕴藏着一些奇怪的力。它们互相拉扯，互相顶撑，互相较劲。力要迸发，又没有迸发出来，正在挣扎，正在扭曲，正在痉挛。引而不发，让人揪心，如图 13-12 和图 13-13 所示。

图 13-12 朗香教堂

立体构成是对实际的空间和形体之间的关系进行研究和探讨的过程。空间的范围决定了人类活动和生存的世界，而空间却又受占据空间的形体的限制，艺术家要在空间里表述自己的设想，自然要创造空间里的形体。

图 13-13 朗香教堂内部

13.3 小结

立体构成是三维度的实体形态与空间形态的构成。结构上要符合力学的要求，材料也影响和丰富了形式语言的表达。立体是用厚度来塑造形态，它是制作出来的。同时立体构成离不开材料、工艺、力学、美学，是艺术与科学相结合的体现。

13.4 习题

查阅古根海姆博物馆（图 13-14）资料，编写不少于 500 字的设计分析文章。

图 13-14 古根海姆博物馆

参考文献

[1] 黄丽丽,王惠. 立体构成 [M]. 2版. 北京:清华大学出版社,2017.
[2] 邓晓新. 设计构成 [M]. 北京:高等教育出版社,2019.
[3] 喻小飞. 设计构成 [M]. 北京:人民邮电出版社,2019.
[4] 周中军,林斌. 构成基础 [M]. 北京:清华大学出版社,2022.